设 计 艺 术 场

THINKI
G
DESI

靳埭强　潘家健———著

设计的思考
Thinking of Design

设计师的心智与灵魂
Designer's Mind and Soul

北京大学出版社
PEKING UNIVERSITY PRESS

著作权合同登记号　图字：01-2018-0987

图书在版编目（CIP）数据

设计的思考：设计师的心智与灵魂 / 靳埭强，潘家健著 . —北京：北京大学出版社，2019.10
（设计艺术场）
ISBN 978-7-301-30763-2

Ⅰ.①设…　Ⅱ.①靳…②潘…　Ⅲ.①设计—研究　Ⅳ.①J06

中国版本图书馆CIP数据核字（2019）第197822号

© 商务印书馆（香港）有限公司
本书由商务印书馆（香港）有限公司授权简体版，限在中国大陆地区出版发行。

书　　　名	设计的思考：设计师的心智与灵魂 SHEJI DE SIKAO：SHEJISHI DE XINZHI YU LINGHUN
著作责任者	靳埭强　潘家健　著
责任编辑	路　倩
标准书号	ISBN 978-7-301-30763-2
出版发行	北京大学出版社
地　　　址	北京市海淀区成府路205号　100871
网　　　址	http://www.pup.cn　新浪微博：@北京大学出版社
电子信箱	pkuwsz@126.com
电　　　话	邮购部 010-62752015　发行部 010-62750672　编辑部 010-62755910
印　刷　者	北京中科印刷有限公司
经　销　者	新华书店
	720毫米×1020毫米　16开本　15.25印张　220千字 2019年10月第1版　2019年10月第1次印刷
定　　　价	86.00元

未经许可，不得以任何方式复制或抄袭本书之部分或全部内容。
版权所有，侵权必究
举报电话：010-62752024　电子信箱：fd@pup.pku.edu.cn
图书如有印装质量问题，请与出版部联系，电话：010-62756370

目录

自序 / 001

第一部分　设计的思维理论_潘家健

第一章　设计的转变与从业条件 / 011
1.1　从设计的转变看设计思维 / 012
1.2　从业条件 / 016

第二章　设计的头脑 / 019
2.1　思维 / 020
2.2　大脑如何运作？ / 022
2.3　影响大脑运作的因素 / 026
2.4　人脑较发达的原因 / 027

第三章　思考是怎么一回事？ / 029
3.1　如何运用大脑？ / 030

3.2 记忆和印象 / 032
3.3 横向思考 / 037
3.4 斜想 / 044
3.5 思考的工具 / 045

第四章　设计师的思考法 / 047
4.1 设计常用的思考方法 / 048
4.2 设计师怎样思考？/ 049
4.3 语言、图像与思考 / 055
4.4 设计思维下的文化意识 / 057
4.5 影响设计思考的因素 / 058

第五章　设计思考与艺术创意 / 063
5.1 设计倚重的艺术情怀 / 064
5.2 影响设计的艺术思维 / 068
5.3 学习艺术的长处 / 070

第六章　科学态度和逻辑思考 / 079
6.1 科技对设计和社会的意义 / 080
6.2 科学态度之于设计 / 082
6.3 设计需要学习的技能与态度 / 084
6.4 设计中应用逻辑思考 / 088

第七章　发挥创意思考 / 093

 7.1 承袭艺术的创意方式 / 094

 7.2 创意思考的心态 / 095

 7.3 创意思考的运用 / 097

 7.4 创作的关注点 / 102

第八章　设计师工作思考案例 / 105

 8.1 初步认识阶段 / 106

 8.2 研究和分析阶段 / 112

 8.3 启动创意思考 / 117

 8.4 展开设计的执行工作 / 121

 8.5 玩具包装设计的窍门 / 125

第九章　当代设计的思考方法 / 129

 9.1 头脑风暴（Brain-storming）/ 130

 9.2 思维导图（Mind-mapping）/ 131

 9.3 设计思考法（Design Thinking）/ 131

 9.4 纵横思考法（Lateral Thinking）/ 132

 9.5 设计的管理思维 / 135

 9.6 设计思考之于社会、人生 / 136

第二部分　设计的思维实践_靳埭强

第十章　造型·文化·创意——中华文化的审美 / 141

 10.1　造型 / 148

 10.2　文化 / 179

 10.3　创意 / 205

结语 / 236

自序

年过耳顺，难免多想。对余生有点在意，也多了点执着。

年轻时我心怀抱负，要为人生做抉择，为前途而奋斗，结果掉进了设计的怀抱。它养活了我半辈子，还可能是大半辈子。其实，我生来是个艺术人，自小接触艺术。出道前拿的都是美术奖，得过全香港美术比赛的第一名，画作在联合国展览过。那个年代没有设计，只有实用美术，而我在那时就已认清它与艺术的分别。风云际遇让我走进了设计这门在当时刚刚出现的新专业。它一直陪伴我至今，还可能陪伴我度过余生……

设计来到香港，迟了近50年，不是偶然而是理所当然。因为直至20世纪60年代后期，工商业才在香港快速发展。设计在香港快速成长也不是偶然，而是历史和地理条件使然。香港很特别，既承传中华文化，又喝"英国奶"长大。它位于亚洲，背靠中国内地，隔洋面对世界。这里华洋混杂，中西荟萃，是连接东西方的一道桥梁。香港不只是文化的交汇点，在70年代后还是亚洲主要的工商业城市、国际金融中心和重要转口港，并且至今仍是一个国际都会。

设计在香港，除了自然关怀本土的文化和需求，更多关心的是欧美的文化和需求，关注世界的发展和经济走向。在香港，设计同时接触到东西方文化，因而能放眼世界，宏观和客观地看世界发展，这是少有的优势。

我在香港拥抱着设计成长，半生历程不算长也不算短，而在其间，知识和

经验充实了我。设计使我对社会多了认识，对世情世事也多了关心，视野和思维渐渐地由点向面扩散。我不再只为具体的设计工作而思考，也开始为设计本身而思考，不时反思，愈来愈关心大层面的事。在20世纪80年代后期，特别是在靳埭强先生跟我说了句"我对设计有使命感"之后，我更加专注于为设计的发展而思考，为设计教育煞费思量。到今天，我终于放下一些工作，全心为设计求改善。设计为我的人生增添了意义，我愿意回馈它。

2011年，根据照靳埭强先生提出的概念，我为汕头大学长江艺术与设计学院规划了设计伦理课程，并做了第一次讲授。之后，我把该课程的内容编成书稿，与靳先生合著了《关怀的设计》一书，以记下靳叔为设计教育做出的一份贡献。靳叔是同行和学生对靳先生的尊称，是雅号。

设计伦理是包豪斯（Bauhaus）遗忘的一个课程，可能是当时不须急切关顾吧。但它却应该是设计学科的最基本课程之一，各个专业都应开设。设计伦理讨论的内容是应该怎样做一个设计师，是设计与人、社会和自然的关系，是设计里的社会现实和设计如何与社会衔接的问题。这道出了设计的社会责任，设计的专业精神和态度，以及设计的准则。设计是专业课程而不是职业训练，愿其他院校也能跟进和开展，将来可做评估。跨出这一大步后，我还有精力和时间，所以又开始想下一步。

除了设计伦理，包豪斯也没有把设计思考作为独立课程来教授。我跟靳叔提过这个问题的重要性，靳叔抒以己见，给予我支持。这是个费心耗时的课题，既然已经反复想了十多年，就一诉我的认识和经验吧。有靳叔的支持、献议和补充，我希望将它推进成第二门独立课程，为设计学科建立更扎实的基础。

我认为设计伦理和设计思考是当今设计教育必须补充的两门独立课程。前者之重要已说明，后者则是设计的灵魂，必须多了解并着重培训。设计伦理的内容已在《关怀的设计》一书详述，这里不赘。思考和创意从来都需要训练，过去是融入学科的教学计划和学生的练习之中，而现在则需要将创意思考的环节作为常规设计课程结构的一部分。如今，科技的发展、人们对思考的认识的

深入，以及社会的变化，都使我们感到是时候把设计思考的内容进行整理，独立来谈了。

我从不以学术的角度来谈设计，因为设计着重实践，是一门应用科学，且我不是学者。我本着学以为用、以人为本、与时并进的精神来思考设计，以我的经验和认识来探索设计思考，并讨论它应该如何运用于工作之上，所求的是设计师能更灵活、更自信地动脑，更有效地发挥设计的功能。总而言之，这里谈的设计思考是设计师的思考，是设计师该怎样在工作中思考之我见。希望我的理解能引起大家对设计思考的关注，为设计思考而再思考，为改善设计而努力，为大众谋幸福。

* * *

2011年，汕头大学长江艺术与设计学院开办了设计伦理课程，迈出了改善设计教育的新一步，其内容已收录于《关怀的设计》一书中。我曾跟靳叔谈论过，我们的设计教育还欠缺一个独立的课题，就是设计思考。对于设计思考，还未有人用心整理过，我跃跃欲试。靳叔给予了我支持，于是我整理了自己的经验和思绪，在这里一抒己见。

设计就要思考，没思考怎样设计？自包豪斯开始，思考训练被隐藏在基本课程和工作坊的实习里，设计者基本上是在实践中学习。第二次世界大战前夕，包豪斯被迫离开德国，转向世界其他地方发展，影响美国至深，甚至远及亚洲。就此，现代设计从萌芽进入开枝散叶的阶段。战后复苏，现代主义和包豪斯精神开始塑造新纪元，改变了人类的生活。之后，社会需求走向消费，传媒的地位日益重要，广告设计和平面设计同时开始了大跃进。与此同时，广告的思考方式也有了新的发展，广告人奥斯本（Alex Osborn）提出的头脑风暴思考法影响至今。

中国早年的大企业家郑观应先生曾说，搞政治就是搞经济，实在有先见之明。经济的地位日益重要，经济学开始深化和分流，金融、财经、工商管理，甚至证券管理、市场管理、生产管理和人事管理都逐渐自成一科，各自思考，为社会求变。思考变得愈来愈重要，脑力比劳力更具决定性。借鉴其他专业的研究，工商管理领域开始用思维导图（Mind-mapping）来辅助思考。设计行业也发现了其好处，便将思维导图做了一点变化，默默地收进头脑风暴的过程中，用到了设计思考上。

时至今日，科技快速发展，生产力大跃进，产能的增长比人口增长还快，生产力大国中常出现产能过剩的现象。随着工商业的竞争变得愈来愈炽烈，创意渐渐成了决定性因素。"创意"是今天最常见的词语之一，例如创意工业、创意产品和创意思考，没创意近乎等同了没大作为的意思。于是，今天格外需要创意思考和设计思考的培训。

创意思考的培训已广泛应用在设计教育上，也传授给其他专业人士。有趣的是，设计思考的培训常是为其他专业人士而设，教他们如何运用设计的思考方法来帮助工作，反而是设计暂时还没有独立的思考课程。那么，思考系统从何而来？有多少个设计师知道和说得明白？究竟设计师在怎样思考，又应该怎样思考？

我是设计人，曾为设计修业6年，并累积了30多年工作经验和知识，也曾在学院授课，看到学生如何学习。我感到，教设计概念时，东方不如西方，缺乏引导思考。谈设计历史和艺术史时也一样，东方学生多是你言我听。我们在教授色彩、造型和空间等设计概念时，常会提到实例，但往往局限于课题范围。谈社会发展、学科分类和行业的现况以及趋势时，老师没鼓励学生思考，也没多说，皆因认为这些是小论题。学工具和软件的运用时，只为操作和使用的方法而思考，学习设计技巧和表达方法时，也只为特性和运用而思考。思考往往点到即止，最关心的还是视觉表达的能力。创意课程则大多集中于横向思考训练，认为纵向思考不必再教，因为之前的基础教育已很足够。

细看便不难发现，设计学院的教学把思考分散在不同的学习环节中，没有一个完整的系统和概念，要靠老师的经验来引导、学生的努力来联结。但是，设计是一门有社会目标和功能的专业，主要是动脑筋的工作，设计思考是它的灵魂。设计师工作时，有必须关注和照顾的环节，只是还没有人通过设计思考把它们整理出来，令设计更有效地发挥作用。

　　思考要动脑，但动脑不一定等于思考。既然要动脑，我们最好稍稍了解大脑的运作原理，好利用它的优点、补足它的缺点。近30年科技的发展使我们对大脑的认识比以前多了许多。加上对思考和创意的关注，现今坊间已出版和发表了很多相关的著作和研究报告。这些将会是下一代的常识，但设计师今天就有必要了解。大脑有具有不同功能的基本结构，不同层次的操作和不同的运用方式，其背后关乎感情和理性。在思考时需要掌控感情和理性，在设计时则要发挥这两者。有些思考方法和现象存在已久，就让我们在这里细看成因，思考一下它们对设计的意义。

　　设计的创新主要受艺术的创意思维影响，从包豪斯开始，加入了一些理性的想法和宏观思考。艺术从来是感情事，就算是构成主义和极简主义的艺术，都不过是以理性的造型、色彩和构图来表达感情，以追寻真善美。特别是在亚洲，设计到今天似乎仍被艺术牵着走。我们最好能思考一下艺术在哪些方面驱动着设计思考，要知道何时运用和如何运用它。

　　设计不只着重创意，无论在开始、过程，还是总结中，都要运用相当的理性思考。理性思考基于逻辑、分析和辨证。设计所运用的不外乎是观察、分析和辨事理，这些皆是常识，不需再多学习，以往的基础教育向我们灌输的就是这种思考方法，需要补充的只是社会经验和视野。设计用理性思考来引导创意，以求达到设计的目的，因此，设计师要常回顾设计的意义和根本目的。以上这些都在《关怀的设计》一书中讨论过，是理性思考的主轴、思考体系的一部分。

　　当思考运用在工作上，自有一定的流程和关注点。这里没有一个永恒的公式，只要设计师有想法，就可能产生变化，求的是更好和更有效。我想依据我

的经验和认识，谈谈工作中的思考过程、关心的事项和运用的思考方法，即设计思考运用在工作上的概念。

有些思考方法，如头脑风暴和思维导图，已在设计行业中广泛应用，设计师入职第一天便要应用这些方法。我在这里简单讨论，也一并提出利弊，希望引发大家思考。那些时有听闻的思考法也在这里略谈，看看哪些是设计用得着的，该怎样用。最后，我会再浅谈它们的利弊，愿大家能悟出运用的方法。因为不同的设计领域是同本同源的，这里没有分类来谈，想通了自然能用到各个门类上。

总而言之，设计思考还是思考，若能加以消化，运用在人生上，会无限受用；运用到社会里，个人和社会都会获益良多。而我写这本书最关心的是与时俱进，改善设计，服务社会。

<div style="text-align:right">潘家健</div>

1

第一部分

潘家健

设计的思维理论

第一章

第一章

设计的转变与从业条件

1.1 从设计的转变看设计思维

整套的设计伦理观念是设计思维的灵魂，是思考设计的基石和准则。谈到思维，我是指思考的能力。虽然其原则不变，但是因应时代的改变和社会的发展，思维还是必须做出调整。我们可以从设计的发展来思索，回看设计的走向，一窥与时俱进的设计思维。

1.1.1 包豪斯时期

我会从包豪斯[1]开始谈。工业革命后，受工艺美术运动的冲击，人们开始反思现状。包豪斯以改善民生为使命，尝试通过科技与艺术的结合来改善民众的生活。那时主宰设计思考的，是普遍的需求和新生活。这就是当年的设计思维之本。包豪斯瓦解后，机械生产和程序式生产开始改变社会。这一时期，设计思考由关注基本需要转向社会的需求和希冀。同时，简朴的美依然存在，它成了现代感和一种新时尚。设计思维基本没改变，但方针开始改变。

经济繁荣、生活充裕时，人们开始着重物质生活。当生产力超越基本需要，自由经济开始普及，竞争便出现了。从此，工商贸易不再谈供求，而开始谈市场。产品和服务开始走向个性化和针对特定群体。设计思考自然因应这个趋势而转变，它调节了基本思维，以求跟上社会进步的节奏，但最终目的仍然是为了改善人们的生活。

1.1.2 传播媒体的出现

科技的不断进步为设计提供了更多的资源和解决问题的方法。但科技在这

[1] 包豪斯（Bauhaus）：该名词源自德国一所艺术和建筑设计学校——国立包豪斯学校。这所学校由建筑师沃尔特·格罗佩斯（Walter Gropius）于1919年创立，推动了设计教育的发展。包豪斯现泛指该学校倡导的建筑流派或风格，影响广泛，涉及艺术、平面设计、工业设计、室内设计、戏剧及美术各领域。

一时期带来的最大改变,是各种传播媒体的先后出现,以及企业竞相利用传媒做宣传。广告和平面设计突然变得重要,并成了主流。包装亦成了设计行业的一种主要工作,人们开始讲求包装产品和服务,也包装产品形象。设计开始关心与使用者的沟通,这成了新的关注点。曾几何时,Communication Art 几乎成了设计的代名词,它至今仍是美国一本权威设计杂志的名称。关注沟通其实是对设计更慎重了,对社会更关怀了,本质上并没有改变。

后来,广告宣传开始变质,利用欲望来鼓吹消费。欲望消费引来了人们对物质的过度追求,社会风气骤变,社会与自然生态的平衡也随之出现了问题。这些开始动摇设计的基本理念和包豪斯精神,一些社会和设计人士在其间虽然做出了回应,但并没有整合出一套设计思维来迎接转变,这就是靳埭强先生构思设计伦理课程的原因。

1.1.3 设计的再分类

与此同时,设计因经济发展的需要而再分门类。例如,时装设计分为时装和演艺服装,平面设计分为广告和包装,陈设和展览设计也自成一门。另一方面,动画、插图、摄影和影片制作开始专业化,并为设计提供服务。这一时期,市场变得愈来愈重要,市场学在经济学之下自成一科,市场研究和管理成了经济运作的一个新环节,设计则成了供应链中的一个环节,要与其他部门配合。发展至此,调整设计思维的需求已经很明显了,设计师不得不改变思考方法。

1.1.4 科技的发展

今天的电子科技发展,说是又一次工业革命也不为过。计算机不只是为工作而设,它早已成为生活的一部分。设计也进入了计算机时代,每个工作环节基本都需要使用计算机。设计师要花时间认识计算机和电子科技,还要思考怎样在设计中运用它们。这个转变可不小:制作结构图从手绘转为用 CAD/CAM 或其他计算机辅助设计软件,Adobe 公司的 Illustrator、Indesign 和 Photoshop

等软件成为平面设计的常用工具。陈设、展览和室内设计要使用设计软件，产品设计也不例外。影片制作领域还发展出了立体影像技术，并广泛应用到了电子游戏、电影、电视制作和广告宣传里。摄影电子化曾使我无奈弃掉近20万美元的器材和设备，还要开始学习运用图片修葺软件。科技不只影响最终的设计，还大大地影响设计的运作和思考，设计师像要重新入行似的。

互联网出现后，信息时代开始了，及至今天，人们的生活无不被信息包围着。设计师也逐渐以互联网为资源库，做研究分析只要上网搜索便行，不用再去图书馆，连书也看得少了，甚至向专业人士讨教也减少了。设计开始被科技主宰，思考设计的时间一再减少。然而我们是使用科技，不是被科技使用，所以，设计师必须摆脱科技的束缚。计算机是我们的工具，而且不是唯一的工具，即使将来我们对使用计算机的需求更殷切，计算机仍不能取代人。同样，设计思考需要心智和灵魂，这是计算机所不具备的。

1.1.5 后现代主义

20世纪80年代后现代主义思潮[2]涌现，对设计造成了重大影响：建筑物先抓艺术造型再构思空间运用，产品的实用性变成了次要考虑，时装以表达感情和性格为主，合身和舒适是第二考虑。当产品的功能降低至一定程度时，便与设计的原则产生了冲突。因此，设计有必要反思感情和理性的平衡，开始为设计思考而思考。

1.1.6 品牌效应

品牌原本是产品质量和特性的一种标记，方便消费者选择。高档产品强调品牌，实用产品也运用品牌，人们渐渐地信任品牌，于是有人开始利用品牌做宣传，倒果为因地开发品牌生意。这便是今日品牌如雨后春笋般出现的原因。

[2] 后现代主义出现于20世纪50年代，其影响在80年代越来越凸显。后现代主义强调"形式服从感情"，鼓励设计师放下约束，让感情自由发挥。

日本设计师原研哉[3]说,品牌是市场文化和消费欲望的综合体现。他没有提及质量和实用,像是这些都不再是设计的核心考虑。今天的品牌市场已开始混乱,大有失义之危。如果品牌跟产品、服务没有了合理的关系,设计该怎样做?或许设计的思维又要调整了,设计师要知道如何应对今天的品牌发展。品牌和产品系列也引发了关于系统、发展和管理的新的设计思考。所以,设计管理成为一个专门的学科开始有其合理性。

1.1.7 分工合作

设计亦可以靠分工合作来完成,近年已开始流行跨界合作。设计师可以与画家、雕塑家、书法家和摄影家合作,甚至可以与图形和造型专家、二维转三维的动画家、电子特技专家、类别鲜明的插图家、画面修正专家和色彩校正专家合作。为何一定要自己包揽所有工作?

1.1.8 设计将来的发展

将来,我们会看到设计师也可胜任高层的工作,乔布斯就是今日的典范,虽然他不尽完美。时装设计早已如此发展了吧?皆因设计有可能成为核心功能,所以设计师有必要管理整体和引领运作。设计的知识范围会扩展至更深更广,这会否成为趋势就有赖我们设计师的努力了。

在不久的将来,更多公司会设立设计部门,更多设计师会在机构工作,因为社会对设计的需求会愈来愈多,人们会感到设计愈来愈重要。当然,独立的设计公司仍大有好处,因为有更客观、更自由的思考和视野,有利于创意。美国的 IDEO 公司[4]便是一例。

设计的创意思考亦将会普及,并或多或少地运用在社会的各个层面之中。这是对将来美好的憧憬。设计追求的是更好的未来,所以设计要向前看,为将

[3] 原研哉(1958—),日本国际级平面设计大师,无印良品(MUJI)艺术总监。
[4] IDEO 是一家总部在美国的知名设计公司,目前业务范围包括产品设计、设计顾问服务、环境规划等。

来准备，为人们着想。对设计思考来说，过去不比现在，现在不比将来。这是设计师应该留意的地方。

设计的基本思维，在《关怀的设计》讨论设计伦理时已做解释，希望大家从中了解，在此不再赘言。设计师只有将以上谈到的现实加以考虑，才能应对今天设计工作的需要。只有将你憧憬的未来也放进考虑之列，你的设计才能与时俱进，走在人前。

1.2 从业条件

设计是一门专业，有无庸置疑的本义、核心价值和社会功能。设计的本义包括设计的宗旨和精神、设计师应负的责任，亦涉及从事设计应有的态度。设计师必须要有广阔的胸怀和广泛的知识，才能在专业上有所发挥。

1.2.1 胸怀

谈胸怀，是因为设计师难免有点艺术家的心态，总爱过分追求自我、自在，特别在东亚国家。我在内地教学期间，感到不少设计师抱有艺术家或半个艺术家的心态。设计是融合艺术和科技的应用科学，虽然借鉴了艺术的表现手段和思考方法，但并不是艺术，这一点要弄清楚。设计必须依客观的目的来工作，容不下太多自我。设计师既要有广阔的视野，能够放胆远望和大胆尝试；又要有包容异见的胸襟，能够吸取他人的经验并接受自己的失误。如此才能在创作中做出客观的分析和研究，达到设计的目的，从而改善民生。

1.2.2 知识

设计的知识最主要是对生活的认识，因为设计是改善生活的工作。设计师要认识设计的历史，看前人如何工作，同时也要具备基础的设计知识，例如，

设计元素的相关知识及使用方法，专业工具和器材（如计算机和软件）的使用方法，物料、制作和生产的相关知识，以及艺术、美学和科技方面的相关概念及知识。其实，最根本是要懂得设计伦理，知道自己的责任和使命，知道什么应该做，什么不可以做。否则，专业又从何说起？

设计发展到今天，已是与人共谋而为人谋的一种工作。所以，设计师必须学会沟通合作并懂得与人共处之道。设计对语言运用和沟通合作能力的要求愈来愈高，特别是英语，因为它是国际通用的商业语言。此外，设计师也要对社会运作和其他专业有点认识，懂一点各行各业的专业术语，否则难以沟通。

有些年轻人选修艺术、音乐和设计，只是为了追求轻松有趣，不想在那些看似超然世外的文理科目上用功。但是，设计并不是对学识没要求的专业，那些基础学科，如文学、数理、历史、宗教，甚至体育和烹饪，都对将来精进设计专业知识有很大帮助。设计终究是注重思考的工作，需要广泛的知识和灵活的头脑，并且要求对艺术、科技和社会有相当认识，做到与时俱进。设计师要知道的东西真不少，但不能只是把知识背诵下来，我们还要理解，否则如何运用于思考之中？设计与思考分不开，所以懂得运用设计思考十分重要，这是之后要谈的重点。

第二章

第二章

设计的头脑

设计师的头脑，即设计师的思维。设计的思考体现的是设计师的心智与灵魂，心智指情和理，灵魂（soul）则与精神（spirit）相近，是指那些固有不变的原则，即设计师的专业。

人的大脑构造基本都一样，本不该有什么设计头脑、商管头脑、科学头脑和政治头脑之别。但当你把思维放进大脑之后，便是另一回事。大脑怎样工作，人们怎样运用它，甚至它怎样控制我们，之后将会论及。这些在不久的将来会是常识，靠思考工作的设计人最好早点知道。以下我想先说一下思维——那管理眼界和思考的无形框架。

2.1 思维

思维（Mind Frame）大概就是我们常说的心智模式（Mind Models）和特定的想法（Mindset）。思维是思考的空间，是意识上的虚拟空间。它像是有着长、阔、高的边际，再加上时间便构成了一个四维的虚拟框架，管理着我们如何思考和看待事物。思维是有依据和有基础地形成的，那依据和基础就是思维的灵魂。我认为，思维不是容积固定和架构不变的。思维的容积会因知识和经验的改变而改变，因工作所需而变化，其架构和基础则会因基本意识的更新而变化。思维随岁月和经验的累积而深化，当变为信念时便难以更改。思维在中文中，词义接近脑海和思域，但如此解读未及清晰、细致；而英语 Mind Frame 及 Mind Models 亦未含思维之全义，指的仅是心智功能的形和态。Mind Set 本较接近我对思维的理解，但已有 Mindset 一词，解作有质而没架构的特定想法，所以这样用只会引起混淆。

人不是只有一种思维，而是有各种不同的思维，如职业思维、文化思维、人际思维和人生思维等，有点像款式不同的帽子，你会在不同场合戴上。我要强调是"有点像"，因为与帽子不同，各套思维总是藕断丝连，或多或少的互

相影响，不像帽子般独立存在。思维覆盖在大脑之上，有自己关注的领域。其关注有基本的轻重、深浅之分，亦因工作所需而有别，而关注程度属于思维的本性。这就是思考的维度，是思考空间。

思维里容纳了两类东西，一类是知识和经验，另一类是思考的方法和工具。知识和经验的取舍，思考方法的运用，皆由思维的本性决定。情绪和感觉不在大脑产生，因此不在思维之内，却从外部影响思维，且影响不小，而思维的运用，源自感情多于理智。因为人有记忆，可以将知识、经验和思考方法运用到整套思维之中，只是取舍各有不同。人的整套思维系统构成了人格和心智。思维是思考之本，是思考背后的宏观意识。

思维就是这样框着人的想法。知识储存在脑中，满足想法的需要。情绪会影响想法，却不在思维之内。思维不止一种，每个人都有自己的思维，整套的思维就是我们的心智和人格。当这套思维存放在脑子里时，就像互联网对现实世界的影响，摸不着也碰不到，但是你知道。然而，互联网如今已有互动的部分，而思维却是自主自决，只作有限度的开放。

2.1.1 设计应有的思维

设计思维的基础正是设计伦理观念，它是设计思维的灵魂，是一种专业思维。设计伦理观念包含道德、责任、精神和态度，设计师应紧扣天地人和的设计关系，形成设计人特有的个性，社会中自有人格。没有设计伦理观念即没有灵魂，设计师就徒有躯壳。没有原则还算是专业设计师吗？

2006年，某位中国经济学者说："经济学者应该为老百姓说话吗？很遗憾，这不是从事经济研究的必然义务或使命。"这是没有灵魂的思维，割断了与天、地、人的关系。至少该有点人性吧？要知道经济不是哲学和科学，而是应用科学，跟设计一样。我这样批评经济学者，也会这样批评设计师和自己。

在加拿大时，一群画家说我和他们是一类。但我说不，我已用那灵魂来换了面包（I traded my soul for bread）。纵使能把持技巧和意念，我已放弃了

艺术思维，换上了设计思维，并将它用作了谋生的伎俩。当然，你可以同时拥有艺术思维和设计思维，并且让它们互相影响。但是，你必须分清这两者，切不可把思维错套于不同的工作，否则后果自负。因为艺术和设计虽然相关联，但并不对等。

设计人该有设计人的头脑和专业思维，才适合从事设计工作。设计师的思维要比一般人广阔，不似很多其他专业般爱求深度。这是因为除了设计的基本知识外，设计师还要对社会甚至世情有广泛认识；既要有自己的见解，还要容得下不同的意见、不同角度看到的事物、未有结论的想法，以及错误和失败的过程。设计需要的就是这种客观和海涵之量。有了这种思维，再知道要具备什么知识，方可以谈设计思考。

2.2 大脑如何运作？

思考要动脑，但动脑不等于思考。想要明白这一点，须先知道大脑怎样工作。因为科技的飞跃式发展，近三十多年来，特别是在功能性磁共振成像（Functional magnetic resonance imaging, fMRI）[1]被发明之后，人们对大脑的认识比以前增加了很多，相关著作和研究新发现不断涌现，大家对大脑的基本功能逐渐有了共同的理解。磁共振成像（MRI）首先在医疗上使用，功能性磁共振成像是之后的发明，它们的基本原理一样，皆利用磁力来扫描人体器官，以辅助诊断和医学研究。两者的主要分别是，前者是固定影像，后者是活动影像，有如照片与电影之分别。基于以上技术，再利用数据在计算机上做立体的模拟，细微的脑运作也能浮现眼前。大脑的结构，人们从以前的解剖研究中早已知道，现在则更了解了它在运作时各部分的功能和关系。

设计师不必兼职无牌脑科医生，在这里，我只想让大家有个概念，对大脑

[1] 功能性磁共振成像通过描绘血液运行来显示大脑活动，使人类对脑神经活动有了更准确的认知，这方面的科技还在研究和发展之中。

不同部位的关系、功能和运作有点认识。今天，人们爱将计算机比人脑，就用这种比喻开始解释吧。

思维是覆盖在大脑硬件上的操作环境，有点像计算机的操作系统（Operating System），如 Android、iOS 和 Microsoft Windows。但只是"有点像"，因为计算机一般只有一个操作系统，而人脑却有一整套系统。更重要的是，计算机没有良知，硬件也没有自动调节、自动矫正、自动恢复和自我完善的能力，至少在可见的将来不会有。

2.2.1 大脑的硬件

大脑的硬件即大脑的构成和各部分的基本功能。大脑的构成有不同的设定，新的研究把它分为九个区甚至更多，这里我仍采用较传统和简单的理解，既不偏离今天的概念，又易于掌握。

人脑由脑干（Brain Stem）、边缘系统（Limbus Brain）和大脑皮层（Cerebral Cortex）组成，三位一体，所以有人称之为三位一体脑（Triune Brain）。脑干又称为爬虫脑（Reptilian Brain），边缘系统译作哺乳动物脑（Paleomammalian Brain），而大脑皮层又称新大脑皮质（Neocortex），即我们常说的大脑。

脑干的功能是自动的，它通过控制人体的生理机能来维持生命。在医学上，脑干停止工作即代表此人已死。凡动物皆有这种功能，因此脑干又叫"爬虫脑"，就不足为奇了。

边缘系统位于脑的中心，负责感觉，主宰情绪和指导反应。它主要由视丘（Thalamus）、海马回（Hippocampus）和杏仁核（Amygdala）三个部分组成。视丘是演绎视象的基本部分，跟杏仁核有直接联系，其他知觉如听觉等则交由大脑皮层主理。海马回主要用作短期记忆，就像计算机的临时存储器（RAM），受控于杏仁核，能直接抽取资料供杏仁核使用。杏仁核是整个边缘系统的控制中心，除了应付危急而启动自然反应外，还要控制感情。若杏仁核出了毛病，人便会像与社群割断了关系，变得无情无义甚至残暴，这已得到医学证明。边

缘系统的功能是哺乳动物的本能，称为"哺乳动物脑"亦很合理。

大脑皮层（简称大脑）存在于人脑的外层和顶部，占人脑的一大部分，是人比其他动物更发达的部分。大脑皮层控制心智功能、思考、感官知觉、自主反应和行为。视觉经边缘系统形成初步印象后，会不时交回大脑皮层做思考，理解之后再进行记忆和运用。大脑皮层使我们能完成复杂的思考，是理智的来由。

大脑皮层分左、右两个半球（Cerebral Hemispheres），右边主理时空的认知、形象和韵律等，左边主理语言、逻辑等理性功能。左、右两个半球之间其实有很多神经线相连，因此必须靠沟通来帮助理解，它们只有配合运作才能总结认知，并且需要长期培育和练习才能发挥最大功效。这即是说，大脑的左、右两个半球不是完全独立工作的，对它们的培育和练习十分重要。

根据空间位置，大脑皮层分成四个部分：额叶（Prefrontal Lobe / Frontal Lobe）在前额，是分析、判断、策划和创造的中心；顶部是顶叶（Parietal Lobe），处理知觉和语言，是知觉统筹中心；枕叶（Occipital Lobe）在后面贴近视丘，负责视觉的细致分析；颞叶（Temporal Lobe）在两耳的上方，处理听觉。

总而言之，整个大脑皮层是知觉的并合、处理、分析和演绎中心，是思考所在的部分，就如计算机的中央处理器（CPU）、影像处理器（GPU）、临时存储器（RAM）和磁盘（Hard Disk）。

2.2.2 大脑的操作系统

大脑的基本操作方式如下：脑干操控身体各种机能，有如计算机的 BIOS（Basic Input and Output System）驱动硬件。而边缘系统是个生存信息中心，为了生存而对环境建立基本认识。它一方面指挥身体做出反应，一方面向大脑皮层做出警示，而情绪和冲动就是警示。如果大脑皮层没有足够时间回应，或者不能、不愿回应，边缘系统便会自动指挥行动。这就好像计算机偶然会提出警示："遇到了某某情况，正准备这样回应，同意不同意？五秒后会自动回应。"

若将边缘系统视为一个低层次的自动管理和操作的系统，那么大脑皮层就是最高指挥中心，它联合大脑的其他部分，一边套取资料，一边合作思考。人的主要思考都在这里完成，然后从这里下达做指定反应的命令。而思考会整理、记存，以增强思维概念和本能。亦即是说，脑干管理着人的各种机能，边缘系统引发情绪和指导反应，而大脑皮层做思考然后决定如何回应，就如举手、走路、血液循环和内脏运作是脑干负责的，喜好、兴奋、紧张和激动是边缘系统制造的感觉，而大脑皮层负责思考和做决定。反应（React）是受外界的刺激而行动，而回应（Respond）是受外界的刺激，经思考之后而行动。所以，边缘系统引发的是反应，经过大脑思考之后做出的是回应。这就是人脑的基本运作方式，三位一体地工作，保证我们的生存。

2.2.3 大脑的应用程序

我们为辨是非对错，为认清事态和境况，为解决困难而思考。思考可以有不同的方法，思考方法就是大脑的应用程序，我们会根据需要而使用。近年有很多谈思考的著作，特别是创意思考，轻易便能列出几十种思考方法，例如比喻法、逆向法等。似乎思考不是没方法，而是方法多得很，多到甚至要想方法去记这些思考方法。

我不爱背诵，亦不鼓励背诵，我认为更重要的是理解，只在必须时才背诵。不得不先说一个大脑的特性——大脑的资源是有限的。大脑会因应你的用法而调配资源，爱硬背和硬背多了，思考的资源便会减少。若硬背所用的资源较多，会把大脑资源锁死，所以最好还是经过思考，在理解之后再背诵，以减少锁死和耗用大脑资源，务求灵活运用。

坊间有几十种思考方法，我建议只用最基本的，其他的衍生方法只要明白概念和因由，记作附件（Plug-in）就是。我认为基本的思考方法只有两种，即纵向思考法（Vertical Thinking）[2]和横向思考法（Horizontal Thinking /

[2] 纵向思考法，又称垂直思考法，是按照一定的思维路线或思维逻辑进行的、向上或向下的垂直式思考方法，它根据前提一步步地推导，不允许出现步骤上的错误。其特点是讲求按部就班、讲求条理，顺乎人的自然本能。

Lateral Thinking)[3]。这样，思考方法便会成为系统，通过理解而减少了虚耗，变得更易运用。这就是大脑应用程序，和计算机、手机中的应用程序差不多。

2.3 影响大脑运作的因素

2.3.1 先天

人脑受遗传因素的影响，遗传因子（DNA）是今天许多研究的关注点。父母遗传给孩子不同的体质、体态，还有个性、喜好。怀孕期间母亲的状态会影响孩子的习惯甚至情绪，也是同一道理。遗传是一代又一代的承传，于是文化自然就在血液中。遗传的结果影响了本能，继而影响了思考。

2.3.2 情绪

情绪是本能的一部分，是关乎生存的警示。例如，晚上看到黑影闪过，你会感到惊慌；看见想吃的食物，你会感到肚子饿；遇到危险时，你会紧张，并实时做出反应。情绪源自边缘系统，在用作思考的大脑皮层之外，本来不包括在思维里。但由于生存至上，所以情绪经常影响思考，甚至渗透进思维里，改变人的基本观念。

2.3.3 经验

人类累积经验，存于大脑供思考之用。近似的经验通过思考而被理解、归类和整理。重复会增强信念，不断重复就会形成潜意识，下降到本能的层面上。经验与知识的不同之处在于，经验是自己的经历，或者是你信任的他人的经历。

[3] 横向思考法，又称水平思考法，它从问题辐射而出，随机跳动，想法与问题或各个想法之间可能毫无关联。其好处是能够从多角度去观察和思考事情，从而产生意料不到的"创意"。

2.3.4 知识

知识是记忆，也是思考的一种资源。知识的多寡当然可以直接影响思考的效能，与经验一样。但人相信经验多于知识，例如，有人说见过魅影，无论你怎么解释，他还是相信自己的经验。硬背的知识难以深化，但经过思考而理解之后，不只节省了脑资源，还会使知识因理解而变得有系统，从而增强信念，使之与经验相若。由此，知识便可如经验般影响思考。

2.3.5 环境

环境能影响思考是本能在作祟，是本能引发情绪来左右思考。例如，在走过商场时，你嗅到咖啡香味，思维突然短路，先喝杯咖啡再说吧？又如，在气氛严肃时心情较易紧张，在悠闲的环境里通常会觉得自由自在，易左顾右盼，甚至魂游四海。这是情绪影响思维，引领思考的现象。环境实在对思考有很大的影响，只是我们没留意，而善用环境有助于思考。

2.4 人脑较发达的原因

人之所以优越，是因为大脑比其他动物发达，有更强的思考能力。若人不发挥独有的大脑优势，便跟其他动物无异。人之所以有发达的大脑，据最近的研究，是与懂得生火熟食有密切关系的。生吃是不经济的维生之道，要耗用大量能量来制造能量和营养，而百多万年前的穴居人类已懂得生火熟食和制造工具。人的大脑虽然只重两三磅，占体重的比例很小，但却要用百分之二十的能量来维持，因为思考要耗用大量能量。而当人类懂得生火煮食后，肠胃就不用再消耗那么多的能量，身体自然能将更多的能量留给大脑使用，有利大脑发展。

第三章

第三章

思考是怎么一回事?

简而言之，思考是指大脑的运用，说深入一点还包括运用本能。理智来自思考，所以中国人爱指思考为理智是恰当的，是理中有智，智中之理。中国人说的理之中还有情：

> 夫理有四部……若夫天地气化，盈虚损益，道之理也。法制正事，事之理也。礼教宜适，义之理也。人情枢机，情之理也。（刘劭《人物志》）

其中包含了积淀数千年的中国文化内涵，即自然的道理、社会的法理和情理，以及人际的关系。思考亦沿用此概念，不偏重超乎人性的理，而是理中有情，情下之理。

3.1 如何运用大脑

人只有在遇到问题时才愿意思考。问题的来源有两处，一是本能感到必须做出反应，通过情绪向大脑发出警示和传达信息；另一是思维里浮现未能解决的疑团，因关注而引起思考的冲动。如果只是应付基本的生活和工作，多不用思考。我们常说习惯成自然，不是吗？人生下来就不愿思考。我们很多时候以为自己在思考，其实并没有思考。我们平日的分析和解说，大多由情绪驱动，是先在潜意识里有了答案，然后再在脑资源中找支持。因此，随之而来的信息，都会调整向支持答案的方面去，直至支持不了时才无奈放弃。这就是我们日常的解释和辩护，不大需要思考的动脑。

今天的学生特别喜欢死记硬背，因为效率高又不用费思量，这是教育重成绩和求标准答案的后果。考试求的是"果"，懂得"因"并不会有分数，但是单单有"果"是没意义的。考试的标准答案会扼杀思考，制造蠢材。死记硬背

不用思考，只是分类储存，在需要用时便对号抽出使用。反之，理解是深层的认识，我们最好还是把理解整理成系统知识来灵活运用。

我们动脑，有时需要思考，有时不需要，而两种情况皆有必要。如果凡事都用大脑思考，我们就难以生存了，而不思考只靠直觉和本能，我们则会碰碰撞撞地以试错法（Trial and Error）[1]来生存，跟动物无异。只有灵活地将两者配合运用，才能发挥大脑的最大功用。《快思慢想》（Thinking, Fast and Slow）一书将人的思考模式分为两大系统，系统一是"快思"的直觉思考，系统二是"慢想"的逻辑思考。这亦暗喻思考与不思考没有那么绝对，不思考中似乎也有思考，只是理解程度的不同。但我认为不思考中的思考主要受到本能、直觉和潜意识的影响，不思考中的思考是不经意的。

就如身体受益于锻炼，思考也受益于练习。你可以锻炼身体上某一块肌肉，也可以锻炼脑的某一部分。肌肉不锻炼会退化，脑功能也是。今天的人很爱锻炼记忆，我则希望大家多锻炼思考。多思考多理解，脑便会为你多预留空间，更灵活地进行连接和转接。灵活的脑使人生受益，而设计更需要灵活的脑袋。

用脑有不同的模式，姑且简单一说。

3.1.1 意识（Consciousness）

有意念和有知觉，就是有意识。思考不是自觉的，必须靠概念和知觉引发意图，用情绪来启动思维，所以思考是意识行为。意识每次产生的内容和目的都不同，思考通过理解和分析形成认识，从而做出回应。理解和认识之后会储存在大脑中，其他的资料和过程则都会被抹去，事件的时间和背景多无法保留。意识在额叶产生，只会暂存，所以只是当时的意识。

[1] 试错法，是一种用来解决问题、获取知识的常见方法。选择一个可行的解决方法，经过验证后如果失败，再选择另一个可能的方法继续尝试，直至出现正确结果为止。

3.1.2 潜意识（Sub-consciousness）

潜意识即潜在的意识，能够自动浮现，亦能由情绪带出。潜意识跟意识一样，属认知和理解，当意识和经验增强至一定程度时便会变成潜意识。潜意识是自动的认知，包含习惯和增强了的经验，即想透了和未想透的内容。它会因少用而减弱，也会受新的认知和理解影响而转变。

3.1.3 直觉（Intuition）

直觉是受外在影响而做出的反应，用的是不经思考的认知和理解。这是本能加潜意识的结果，由情绪带动，属本能反应。潜意识是潜在的认知和理解，曾经做过思考或至少有过经验。直觉则是自动的理解，自动产生的结论，没有经过刻意思考。

3.1.4 本能（Instinct）

本能是与生俱来的求生意识，我爱将它说成是"在血液中"的能力和知识，由边缘系统掌管。它是感觉和情绪之源，是思考的发动机。它是我们的本性，也使我们聚集成社群。本能、直觉加上潜意识，使生活变得容易而有效率。有人以为，人之为人是因为有情。其实情感是本能，凡动物都有，只是表达和照顾的内容有所不同而已。本能和情感是与生俱来的，与过去有关，这即是说，情绪会错发警报，而且常是不精确的。因此，我们要小心应对情绪，小心感情与时空的关系，尽力引发思考来平衡。

3.2 记忆和印象

记忆是认知的记录，可以是对事物表象的认知，或者是经过理解后的认知。而印象的记忆是概念，印象跟印象互为关系时便连成深一层的概念，这是

经分拆后再关联的记录。印象就是一种概略的理解，不能确定，也不等于事实。除非刻意为之，记忆和印象通常是没有背景和时间观念的，这点我们要留意。

3.2.1 暂时记忆和长久记忆

记忆分为暂时记忆和长久记忆。海马回负责暂时记忆，演绎视象，通过本能和潜意识来了解环境和情况，形成印象。短暂记忆主要由额叶负责，它是思考的中枢。思考完成后，有些资料转往大脑的相关部分被长久记忆，其他都被抹去。大脑会将这些资料分拆来进行长久记忆，例如可分为逻辑、语言、视象和时空，理解得愈深便分拆得愈细致，为的是将资料放到最适合其储存和运用的部分去。另外，大脑各部分会运用自己的功能对资料先做初步处理，再将资料送往额叶用于思考。

只是，人的记忆是有限的，没被加强时，久远而少用的首先被置于后方，之后便会忘掉。所以，我们必须多做思考、理解、分析和整理。多思考一方面可锻炼运用能力，另一方面也能强化常用的记忆，提高思考的警觉。理解后，才能把分拆出来的记忆碎片归类，甚至将近似的合而为一，处理印象关系的逻辑也相同。共享节省了资源，亦增强了印象关系中的逻辑意识，增强了认知能力。在忘记时，先忘掉的是印象关系，之后是印象，最后才到零碎的记忆。这解答了为什么我们能够把忘掉的东西，重组回模糊的印象。

3.2.2 难忘的记忆

经思考和重复而加强的记忆很难忘掉，常在脑中出现，还与感情挂钩，成了难忘的记忆。也就是说，只要多用情和重复地想，记忆便会牢固，甚至发展出更夸张的演绎。记忆的存储器都有固定的神经相连，人愈老，固定的联系便愈多，所以，老人家多是固执和爱说旧事的。

3.2.3 歇息和睡眠有助思考和记忆

歇息和睡眠是把认知和理解转化为记忆的时间，是整理思绪、留出最大空间供思考的时候。所以，我们需要有足够的睡眠。它还有一个重要的作用就是可以舒缓情绪，帮助我们进行客观的思考，追求理智。由此可见，为工作和读书不眠不休未必是好事。

3.2.4 人是这样记忆的

人总以为自己把某些事物记得一清二楚。是真的吗？看看人怎样记忆，你的信念或许会完全改变。

就算是硬记，人也不是把一件事或物的概念一块儿记起来，而是分开来记，由理解形成关系，之后连结成印象或概念。要注意，以下我对印象和概念没刻意细分，要细分就是印象关乎事物，概念关乎情理。分开来记是什么意思？例如说公共汽车，你脑海中的记忆是一辆长长的汽车，它有由司机控制、自动敞开的大门，常不止四个轮胎，有很多座位，上车要付费，下车前要给讯号，有车站，有特定的车身颜色……我们记下了这些资料，记下了它概略的影像、发出的声音、出现的时间等。这些资料分别储存于大脑的不同功能部分，成为共享的资源。这是因理解而形成的一个概念。概念和理解是记忆的主要部分，我们先找到概念再进行理解，得到认知。

但你说的公共汽车与我理解的可以是不尽相同的，由于国度、文化和时间的差异，还可能大异其趣。今天，伦敦人和香港人对公共汽车的印象是双层巴士，你的印象又是如何？理解的共识是基于假设时间和背景等都相同，故此常会产生误会。我们不爱记整体而爱记印象，而且是模糊的印象。在记忆时，我们不重背景，也不关心时间和周边事物，更麻烦是我们只记重点不记整体，这是本能使然。你是否曾经有过这样的经历，远远看到一个人的侧影，分明是久未相聚的好友。于是你一边向前走一边挥手，还高叫他的名字……他骤然转过身来，四目交投时才发现认错人了，尴尬得难以形容。这就是情绪的引发和本

能的反应，至于怎么会认错？是因为我们从来只记重点不记细节。

我们记相貌的重点和次序常是：眼睛、鼻子、嘴巴、脸蛋、发型、身形，然后到仪态等。用到时，先找的是大概、模糊的印象，然后才在脑中随意补回欠缺的部分。这是本能的自动功能，受以前的记忆和经验影响。这是自以为是的重组，只见侧影而试图重组一个立体的人，认错又何足为奇？本能就是这样以偏概全地为我们拿主意。

下面这点更要命。记忆是有选择性的，爱记就记，不爱记就不记。有人记得当日展示的美丽春装，有人却只记得那漂亮的模特儿。记忆还会受潜意识和情绪的影响，即经本能的修正后才记。你是否喜欢某人、某事和某物，都是在不知不觉间修正后才成为印象。

有个名词叫"鸡尾酒会效应"，是指在繁杂嘈吵的环境下，我们仍能听到该听的，见到该见的，并仍然能够交际自如。那是选择式的视听和思考。柏拉图认为对事物的了解源于客观的真实、你相信的真实和合理的真实，卡尔·波普尔（Karl Popper）[2]认为还须经过辩证地理解才能成为知识。但是，今天的科学研究似乎告诉我们，对事物的了解是源于你相信的合理的真实，而客观的真实已在意念之外。

无论是出于本能或经思考，有意识或是无意识，我们都会过滤、修改和剪辑记忆。我们就是这样将记忆修修剪剪，还信以为真。之后，情绪、经验和知识又再加强和演绎记忆，使它变成比真实更真实的事。总而言之，自我的理解跟现实大相径庭。在法庭上，不少证人就是这样，在盘问和科学鉴证之下被技术性击倒。例如，他们会说看见了实在不可能看见的事物，连认人都常常认错。无论如何，那不完美的记忆和印象仍是极重要的，是思考的重要资源。特别是我们将要谈的设计思考，设计是不重真而重用，以改善人的生活为目的。

[2] 卡尔·波普尔（1902年—1994年），出生于奥地利的犹太人，被誉为20世纪最伟大的哲学家之一。

3.2.5 记忆和印象的运用

了解大脑的基本运作后，我们可以利用它的特性干预思考，化被动为主动。对记忆和印象的运用没有既定的程序，我只举一些例子。要注意，这些方法对设计思考很有用。

- 在危急时，由情绪引发的实时反应阻止不了。但是我们可以尽量制止非必要的反应，利用再理解来改变印象、培养潜意识，改良反应。我们要尽量让理智来做决定，亦即是说，只要有时间都要思考。
- 麻烦能引起思考。只要我们改变印象或制造新印象，即是自找麻烦，便可能引出新的认知，这就是新概念的来由。既然记忆是组成印象的碎块，改变印象的碎块，重新认知，便可能发现新理解。这种变更，最易在无束缚的思维内产生。
- 记忆不重时空，在思考时便该多留意。我们不光要刻意地先记下来，还要扣上关系。
- 本能要求我们区分轻重、关注重点，紧张时更甚。所以在进行大层面思考时，最重要的是轻松自在无约束。也就是说，我们要掌握思维的收放，控制关注点和范围。
- 情绪影响思考，但我们也可以酝酿不同的情绪来引导多角度思考，以便能更客观地看事理。
- 情是人的本能，而理智中也有情。思考求合情合理，完全压抑情感的思考，做学术研究时或有需要，但解决与生活相关的问题时则用不着。
- 惰性会造成思考能力退化，影响人生。不要养成惰性，不要懒于思考。
- 我们日常的谈情说理，总不自觉地心中早有答案，再找理由来支持一番，这是本能作祟。有人戏谑说这是另类 AIDS（Advanced Intelligence Deficiency Syndrome，即高等智慧缺乏症），只记忆而不想。我们要养成勤于思考的习惯。

3.3 横向思考

日常生活中，用在说理和辩论之上的是纵向思考（或称垂直思考），是由论点开始向下钻研深探。横向思考我们较少用到，也不太在意，就连下面提到的这些相关词汇也渐少听闻，还以为是孩童们的专利。就让我认真地谈谈吧，因为它们对思考很重要。

3.3.1 好奇心（Curiosity）

好奇心来自善于观察和爱求知的开放思维。孩童们当然有好奇心，因为人生下来时近乎白纸一张，需要认识世界求生存。好奇心始自观察，发现现象和事物的存在时，起了认知的意图，接着就左一句"是什么"，右一句"为什么"。好奇心是本能引导的，孩童还没有固定的思维，于是什么都想知道，什么都想了解。"是什么"是想知道，"为什么"是想了解。好奇心能充实知识、增加经验，还会带来新印象和新概念。由于是从无概念开始，所以好奇心属横向思考，常是新意念的起点。

不幸的是，随着人的成长，好奇心渐渐被压抑。我不认为好奇心是消退了，要是消退就没有爱因斯坦、牛顿和爱迪生了。压抑来自多方面，今天的教育不鼓励好奇和异想，特别在东方文化中，更多求的是方法和答案。到读博士时，好奇是有用了，但思维已收窄到了一定的范畴内。社会也在不断强调效率和成果，似乎说"知道"比问"为什么"重要得多。时至今日，我们察觉到了创意的重大意义，但已经对问为什么感到别扭，怎敢再多问？其实，只要放开思维大胆发问，再多想，你的好奇心便会回来。我爱对人说，想要有创意，做人便天真点。好奇心当中包含天真的成分。

3.3.2 想象力（Imagination）

想象力也要在放开思维的时候才能发挥。以这首耳熟能详的童谣为例：

> Twinkle twinkle little star,
> How I wonder what you are?
> Up above the world so high,
> Like a diamond in the sky.
> Twinkle twinkle little star,
> How I wonder what you are?

当中的童真表露无遗,但童谣不是孩童写的吧?这是女诗人珍妮·泰勒(Jane Taylor)的杰作。再比如,《爱丽丝梦游仙境》(*Alice in the Wonderland*)中那一幕接一幕的情节,没有孩童般的幻想怎能产生?那是成年人刘易斯·卡罗尔(Lewis Caroll)写的故事。

孩童没有拘束,想象力来得自然,被视为童真。成长后问题就来了,跟好奇心一样。"正经点,不要魂游四海……""他在发白日梦!""不要胡思乱想,时间宝贵,专心一点吧……",今天人们就是这样践踏想象力。其实,在想象力之中,只有幻想被严重践踏,联想还是在被普遍地运用,只是并不刻意,而推想则一直很受重视。三者最大的分别,在于思考的方向。

3.3.3 推想(Projection)

以下是清朝曾国藩的对联:

> 坐,请坐,请上坐;
> 茶,泡茶,泡好茶。

此乃渐进式推想的好例子,是讽刺,有典故,该是来自苏轼的故事。试想刘姥姥入大观园的眼花缭乱,那是曹雪芹用一己所知推想出来,然后把它发挥成了故事情节,这就是妙笔生花。

推想是一种直线思考,是概念的发展,常用作分析比较,属深度思考。我们推想时,常会加入变量,以求不同的结果。变量愈多,转变就愈大。推想总是渐进的,离不开原概念,难有崭新的感觉。但若运用在改善工作上,仍然是受用的。人生从来不爱骤变,推想或多或少保持了与过去的关系,既亲切且自然。

3.3.4 联想(Association)

宋朝晏殊跟王琪有副使用了联想的对联:

无可奈何花落去,
似曾相识燕归来。

唐朝李贺跟宋朝石延年的隔代对联,却是另一种反向对比的联想,是无奈对希望,消极对积极,其中有着无限幻想:

天若有情天亦老,
月如无恨月常圆。

联想是借由感情和某种媒介,从原概念中衍生出新概念。新概念与原概念之间常常只剩下抽象的关系,所以是横向思考。由联想产生的新概念,常给人新颖和独特的感觉。联想既有趣又十分有用,有助于形成新认识和新意念。我们常在生活中运用联想,而它在文学、科学和艺术上的运用则更为显著。今天,社会重视创意,而联想是重要的创新思考工具,我们必须更多地运用它。

3.3.5 幻想（Fantasy）

幻想是最受抑制的思考，童年时觉得是天真有趣，成年后却总担心会想得太多、太远。幻想是幻觉加思考，由感情带动，受经历影响。幻想是将记忆的片段随意转变和重组，然后演绎一番。那它是否等同梦境或白日梦？近年的研究指出，它们的脑部活动极为相似，差别只在发生时的清醒程度。幻想是纵横的思考，它在开放、自在的思维里，任感情来启动，幻构新的概念，依意欲来发挥。

幻想常是富于激情和戏剧性的，一幕接一幕地开展，使你着迷。幻觉并非来自虚无，无论偏离现实多远还是与经历有关，皆由未合情意的事物转化。幻想虽然多不切实际，但总能创造有感情的新概念，比联想更有深度。幻想分明是创意，只是今天的社会太现实了，被它不现实的表象吓怕。孩童的幻想是童真，是褒义；成人的幻想却是天真和发白日梦，是贬义。幻想就这样被抑压了下去。

幻想是文学激情的由来，是艺术中天马行空之所指。但幻想很随意，理性考虑不多，往往是依意欲来发挥，无切合实际的意图。幻想难掌握，缺乏理性操控时很容易失控，耗时而了无成效，与发梦无异。幻想可以作为设计寻找起点和探索发展的一种工具，但因为设计要情理并重，所以运用幻想时必须控制范围和发展方向，还必须刻意以理性来平衡，才能收到效果。

3.3.6 童真（Naivety）

这是童真：

"昨晚是妈妈帮忙做作业的吗？"老师怀疑地问。

"没有帮，她全做了。"小孩颇认真地回答。

这是成年人的愚昧，又叫天真：

"怎么她生了三个孩子后就不再生了？"

"她说每四个小孩就有一个是中国人……"

童年的纯真叫童真，成年的纯真却叫天真。英语没有这样区分，只有Naivety 和 Ignorance 之别，即天真和无知。所以，成年人也可以 Naive。而在中文里，天真亦暗喻无知。这是语言及文化的问题，这里不谈。前例一个是天真，一个是无知的笑话。我们通常认为童真是孩童的特性，成年人似乎不应该有，否则就是不成熟。童真由来有因，细看之下，不外是无拘无束且敢想敢问，没有心理包袱。想象力在童真中不断浮现出来，其中包括推想、联想和幻想，这个次序跟人的成长阶段刚好成反比，即小时幻想多，之后加进了联想，然后渐渐地多用推想。这是需求和思考资源的问题，不是自然的退化。同时，这也是教育制度的问题，特别在亚洲，小孩子上学之后便开始受到压抑。

童真的表象是外露的性情、精灵的反应、哭和笑……童真的情性虽然有意义，但对于谈思考似乎不太重要。其实这种今天被打压到不成样子的思考，正是社会最渴求的。开放的思维，无拘无束且敢想敢问，这些正是创意和设计所需的。我们要放开胸怀，讨回那点童真，发挥思考的力量，协助社会继续迈进。

3.3.7 幽默（Humour）

幽默是横向跳跃式的思考，跟想象力有很大关系。笑话是幽默的一种表达，但闹笑话不是幽默吧？所以，我认为小孩子还没有能力幽默，因为说笑话必须有一定的知识和对社会的认识。

幽默其实跟联想关系最大，联想是从原概念衍生出来的，两者皆是一种概念衍生的横向思考。然而，幽默常是把毫不关联的事物，反向跟概念钩上，制造暧昧而独特的关系，形成不寻常的新理解。幽默和联想还有一大分别，就是跳跃性。幽默挑战理解和常识，它重回应而不重结果，像在现实中跳来跳去，意图把每个点都跟原概念扯上关系。它像一组灯泡突然在眼前随意地闪亮，使你惊喜得不知所措。中文有"精灵"一词，拆开来正合用，联想是"精"，幽

默是"灵"。

幽默对创意十分重要，是找寻新概念的工具。幽默中不时加入纵向思考来补充，是设计爱用的方法。以下这些例子，是幽默还是想象力？对思考又有何意义？留待你来细想吧……

- "为何放屁总是有味？"

 "要不，鼻子怎么知道你放屁？"

- "耶稣和耶稣的画像有什么分别呀？"

 "是挂起时用多少钉子的分别。"

- "若你不抽烟、不喝酒、不近女色，又不寻刺激，应该可以活过80岁。"医生对病人说。

 "那我要80岁来干吗？"病人反问。

- "真奇妙，酒使你变得漂亮多了。"男说。

 "我又没有喝酒，怎么会？"女奇怪。

 "是我喝了。"男笑道。

- "呀！牛排上有只苍蝇，还会动，你看！"客人惊呼。

 "你不是说要半生熟吗？"侍应生不以为然。

 "呀！餐汤里也有苍蝇！"客人又投诉。

 "哎，十块钱餐汤，不能放只大象吧？！"侍应生悻悻然。

- "胜了官司，真不知怎么感谢你。"妇人对律师说。

 "敬爱的女士，自从有了货币之后，答案好像就只有一个……"律师礼貌地回答。

- 美国人、俄国人和以色列人在某地餐厅正等待点餐，侍应生前来说：

 "对不起，我们今天肉食缺货……"

 "什么是缺货呀？"美国人说。

 "什么是肉食呀？"俄国人说。

 "什么是对不起呀？"以色列人问。

3.3.8 灵感（Inspiration）

灵感来自触发思考的事物，引导概念的发展。灵感源自我们内在的感情和对现实的感受，它可以来自过去、现在或憧憬的将来，甚至幻想和梦境。感受可以是对自身的、对他人的，或者是对社会的，但运用的都是一己之情。

我们有了冲动才思考。灵感是由情感启动，常常是先有方向和范围，再带动思考，即中国人说的灵感到了或灵光一闪。中国人爱灵感是文化使然，与信天、信道、信自然有关。中国人爱它发自感情和引来冲动，爱灵机一动，爱它在那思维中击起的涟漪。这又与中国重视文学和艺术的传统有关，因为它们都是感情事，与灵感一脉相承。灵感能对创作起重要作用，但对理性思考来说，就局限于横向找起点，引来思考。

3.3.9 洞悉（Insight）

洞悉就是知识与思潮在恰当的时候巧遇。洞悉就是阿基米德喊的"Eurek!"即"我找到了！"若再深究，除了恰当的时刻之外，还要有足够的警觉性和认知能力。近年研究指出，洞悉是右脑的知觉反应。例如，有人说了一句话，左脑会先逻辑地分析语义，然后右脑会将语义跟对眼前人的认识和当时的印象（包括语调、表情和姿态等），以及环境和经验等因素结合，构成一个整体的概念，从而完成理解。这就是左脑加上右脑得出合情合理的认知的过程，由此可知，理解最终于右脑完成。

中文"洞悉"一词是指精明的洞察，多了点事后分析，少了点西方理念中的实时察觉。洞悉不只是灵感到了，而是灵感到了开花结果的时候，找到了关键的概念和理解。所以，洞悉是思考的结论，灵感仅是思考的开始罢了。洞悉当然重要，它是思考的成果。想要拥有洞悉事物的能力，需要一定的知识和经验积累，需要不断的尝试和思考、回顾和再思考，最重要的是运用恰当的思维。只有恰当的思维才能引发洞悉，并承载洞悉的意义。

多用脑和多练习，洞悉能力便会增强。研究指出，洞悉发生时大脑的白质神经多松开[3]，枕叶的视觉中枢像半关闭，是一种方便构成新意念的状态。挣开现实的束缚，把思维放开来想，有利洞悉。试想，每当我们有新发现，不正是想开了，或和对眼前事物近乎视而不见的时候吗？

3.4 斜想

对我来说，基本的思考方法只有两种：纵向思考法和横向思考法。想法的好与坏，与思考的走向无必然关系。没有斜想吗？有，斜想是思考的分支，是扯开来想，做出探索，最后归结于原概念。由于斜想偏离原概念不太远，为改良而进行思考时颇为有用，也不时会有全新意念发展出来。

斜想是顺思维发展方向斜分出来的，那么，有可能反向斜分出来吗？为什么不可以？逆向思考法（Reverse Thinking）[4]就是一例。逆向思考试图反向偏离原概念来找新思路，不是反向斜分是什么？

有没有留意，我正在以图像做思考？人有半边大脑主理图像和时空，利用图像做思考好用而有效。这也是善用资源，强化思考和记忆。今天那些记忆力的培训，正是通过将图像和时空跟语言挂钩，从而使我们能记得更多和更准确。原本对没什么意义和关联的字词，一时间我们只能记起几个，但若利用图像将它们编成故事，构成概念和印象，透过联想来帮助记忆，则可记得更多。

[3] 神经分白质（White Matter）和灰质（Grey Matter），前者有助思考，后者构成记忆。
[4] 逆向思考法，即"反其道而思之"。人们习惯于沿着事物发展的正方向去思考问题，并寻求解决办法。但若让思维向对立面的方向发展，从问题的相反面深入地进行探索，有时反而更有助于创立新形象。

3.5 思考的工具

我认为工具要自己制造、自己使用，认识并能纯熟运用才是自己的工具。之前已经解释了大脑如何运作，并讨论了思考是怎么一回事。运用它们来改善思考吧，制造工具的材料就在其中。下面试举一两例。

纵向思考的主要工作是认知、理解、辨别、分析、总结等。众所周知最有用的纵向思考工具就是 5W，我称之为"二么三何"：什么（What）、为什么（Why）、何人（Who）、何时（When）、何处（Where）。总结后，驱动实践的工具是怎么办（How）。这些问题引领你进入思考，覆盖了应有的维度，是十分有效而又容易熟习的工具。

逆向思考是反过来想，它的工具是为什么不（Why not）。它要动摇专注和思维的单向发展，要求松开思维来试探其他可能。逆向思考的一个斜向发展工具是如果（If），它会引来分支，助你找出其他的可能。

建议多追问为什么（Why），以求深层的理解，寻找真正的因由。而追问更多的如果（If），则会带来更多可能和新点子，已是创意常用的方法。我们也要有自创工具和发掘潜能的能力，为方便思考而思考。

第四章

第四章

设计师的思考法

4.1 设计常用的思考方法

就如前面提到的，思考方法名堂太多，这里不再一一胪列，但我认为基本的只有纵向思考和横向思考两种。无论方法还是工具，都不过是为了解决自己的问题。这就要求我们能运用脑的特性，通过确定思考系统和程序，来达到思考的目的。

但思考不可能这般机械，也没有一条像 $E = MC^2$ 般的方程式可以管理整个思考领域。思考只有概念而没有定律，只有方式而没有方程式。方法有弹性且可变，随时需要修正和调整。若能教你一道不二法门，那就不是教你思考，而是教你不要思考了，正如《文心雕龙》所言："诗有恒裁，思无定位。"不过，这并不是说思考没有方法，只是思考的方法不能一成不变，要随时进行修正。思考要灵活，要胆大心细且合情合理。

那么，设计思考是一种思考方法吗？其实，我所说的设计的思考，在英语中原本是指设计的思维，思考是其内涵。在思维里，思考和资源自成体系，思考的方法和工具是各种思维的共享资源。设计会根据需要而选择方法并借用工具，我们应运用自己的思考专长来协助构思。"设计思考"确实已成为今天颇受关注的思考方法，近乎是一种思维了，这在之后会略谈。下面介绍设计中常提到的一些思考方法。

4.1.1 逻辑思考法（Logical Thinking）

逻辑思考法涉及逻辑、批判、分析和辩证等内容，可视为以辨事理为目的的纵向思考，它将合逻辑等同于为合理。简单说，就是院校教我们明辨事理的那一套思考方法。

4.1.2 纵横思考法（Lateral Thinking）

纵横思考法是爱德华·狄波诺（Edward de Bono）敲定的概念。英语的原义是横向思考，其实是以纵横相辅来寻求新概念，所以我爱用黄霑（James Wong）先生的"纵横思考法"这一译名，爱其意全。纵横思考法侧重横向思考，侧重寻求新意念。

4.1.3 头脑风暴思考法（Brain-storming）

头脑风暴思考法是亚历克斯·奥斯本所创的横向思考工具。它利用不相关的事物和言词，通过集思来诱发大量的新起点以寻求新创意。

4.1.4 思维导图法（Mind-mapping）

思维导图这是用浅词短句，以导图来展示思绪的发展。尤其是在做设计时，可以用图像和符号来代替文字。首先在学术研究和个别专业中使用，后在工商管理行业中流行，现已被各领域广泛地运用。

我并不重视思考方法和工具的细分，因为我认为思考中最重要的是思维。思考方法就像教军警如何放枪准而快，但该怎样用枪就是思维的问题，最恰当的用法，该由思维决定和主使。只要有正确的思维，并多练习和多使用，思考自然能运用自如。之后，我谈设计的思考，指的就是在设计思维里该如何运用思考，其内里藏着设计思维的模式和资源。

4.2 设计师怎样思考？

设计师需要有恰当的思维，怎样思考就有赖设计的专业思维。思维的结构和内涵已经讨论过，设计伦理是其核心，也是其灵魂所在。设计思维的空

间，需要拓展至所需的维度。思考的能力要通过锻炼和运用来不断提升，设计师要汲取知识和吸收经验，确立一套适合自己的思考方法，还要让思维随岁月而改善和拓展。在思考时，要多向前望，因为设计要为来日费思量，回顾只能是寻根并再发展。我们要慢慢地通过累积经验建立自信心与自豪感，因为那是专业的原动力。还要以对社会做贡献为荣，这样才能充实我们的专业信念。

你或许会感到意外，我一边说最重视思维，一边却在系统地整理思维的结构和关系来方便大家使用。其实，我只是给大家提供了一个抽象的概念作为基础，我不相信设计思维有既定的模式、固定的架构和特定的内涵，它只是有相同甚至近似的概念。虽然概念一样，但我们作为人，生来就不一样，所处的生活环境和文化背景不一样，情怀和视野也不一样。就像我是中国人，所以爱引用中国人的说法。你的设计思维需要你自己去领悟，即要经思考和理解，建立自己的一个系统。

我们要因应自己的工作、成长和生活条件，剪裁适合自己的设计思维，因为我们各有不同且各有所求。设计师不是爱说风格吗？风格就是思维的显现，有自己的思维才有自己的风格。以下谈的设计师要思考和用于思考的问题，大部分与确立设计思维有关，也有关乎思考方法与知识的。这些问题，是我认为设计师应该思索的。只要我们认真思索，便能领悟出一套自己的理念，确立自己的设计思维。

4.2.1 明白设计本义和专业责任

首先，我们要懂得设计伦理，要明白什么是设计。有人指设计就是创意，有人说，设计就是价值和品位的创造。我认为这些都贴近设计的广义，但未必是今天设计的全义，而创意也不等于设计。现代设计始自包豪斯，它的宣言和当时的教学，似乎并没提过价值和品位。价值，经济学谈得最

多，但它不是设计。至于品位，包豪斯时期有现代感一词，但没听说过品位。早年的设计也是设计吧？如果说设计就是价值和品位的创造，似乎并不全面。

有人说，设计是创造未来的工作。不用我多说，你随手就可将一堆事物放在这命题之下。这个概念的宽度，比65寸腰围的裤子还要宽。又有人说，设计就是生活。这倒有点意思。设计真的是为改善生活而工作，所以设计最重要的部分就是认识生活。若不了解，谈何改善？但饮食男女是生活，谈欢叙旧是生活，衣食住行也是生活，整个社会都掉进了这个命题里。

我的总体印象是，无论是行内或是行外，设计连一个共识的专业概念都没有，都是零碎而片面、似是而非、概念模糊的认识。你试问问法律、医护、工程等其他专业的研究者，他们对各自专业概念的解释会有这种差异吗？设计已有百年历史了，我们要尽快找到对其正确的认识，才能知道应该如何做一名设计师。

以上是设计伦理的来由，早前已略作介绍。我们先要明白什么是设计，它的本义和它的现代意义，它用的手段和它的根本目的。相关的很多论点都已收录于《关怀的设计》一书中，在此不再重复，只做点伸延和补充，以帮助大家进行更深的思考，构建设计思维。

设计为社会工作，自然要担负社会责任，而负责任的大前提是利人。设计不是低层次的简单工作，只管做好分内事，收取酬劳来过活。设计是一门专业，赚钱不可能被视为至高的专业目的，它只是为社群服务而得到的合理回报。服务是目的，回报是结果。医生、工程师、律师和法官都如是，政客也该如是，这才是专业。当然，设计要有利润才能在社会中生存，人们才能受益。但是，以赚钱作为目的是投资。设计是以改善民生来获取合理回报，改善民生才是目的，赢利只是设计考虑的因素。如果先计算报酬，设计就有忘本的危险。在设计过程中应考虑赢利，但不应以赚钱为最终目的，这方面投资者比设计师更会

计算。

今天互联网的发展就是好例子。谷歌（Google）和脸书（Facebook）上市时，还并未想通该怎样赚钱。上市时亏本，过了一段时间更在亏大本。但肯定的是，他们提供了改善民生的服务。他们早早获得了投资，之后的利润是因商务思维的介入而产生的。乔布斯当日研发苹果计算机，只计算对人的好处，却没算好赚钱程序，但现在成果有目共睹。今天的研发投资，特别是爱资助研究开发的天使投资者（Angel Investors），他们要求你专注于设计，创造对人民好而有用的产品和服务，怎样赚钱根本不用你去想。别忘记，他们才是将有利民生的设计变为商品的专家。其实，这正是设计的真正功能，贴近设计的本义。

做人要负责任，做设计更要肩负起社会责任。我希望大家知道什么是应该做和不应该做的，什么是可以做和不可以做的。设计工作要有情有理，且合法合道，要在社会里发挥功能，先为社群和世界做出贡献，之后再计算合理的回报。

4.2.2 设计的两个轮子

设计思维主要运用两种手段，即艺术和科技。设计是一辆双轮单车，若只有后轮就叫做工程，若只有前轮就不是设计，而是艺术。轮子不一定对称，偏重哪个没有好坏之分，缺失才是大问题，才是违背了设计本义。设计要运用艺术与科技两种手段，因此对两者皆要有深入的认识，要了解它们之间的相互关系，才不会被无意识的情绪和直觉主宰。

我认为，包豪斯精神体现了设计的核心价值，可以简单概括为：运用科技和艺术，为人民谋求幸福和更好的生活。如南丁格尔精神之于医护，包豪斯精神也不该有变，只需随社会发展做出补充。

艺术是感情的事，本源为天地人，追求的是真善美。所以，艺术必关心本

源，为所求而表达。本能和直觉引来的冲动是无意识的动物反应，不是艺术，随之而来的思考和表达才可能是艺术。只要合乎艺术本义，生活也可以视作艺术。艺术的重点是自我情感的表达，若生活里显现不了一己的情怀，生活就怎样也艺术不了。艺术的情感是人性，文化和生活皆在其中。艺术和文化维系着社会，如果它们缺失了，生活会变得冷酷无情。

设计中运用艺术手段时，有必要将主观变为客观，将自我的感情变为受众所期待的感情，关心受众的文化和生活。设计是在改善人生的感情部分，不能是一厢情愿的感情表达。大家需要明白这个道理，才能在设计中运用艺术的功能。

科技是另一回事，它代表着科学和理性。今天的各种科技、发明和发现，其背后就是科学。设计中运用科技，主要是追求功能的改善，希望使生活变得更轻松、方便，并让更多人受用。而今天，我们还可以用科技来解决设计伦理问题，希望大家在这方面多思考。

4.2.3 主观与客观并用

设计有主观的时候，最先加入的主观是意志和信念。设计的启动和策划都要靠主观的情理来引发，因此，周旋于主客概念之间，发挥自己所长，以达到利人的目标是最重要的。设计不能任凭本能主使，需要运用一点理性，要思考，还要思考怎样思考。我爱强调客观，因为现今的设计太重视风格和个人表现。设计教育没有深思这个问题，没有制止这种会导致主客错位的倾向。设计用情主要是为利人，动的情是他人之情，重的利是他人之利。

4.2.4 地域意识

地域不仅指国内和国外，香港和毗邻城市也有地域差异。谈到地域，不得不提次文化现象，广告和平面设计会据此来遣词用字和运用图像。设计要认识

和留心地域问题，因为这也是设计思维的一部分。

我是香港人，不常去内地城市，对内地生活不太了解。在假日的闹市中，只见男士都穿着西裤和皮鞋，用显眼的腕表和提包。他们对衣饰和场合的观念与西方人很不同，与我的想法（香港想法）也不同。

我在加拿大生活了18年，颇了解那里的生活和当地的文化。与中国相比，最大的分别是加拿大人把生活放在工作之前，很怕工作影响到生活。这并不表示他们不爱工作，他们做起事来还是很认真的，只不过他们更爱生活，不会把工作带回家。他们重感情多于物质，认为友情和快乐比事业成就更重要。最特别，甚至可以定为国家形象的是，他们爱笑。他们对人友善而礼貌，这是普遍现象。只要你回应他们的笑容，就能真诚、友善地展开对话。但中国人却认为他们率直得近乎天真，在事业上不够进取，过于乐天而太爱自己的小天地，对大社会和世界不太关心。

中国人爱国家、爱民族，加拿大人却更爱大自然。中国人不爱笑，加拿大人却爱笑。加拿大人爱舒服、爱自在，中国人则更关心别人怎样看和怎样想。加拿大人重视法律和规则，中国人仍钟爱道德和自律，之后才讲法理。加拿大人外向，中国人相对内敛。

这是地域的差异，也显示了东西文化的差异，但并不是百分百精准。例如，加拿大人的笑容、乐天和爱生活，美国人和英国人也没有。中国改革开放之初，人们追求"三大件"——电视、冰箱和洗衣机。加拿大人也是一样，因为晚上大多待在家中，没电视怎么消磨时间？大冷天谁愿意手洗衣服或走大老远去找洗衣店？虽然零下几十度连冰淇淋也会变成冰砖，但仍需要冰箱，因为冰箱是一个没那么冷的食物存放处。还有，加拿大魁北克省的人爱说，你们一年有四季，我们也有，我们的四季是冬季、冬季、冬季和冬季。

只要多留心，你便会知道别人怎样看待人生和生活。如不多了解，我们又怎可以为他们做设计工作呢？地域差异不只这些，还会涉及技术上的问题。以

下是两个会导致生命危险的现象：夏天在中国沿海驾车，特别在香港，车窗很容易起雾；而冬天在加拿大驾车，玻璃很容易结霜。以上情况，都会令司机一瞬间看不到车外的景象，十分危险。若你到汽车用品店和超级市场看看，就会发现有不少为解决这些问题而设计的产品。这是生活上的需要，是设计师们的心思。

4.3 语言、图像与思考

在思考时，我们主要运用语言（母语）。我们得到信息后，便要靠语言去理解、分析和判辨。婴孩有感知后，便会学习与父母说话沟通。所以我们很自然便会用语言，即母语思考。或者不好说母语，说第一语言吧。因为今天的孩子，不在出生地成长的情况很普遍。

下面讲一个有趣例子。有个小孩学习看书，有一页翻不过来。于是爸爸帮忙翻了，然后告诉他可以先舔一下指头，再翻就容易了。接着，孩子开始舔一下左手指头，右手翻一页书，望着爸爸一笑；又继续舔一下左手指头，右手翻一页书，又望着爸爸一笑……这就是用语言学习的例子，不过出了岔子。

其实，用语言思考是因为我们最熟识它，用时无须多想。更重要的是，语言涵盖的范围很广阔。听收音机、看电视，我们的工作和生活中，哪有语言解释不了，表达不了的？于是，我们习以为常地用语言演绎概念。

用语言思考的好处不容置疑，但有利必有弊。首先，语言必然反映着文化和生活。例如，中国人说的龙，其实有着尊威、善意和民族等隐喻，与其他文化对龙的理解不尽相同。中文充满感情，而英文多重于理。例如，英文词"indulge"表示一种着迷的状态，而译作中文时，可说是陶醉，也可说是沉迷。

英文的表达是中性的，译作中文，意思却有好与坏，对与错隐含其中，这是因为大家的理解和感觉都不相同。

你可以说这是文化差异而不是语言问题，但文化就在语言中，当我们用语言做思考时，便需要留意。设计会为不同文化背景的群体服务，因此更需考虑各个地方的文化。能用服务对象本地的语言进行思考当然最好，但这不能苛求。

语言有语义，语义常带着感情且有偏颇，于是会影响想法。这些与设计有关系吗？当然，因为设计是思考的工作，我们要在思维里设立一些机制来矫正和补救用语言思考的缺点，做到在需要客观时便可以客观，从而使判断更加准确。同时，也可以反过来思考如何利用缺点创新、求益。要是你能够用母语与外语来想同一个问题，会有很不同的感觉。

除了语言，另一个思考媒介是图像，它对设计特别重要。婴儿刚出世，你已在憧憬他笑着爬到你跟前的画面。你跟女孩子刚见了一面，便开始想象将来约会时她的风姿。建筑师能想象建筑与环境的关系，设计师也早已懂得让图形和色彩在脑海中变化。我们会通过照片回溯某时的景象，也会将意念中的图像复制和组合来做思考与回忆。

图像的意义不能与语言之丰盛相比，特别在情理上，图像没有语言表意清晰，对时空的诠释也不精准。但在构思形态、光影、色彩及其相互关系时，则显得十分重要。如关乎事理，我们依赖语言思考；如关乎物象演绎，思考中便会出现图像。因为设计常具形态，运用图像能使思考变得直接。虽说有像就有义，意义却常不是显而易见的。不过，图像的意义不尽清晰也有好处，这样容易引发纵横双向的思考，从而产生更多的意义。用图像来联想图像变化顺理成章，其实，用图像来联想事物，甚至演绎情理也无不可。我们要对图像思考的特色和用处有足够的理解和意识，并且将它跟语言一并来运用。

4.4 设计思维下的文化意识

虽然在"语言与思考"一节中已谈及文化意识,但我还是想单独讨论一下它,好在思维里留个正确的概念。大家已知文化潜藏于血液中和思维里,产生不易察觉的影响,所以,设计思维当在需要时对它做出合理的修正。我们要知道文化与设计的关系,才能正确处理设计工作。

文化的最大价值不是表象而是内涵,特别是在今天,我们要留意不同层次的文化,包括主文化、次文化或通俗文化。例如,好莱坞文化和今天的商业文化已是世界次文化,日本涉谷区的年轻人文化和各地的阶层文化也是次文化。

我对香港当今的设计文化感到有点不自在,原因是设计留心形式多于演进,爱重现多于演绎过去,未在与当下文化的关系上用心。这样的文化观颇为狭窄,非但没多关心世界各地文化,就连对中华文化的关心也不够。当然亦不能一概而论,中国仍有善于表达和演绎文化的优秀设计师,我的老师靳叔就是其中一位,只是这现象并不普遍。

设计运用文化,不能只知有己和不断回顾,应该放开胸怀多认识。关怀受众的文化对设计至为重要。以下再提醒大家,设计思考在涉及文化时最该注意的地方:

第一,应该从受众的角度看文化和运用文化,就算那是你自身的文化。

第二,文化不只有表象,更重要的是内涵。

第三,文化的再现是好,文化的新演绎更好。

第四,文化之于设计,不该是生硬的加入,而是要有自然的关系。

第五,文化可以交融,但要顾宾主,要让受众了解,要有意义。

第六,次文化也是文化,或有雅俗之别,却无尊卑之分;要考虑道德问题,以求社会和受众能接受。

4.5 影响设计思考的因素

4.5.1 传统教育

我谈的传统教育,是指长久以来的一套教学方法,特别是在亚洲,因为西方的教育一直在不断改进。传统教育是指单向传授知识,以标准考试来评分,判定是否升级和颁授文凭的教育模式。严格来说,是为考试而教育。

"今天是考上次教过的方程式,大家列出试算过程作答吧。"老师宣布。

"老师,为什么一定要用那条方程式?没有其他方法吗?"学生问。

"这是要考你是否懂得运算那条方程式,有什么问题吗?"老师问道。

"我总觉得方法应该不止一个,不是只能用那条方程式吧?"学生回应。

"那是定理,怎么可能出错?你有其他方法吗?试算吧,时间有限呀。"老师敦促道。

"牛顿的定理不是被推翻了吗?我总觉得不该只有一个办法,还没想到不等于没有吧?怎么总是只有一个……"学生喃喃道。

不论你是否明白那条方程式的由来,是否考究过其他解决方法,只要熟记方法去运算,就能满足考试的要求,获得分数,做个"听教听话"的好学生。这就是我指的传统教育。有否留意到,十多年来,你已习惯了寻求答案,运用的方法你只是知道却不一定理解;你已经习惯了答案比因由重要,知道比理解重要,可以背的都不去思考。这种教育方式告诉我们答案只有一个,就是对的答案,模棱两可的答案不接受,答案是肯定和公认的,是过去式。

下面再举一个我自己小时候的例子。

"刚刚说过什么是理想,也举了例子。现在告诉我,你的理想是什么?"老师向我问道。

我想了一会儿答道:"做总统吧,可以为国家和人民效力。"

"什么?这叫幻想,不是理想!"她惊讶地训斥我,似乎责备我这是

在妄想。这是极端却真实的例子，她要求的是标准答案，不容许我走远和偏离。

我认为，设计思维需要矫正传统教育的不良影响才能有所作为。设计要为明天做事，明天是未知的将来。过往的知识和经验不一定管用，求突破时更是如此。设计要从未知的如果中寻思绪，不是要找正确的和最好的，而是要有追求改良和寻"更好"的态度。设计重视认识，从来不爱标准答案。对与错不是最重要的，因为该有检讨和修正的机会，追求新和追求改善比追求对错更重要。学识和经验是思考的资源，只是设计更重视新的学识和认识，关心现有的发展和将来的走向。设计是思考的工作，背诵根本没有什么用处，这与传统教育的导向相反。设计应该寻新求变，需要开放的思维和无约束的想象力。设计者要能摆脱传统教育的诱导，把它留在有需要时再用。

其实，承担教育责任的不只是老师和院校，更重要的是家庭。社会的熏陶也是教育，可算是另类教育吧。今天的社会风气相当现实和功利，倾向自私和短视，甚至浅见。设计是为人设想，太现实便难以想得深和远，太功利便会导致短视而不顾群体。这种心态下难以想出好的设计。设计人不应怀有太重的功利心，因为放得下才会有更大的发挥空间，才会做得更好，自然就会得到更好的回报和社会的尊重。只要发挥出了我们的社会功能，社会自然不会待薄我们。希望大家将这种概念放到思维里去，并用它来教育和引导下一代。

4.5.2 科技

首先，我们不能因为有科技就简单地去用科技。当环保开始流行时，高尔夫球钉便急着由塑料转为木材，说可循环，对环保有利。球钉消耗量大，因为难以在场中找回。木球钉虽然能够天然分解，但成本高且耗用的材料和能源多，

值得吗？有没有从改良球赛、再设计、回收和自然循环等方向想过？

手机的例子最有意思。手机发展至今天，语音对话已不是其主要用途。从取出开机至接通，需时愈来愈长，各种搜寻费时费劲。附件不断出现，小软件（Apps）泛滥，而且新增的功能趋向服务小众，却有碍大众使用。我想问那些设计师，设计时在想什么？是否是在教人为科技而用科技？相信你们没有留意，旧式折合型手机的销量本来一直在急速下滑，但 2015 年却增加了 200 万部，为什么？

还有，Photoshop 软件推出新版本时，我都会在街道上看广告和传单，看看有什么新功能。但每到再推出更新版本时，上一次推广的新功能淡出了。我感到设计师爱"玩"Photoshop 新功能，就如孩子们爱玩玩具。那么，不实时使用新版本是否就是落伍？还是设计师懒得想而靠此求新求变？

科技应运用于改善生活和工作，不合用的科技是没意思的，甚至会帮倒忙。设计工作中运用科技要用之有因，用得其所，不应为科技而科技，不能只关心新颖和潮流趋势。

其次，科技就是科技，不论是新的、旧的，还是现有的。设计师要能因应目的，恰当运用科技。凡事有好也有坏，新旧不是问题，问题是要善用科技的优点，要用得恰当。不过，今天的设计仍是较多注意新科技，因为认识较浅。我不尽同意一些设计人对现有科技和旧科技的态度，我认为只要用得其所，科技对设计就有意义了。

4.5.3 艺术

之前提到，设计需同时运用艺术和科技，只是谈到对设计的影响时，艺术常被认为是影响最大的，这由来有因。今天，已有大量人才和精力投放到科技和商贸领域，设计师不用再钻进去，只需认识它，引用它。但艺术则不同。我们要从艺术和工艺中学习，然后自己操刀。艺术和工艺有着与其他学

科很不相同的思维，正是这样才导致设计的诞生。今天，在很多设计师的思维中，仍视艺术为主轴，这甚至成了一般的认识。以前我还是设计师时，就有人称我为艺术家，设计之下两个轮子的大小变成了定局。艺术对设计的影响不可谓不深远。

第五章

第五章

设计思考与艺术创意

设计要运用科技和艺术，自然就会运用到两者的思考方法，即科学的解难技巧和艺术的创意思维。设计学习科学的纵向思考，用以统筹设计工作和进行改进；同时，运用艺术的横向思考来求新求变，即用它来创新。下面让我们认真看看这两种思考方法对设计的影响。

5.1 设计倚重的艺术情怀

设计不能照搬艺术思维，而是要借艺术情怀来思考。但这种思考应合乎设计的宗旨，首先要放下自我。让我们先来看看艺术情怀的内涵，理解之后，还要能脱出自我，自在往来其间，然后将领悟到的放进设计思维里。

5.1.1 热衷于表达和技巧

艺术是感情的表达，就算有理性的表象也不过是以理表情。无感情的表达不是艺术。表达要新颖和有见地才能引起关注和敬佩，就如说话，你不能拾人牙慧，世上没有"二手艺术家"这名堂。表达要有内涵，而内涵尽是感情，或荡气回肠，或发人深省；或引人遐思，或超然世外。

艺术长于表达，因为它完全是抓着感情来发挥，无拘无束地倾诉，自由奔放至近乎肆意刻画。这是艺术的本性，皆因自我，有一种想做就去做的无畏。有学生跟我说，她爱设计可以天马行空般思考。其实，艺术才可以真正天马行空般思考。设计也需要感情，但是没有艺术般的感情空间，它还有客观目的这主轴，不能过度用情，盖过了理性。设计因有其他顾虑，不能如艺术般表达，不能为所欲为，但这并不表示设计用不着艺术。设计在一定的范围内仍要有自由奔放的思考，只是受目的约束。所以，我们先要认清目的，之后便能对准目标，暂时放下一切顾虑投入进去，像艺术般思考；然后，还要能抽身出来，回

看发展并运用。只要认准了运用的时机，艺术这种善于抒发情怀的特性，还是能在设计上大派用场的。

表达要有技巧，那是刻画感情的手段，要用形与态来表达情，通过人们的感官传达情。在绘画和雕塑的光影和色彩中，你会见到它；在舞蹈的动态和造型中，你能意会到它；在音乐的旋律和节奏、韵律和音色中，你可听到它。技巧中有感情也有文化，还携带着艺术家的个性，这就形成了一种风格。艺术爱技巧，不断求变求新，求微调也求突破，为的是要把感情推到更高更远，以求满足自己，亦望施予他人。这股原动力是设计思维所需，表达和技巧对设计实在有很大的意义。

5.1.2 天地人贯于一心

艺术的本源是天地人，追求的是真善美。天是指天道和宇宙，自然之道和事物之理，宗教的主与神在此概念之内；地是指自然与万物，即今天所说的生活、环境和生态；人是人际和社会，包括大小群体，当然也包括自己。以上再加上时间，便构成了艺术的四维。至于真善美的概念，大家应该能领略到，再深究便要走到哲学层面，我不敢在此滥竽充数。以上整体贯于一心，就是艺术的灵魂。

艺术思维是十分感性的，驱使我们对人生，对社会，对事物，对上天和神灵都恳切地关心。于是情怀便显示出来了，散发真情于世。这种思维空间，在设计上合用，因为设计要照顾人们的感情生活。不过，要留意的是，设计要以他人的希冀来代替一己之情。

5.1.3 激情、冲动

艺术之所以动人是因为重情，有时洒脱豪迈，有时发人深省，因彰显了人性的一面而令人倍感亲切。感情随冲动而流露，常是一倾而尽。激情是激烈而

夸张的表达，因为想触动观众的感情。当代艺术爱用这种夸张来求新、求变、求突破。

艺术的激情常有一定的深度，但近年设计的激情似有欠深度，还有些过犹不及。设计有客观的目的，激情之余不该远离主轴，偏重感情的同时还要格外照顾理性。对于设计，好看不中用就没意思了。如果夺目传情却不能恰当传义，或是情不深义不全，便难以说是好的设计。设计要与人直接沟通，过分的激情会使它脱离真实，引起误解。今天有些广告和设计刻意这样做，实有违设计本义。我无意打压激情，而是鼓励运用激情，但必须善用之。

5.1.4 爱自由，有信念

爱自由而有信念，只有如此，艺术才能得以发挥作用和有所依附。"在心灵里闷闷，在脑海里混混；哪怕天真，难得糊涂"，写这句话时，我觉得身心舒畅，自我自在。这是设计最羡慕艺术之处，天马行空，了无牵挂，敢想敢做，随缘随愿。

其实，设计也该这样，用那种无拘无束的精神来探求创意，只是还要借助思维使设计伦理有所依，要知道应该怎样做才能做好设计。设计追求的自由是不违反设计原则的思考自由。

5.1.5 渴求真善美

我认为艺术最终追求的，是意想中的真善美。不论艺术呈现的是虚伪、厌恶或丑恶，都是为了以负显正；不论它的表象多理性，都不过是为了载情。若否，那就不是艺术。设计在利民的前提下也同样如艺术般要追求真善美，但是设计要注意把握恰当的度，因为艺术常比设计更重用激情和冲动。例如，偏离"真"太远就会造成误导，引来设计伦理问题。在这方面，今天的设计有颇多值得关注的现象：夸张的服饰、强调官能刺激的影视作品和电子游戏

画面、矫情而夺目的装饰陈设，以及那些刻意修饰而又似超然世外的后现代主义产品。

艺术总能如朝圣般向着目标往前走，不管那是多么遥不可及，这是我向往艺术的原因。艺术成就于人生与理想，哲学和宗教亦然。设计不在那层次上，不能跨越客观的目的和超越他人的理解，否则就会失义了。虽然设计是现实的工作，但还是需要有一定的道德观和责任感，这正是设计伦理的由来。将设计中的应该和不应该、可以和不可以，提升至人生思维里，是本该一早培养的人生观，可悲的是现代教育太现实，要到大学时才让学生深究。艺术要美化人生，净化人心；设计师也该学习在利人之同时追求真善美和合情合理的人生观。

何不将真善美嵌入人生思维里？将设计的意义升华为人生的意义能使你自信和自豪，使你满足和快乐。有成就的设计师大都是将这种态度提升至了人生意义的层面，再发光发热。

5.1.6 设计终究不是艺术

恕我不断强调设计不是艺术，皆因在中国，设计被称为"艺术设计"，就是权威如医学专讯（Medical Journal）般的设计期刊也叫《装饰》，不是艺术也不是设计。我们谈设计史时，常将它和工艺史、艺术史混在一起，分辨不清，甚至还要搭上石器时代制造工具。其实，这一情况在外国也好不了多少，即使分得清设计与艺术的关系，也分不清设计与艺术的异同。我们实在需要明辨两者，从设计伦理中寻找答案，不要再混淆。

设计承袭了艺术思维和技巧，前者需要修正和调校，后者则直接被承袭过来。艺术思维以自身的感受为中心，设计思维以他人的感受为中心。所以，设计要学会进入他人的脑袋去思考，明白他人的寄望，亦即是说，从事设计要放下自我，要对承袭了的艺术思维做修正。至于技巧，要因应设计的目的而运用，

不能完全随己所愿。

不过，设计也不是要全然放下自我，也有运用自我的时候。例如，在确认受众后，要运用自己的感受、知识和经验来揣摩他人的希冀，以便在设计过程中衡量情理，探寻新思路。在辨清方向后，就要放开思维，自由地探索和思考，这个情况与艺术无异。在这时，我们只需要从容遨游，放肆地探新求异。设计还是用得着艺术的自我的，但我们要知所用，并且要善用。

5.2 影响设计的艺术思维

以上所谈的，大抵与建构设计思维有关，以下谈的则是设计的方法和态度。这些都源自艺术，是设计教育一直以来引导我们吸收的精髓。我谈的各种思考方法和创意思维，大都包含其中。

5.2.1 创新、独特

艺术需要创新和独特才能出类拔萃，这不只表现在形式上，还体现在内涵上。艺术因此引人注意，触动情怀，使人思考并给出回应。

艺术通过改变经验来创新，即进行经验和知识的筛选、修葺、改变和发展。例如，那些运用天然素材和传统雕刻方法创作的雕塑，今天已有人在用合成材料和新科技来塑造。可以自己创制合成材料、发掘新的天然素材吧？又如绘画，颜料因创新而在不断演变，予人新的感觉，其混合使用也给画家提供了新的效果。另外，绘画也在尝试使用一些其他材料和创作手法，如物料的堆砌、撕贴和剪贴、利用现成的物料来拼合，甚至用上了色光、声影和动态。不止在形式上，艺术的内涵也在不断演变。艺术不再囿于宗教、人生和自然，它已深入到政治和民生的方方面面，从关怀社会扩大到关怀世情。艺术的表达中有诉

说，也有哀思；有雀跃，也有批判。

没有新意便难以动情，设计需要创新和独特，与艺术是基于同一理由。只是，设计最终追求的是改善民生，有异于艺术追求感情共鸣和反响。外表的新颖和独特已成了艺术和设计的特征，并有成为设计最重要价值的趋势。我希望大家别忘记，内涵价值若不是更大的，至少应与形式对等。对设计来说更重要的是达到最终目的，即改善民生。

5.2.2 追求"更好"，不满足于既有

艺术有这种进取和自我完善的态度。不求"更好"就有如重复说同一句话，或用同一语调不断说类似的话，若是这样，你的说话很快便没了意义，甚至变得令人厌烦。艺术的追求"更好"和不满足于既有，是用感情来发展的。艺术家不同阶段的演绎和艺术史中派系与风格的演变，验证了这一点。毕加索和张大千画风的转变是例子，艺术史从古典到当代的发展也是例子。

设计又何尝不是？iPhone 的出现带来惊喜，但接下来数代产品的造型基本没变，便不再让人感到震撼，不过人们至少还喜见那些新功能。及至第五代以后，功能的优势被对手迫近，若再无突破，龙头地位则岌岌可危。设计没有"最好"，只有"更好"，艺术和设计都不能故步自封。

5.2.3 鄙视不思考

如果艺术和设计没有一定深度，便好不到哪里去。深度来自思考，故此也厌恶抄袭。临摹学习是可以，但视为己出且隐瞒属于他人的内涵便不能接受。艺术鄙视这种懒得思考还自命艺术的行为，因为此举根本就是不尊重艺术。对于设计，没改变如何称得上更好？设计的改善和更新要靠思考，懒得思考和抄袭也不能做出好设计。

另一套思考工具，包括了如果、能否、试想、或者，等等。这种肆意的思

考为艺术带来无限创意，从未间断。设计早已承袭了这些思考方式，只是因本质不同而不能肆意运用。设计虽受掣肘，但仍可以放开来想，办法是认清什么时候该为目的而斟酌，什么时候该放开来想，今天流行的创意思考和设计思考训练明确指出，要在适当的时候做适当的思考。我较喜欢爱德华·狄波诺在《六顶思考帽》中把思考分成六种形式而无特定次序，这正与我的想法一致，因应需求来安排运用。

5.2.4 人各有体，我体归我体

这是郑板桥夫人对郑板桥所言。秉持这一思想，书画名家郑板桥不再求诸古人，反而开拓了自己独特的风格。艺术讲风格，但鲜有听闻刻意追求而得，郑板桥也不过是顺其自然来发挥自我。设计的风格也会自然形成，从不需刻意。设计是为人谋幸福的工作，不该为风格煞费思量。

5.3 学习艺术的长处

5.3.1 诉情说事于形态中

当今设计师花最多心思的，就是运用形和态来进行表达。在中国，这种能力已被当作设计师的"功力"。设计师要用形和态来创造设计的意义，追求美与功能的平衡。我们要关注外表与内涵、感情和文化的关系，也要关注造型与功能的配合、功能的显现、元素配合构成的美与情，以及整体的最终意义。设计要照顾方方面面，真不是一件易事。

例如，做平面设计，文字和影像是常用的元素，空间、自然亦是。人对元素的敏感有程度上的差别，若将它们都视作图像来处理，便很容易变成了强调文字或影像。如果再考虑元素在感情表达上的张力，它们的相互关系和对人构

成的心理影响，设计要花的心思就更多了。这属于设计的基础知识，是专业技能，这里不谈。

设计要向艺术多多学习的，是诉情说理的能力。艺术常常能把情理发挥得淋漓尽致，无他，因为艺术纯情。设计不能相比，但仍要偷师，秘诀是把元素用关系紧扣起来，用来传情和传意。元素的关系不一定是单纯的，可以有协调，有对比，有倾诉，也可以有张扬；愈复杂有序，就会愈细致感人，但要合情合理。当然，单一也有好处，就是直接和冲击力强。总之，关键是要将元素结合成一个有意义的整体，清晰地传情、传意。设计基础教的是基本方法的运用，艺术却教导我们如何做深度的表达。

5.3.2 引出故事

这是艺术的强项。设计也会说故事，但通常都不太感人，要靠旁白和文字，或借助图像、画面和造型来表达，不时会显得片面和深度不足，尤其是弱于整体的结合。对艺术来说，这似乎是轻而易举的事，一幅名画或一件雕塑就能让你想象出一个细节丰富的故事，故事与实物连成一体，触动你的心灵。设计要学习的便是这种能力。

说故事不能只是一刹那的印象，而是要抓着人的心来倾诉，制造一个合情合理的连续印象。就算是文学中的叙事，感人的还是情中之理，而当中所运用的艺术就是文字。艺术能够挥洒自如，皆因主体与感情一起创造，两者根本就是一体。设计要代入他人来思考情与理，再找出他人的期望。做设计时，情感与主体应尽可能一并考虑，追求一贯而清晰的感情，最后根据自己的感受，依层次、有深度地将它演绎出来。这是设计仿效艺术的方法。

设计常遇到的问题是主体已定，不能变，只容许补充和发挥。这的确是常态，所以设计在这方面难以胜过艺术。例如，平面设计做广告宣传，室内设计主理的空间，陈列和展览设计规划、布置场地，产品设计制造附件和衍生产品

等，都涉及这个问题。我们只能先认识主体，跟受众的期望关连上，然后再进行表达。说故事最重要的一点是情感一以贯之，有层次、有深度，环环相扣。

5.3.3 引出联想

艺术不只善于诉情，还善于挑起联想与遐想，引出受众的感情。与受众联系，发挥设计的功效，这也是设计所求。设计在这方面已向艺术学到不少了，从今天的食肆、商店、衣饰和广告设计，便可见成果。这也是设计教育运用艺术思考的成果。

这种感情的自动延伸和加强，关键是留下思考空间。空间是意念的空间，也可以是表达的空间。在艺术上，空间可以留给自己或他人。在设计上，这空间则是留给他人的。无论中外，艺术的表达都留给我们无限遐想，例如，西方画作《蒙娜丽莎》中的微笑和画面背景给予了我们很大的想象空间，中国的《清明上河图》给我们对宋代社会的想象提供了很大空间。设计的造型常要求我们想象使用的环境和它内含的文化，局部的表达是要你去想象整体，没背景的表达是留空间让你代入，没完成的演绎是要求你继续演绎下去。

艺术会根据题材来搭配富于感情的肌理和动态，引发你的感受和联想。设计也会运用视觉元素，甚至其他的知觉媒介来寻求相同的效果。设计牵动联想，师承艺术。艺术追求的联想是随己所愿，设计追求的联想则是意料之中，合乎人意。艺术的目的终究与设计不同，大家应该明白这点。

5.3.4 敢于表达和尝试

艺术重一己之情，对受众无甚顾虑，表达起来很潇洒。它的求变，多是向深度、细致、形态和用情等方向发展。近年有走向极端求突破的倾向，如较早的极简主义（Minimalism），但若不考虑他人的理解和感受，就是放肆。设计表达的箴言则是要胆大心细。

艺术敢于尝试、探索更多的可能性，寻求"新"和"更好"。艺术敢于挑战既有，特别是当代艺术，有些甚至颇具挑衅性，冲击着道德与法律。至于设计，我已在设计伦理的部分说过，设计要承担专业责任和社会责任。在这方面，艺术最多是用在起点的工具，而之后，设计会因应需要而运用"二么三何"这5W来帮助构建意念。进行创意时，常用怎么会（How come）、为什么一定是（Why must）和为什么不（Why not）引导逆向思考，挑战既有。这会带来反思，让人试探深层的意义，找寻新方向，从而引导创意。

设计在这方面的思考与艺术无大差异，只在于有多敢做。设计要更仔细，要留意客观的目的和他人的情怀，开始时要多问几次"为什么"，要认知得深入和理解得透彻。进行逆向思考时，要多考虑以决定可用的空间和方向。在回顾目的和他人的情怀后，才好放开思维，走上创意之路。设计常因开始时抓得太紧，过分顾虑，以至不太敢做。设计不应因客观的目的而变得拘谨，在适当的时候要放开来想，要仔细也要有信心，要敢想敢试，要能接受挑战。

5.3.5 既出世，也入世

艺术的另一特色是既出世，也入世，超然之中显出亲切和关怀。我们欣赏艺术时很容易被吸引，总想从艺术家的思绪中找到自己的感受，一时间把周遭事物都抛诸脑后。这种感觉，看设计时不常有。我们看设计时，通常是将它跟生活挂钩，在脑海中演绎一番。这是否说明艺术出世而设计入世呢？我认为艺术是既出世且入世。入世皆因源于天地人，亲切和关怀来自感情；出世在于发挥时把俗世置于脑后，显示一己的感情而不随俗。其实这一点设计也可以借鉴，靳叔的一些海报设计和早年《纽约客》（*The New Yorker*）的杂志封面和插图都是好例子。广告常有偏离现实的发挥；戏服也常有，时装则少有。

出世是想法超然，扩大思考维度，突破俗世的视野。艺术可以随情舒展，天马行空一番。这种思考是创意，设计可以适当地运用。不过，设计受现实约

束，因此在天马行空之后，必须把受众带回现实，跟现实建立关系。无论怎样发挥，设计最终要有利于民。或者应该说，艺术的天马行空从入世而出世，设计则是出世然后入世。

5.3.6 以不同角度看事物

艺术不爱俗套，不屑东施效颦，爱用不同的角度来看事物，用自己的角度来想。这是艺术有个性的原因之一。不同的思考角度会带来新鲜感，产生新的认知和理解。用不同的角度来思考，能引出新的概念。艺术看世情世态，有宏观也有微观，有仰望也有鸟瞰，有远观也有近看，有后顾也有前瞻。

> 横看成岭侧成峰，远近高低各不同；
> 不识庐山真面目，只缘身在此山中。

中国宋代大文豪苏轼的诗句已把我想说的都道出了，从中还可以看到有与无、虚与实。诗中不只谈到了形态的角度，内涵与感情的深度，还包含着深层的人生哲理。艺术可以高深至此，令人叹为观止，是既深且广的明察和洞悉。莎士比亚在《王子复仇记》(*Hamlet*)中也有句名言：

> To be or not to be, that is the question.
> （偷生还是弃世，费煞思量。）

这种独特的情感和深度的表达，似乎是艺术家的专利。设计的确难以追求这种深度，不只是因为受到客观的目的掣肘，也受其他客观条件限制。例如广告设计，受制于有限的接触时间和可运用的空间、对象的社会阶层、产品和服务的性质等。总之，不是没空间就是没时间。不过，设计也不是绝对

没机会达至这水平，一些特殊项目，例如非牟利项目、与社会活动和国际活动有关的项目，就有这种条件。我希望设计师能珍惜这些机会，尽情发挥，为人生增添意义。不过，设计始终是项目决定机会，要机缘巧合才能遇上，就将之视为理想吧。

总而言之，设计还是要尝试用多角度来思考，它能带出新的看法和想法，有助于找到创新和改善的方法，我们应该习惯使用。至于深度，设计还要尽力探寻。

5.3.7 把平庸琐事再组合，显新姿

蒙太奇手法[1]不是始自今日，各个艺术领域都在使用，设计亦早已学会使用。文学和绘画以此来融合情和意，雕塑用它塑造观感和概念。片段的情和义是单纯的，将片段有意有理地配合在一起便不再单纯，而结成了新义。在各种设计中，都可找到使用这种手法的痕迹。设计元素的结合，其实是本着同一意念。形态的关系和情理的关系有点像用词语组句，继而写成一篇文章，设计要精于建立这种关系。试运用设计元素，如字体、形象、色彩和纹理等，变质变量地把感情灌注于文字内，再看有何感觉，是否有新意象。

其实，文学早已这样使用了，看看宋代才女李清照《声声慢》中有名的一句：

寻寻觅觅，冷冷清清，凄凄惨惨戚戚。

堆叠的遣词用字使平凡变得不平凡，使感情不断向深处推进，再回落，是前所未有的创新表达。在音乐领域，柴可夫斯基的《胡桃夹子圆舞

[1] 蒙太奇（Montage），原为建筑学术语，意为构成、装配，在法语中有"组合"的意思。最早被沿用到电影艺术中，是一种大量使用剪接的电影拍摄手法，后来逐渐在视觉艺术等衍生领域被广泛应用。

曲》（Nutcracker Suite）是感情统一、连贯的组合，而乔治·格什温（George Gershwin）的《蓝色狂想曲》（Rhapsody in Blue）[2]则是从前少有的，激情中对比的镶嵌。设计要掌握这种创作方法。依我所见，设计还未认识到，甚至未察觉到艺术以此谋创意和发新思的精髓。这里应回顾一下大脑的功能和记忆的性质。

我们靠概念和印象来认识事物，但只记事物的碎片而不记整体，更不爱记背景，也没多少时间观念。概念、印象及已联结的记忆碎片会相互关联而成为系统的深层概念和印象。而记忆的联结可改变也可共享。别忘记，这些都会经过筛选、剪辑和修饰，不论是有意识的行为或是在潜意识中进行。

由此可见，我们的记忆和认识、概念和印象就像是一种关系紧密的"蒙太奇"。艺术家就是这样工作，他们为知识和记忆更换碎片，重整联结来再建立关系，若有感受，便再发挥和延伸，甚至再剪辑和修饰，然后放到自己建构的时空里。这是什么意思？这就是创意，是想象力的运用，是艺术的豪迈和胆识，是新意念和突破的来由。设计师们，看到了吗？想到了没有？

这便是艺术最有价值的一环，亦是设计最需要学习的一点。我们要学会并学以致用，珍而重之。只要我们明白这一点，加上不断练习，创意就不需等待灵感到来。

5.3.8 有好奇心，求知欲强；善观察，爱思考

这些特点并非艺术独有，其他专业领域也有，只是艺术的好奇是为寻新、求创意，侧重于情。设计必须学会情理并重，求知时可依关联来引申，扩展视野，知道社会点滴也该知道世情，想过去和观现在时也该想象未来，以此来思考如何改善民生。设计关注艺术的同时，也要关注科技和社会的发展。设计思

[2]《蓝色狂想曲》是作曲家乔治·格什温于1924年写给独奏钢琴及爵士乐团的乐曲，它融合了古典音乐的原理及爵士元素。

维是一种积极的思维，是有求知欲和渴望变革的思维。

艺术家用心创作时，专注力、观察力和洞悉都很强。设计为寻求"更好"，也要运用观察、理解及洞察的能力来找去向和寻新意。设计自开始便借镜艺术，而科技在当时只是拿来运用，并不是学习的对象。所以，设计的这些能力主要承传自艺术。艺术在这方面重于用情，因此设计师很容易倾向情，但是，设计师也实在应多关注文化和形态的表达。设计师在运用科技时也需要用心，要多观察、多认识和多思考，以增强理解及洞悉的能力。

第六章

第六章

科学态度和逻辑思考

在设计这辆"单车"中，艺术不过是前轮，还有后轮——科技。那么，到底科技在设计中是个什么概念？简而言之，设计要向科技学习客观和理性。

科技是指科学和技术，设计师应学习科学的思考模式来从事设计和观察世态。设计的权责不断地变，我们只顾适应，还未做过深入思考。如今，受电子和信息科技发展的冲击，设计被赶着走，处于被动状态，已经到了应接不暇的地步。

6.1 科技对设计和社会的意义

如今，我们对科学产生了倚赖性，相信计算机多于人脑，运作和管理也靠系统多于靠脑筋。科学和技术能处理的事，便直接使用而不作他想。科技主宰社会已成了现实，是时候认真想想，科技对设计和社会究竟是何种意义？我们又应该如何学习和运用它？

6.1.1 科技之于设计

设计要切记不要为科技而科技，要认识科技的意义，要有科学观才能用得其所。以科技作为创作手段时，设计师要认识既有和往例，也要留心新发展。新旧不是主要的问题，恰当和有效才最重要。不应为新而新，反而要合情合理，这才是设计引用科技的方法。

在设计工作中运用科技已成事实，但设计不应被科技拖着走，甚至以科技取代人脑。现在的倾向是，尽量使用，甚至只使用计算机功能来从事创作，遇到计算机难以处理的意念时便简单略过，可以用电脑完成而不需动脑的才做，需要用手、动脑而不能用电脑做的就不做。至此，人与科技在设计工作上易位了。

有没有留意以下趋势？计算机的软件和硬件走向普及，愈来愈便宜，愈来

愈易用。今天的孩子们和上了年纪的人都懂得处理图像，专业制作都已变得不太"专业"了。街头巷尾开设了商店，一张传单或海报，甚至一本书，都可以替你制作；印制布料、制造纹章和小型的3D模型也可以做到……如果这些皆属于设计的专业工作，恐怕这些专业也不能维持多久吧？是不是应该重新审视一下设计的专业范围？

完全依赖科技来设计是不现实的。我有一张获奖的手绘设计图，机构交给设计部想略作修改，结果改不好要交回给我来办。这原本真的不用交给我来办，简单修改用不到多少技巧。原来是有位设计师想用电子笔来模仿我的手绘，于是简单的工作变成了高难度，15分钟的小手作变成了两天的折腾，结果还没弄出什么来。

一切设计运用到的电子器材都不过是工具，不是唯一的工具，也不是必需使用的工具。在餐纸上画一个图形草稿，或者写下简单的笔记，用不着非要打开平板计算机，再开启软件才能做到吧？设计是用人脑的工作，不是用电脑的工作，电脑只应在适当时使用，与使用其他工具无异。就算电脑死机或服务器不灵，设计师仍能调配时间或转换方式来工作，因为设计是用脑的专业。

设计师应尽快摆脱这个心魔，回归到设计本义中去。工具和辅助方法是人人可用的，这不代表设计师的地位下降了，反而更突显了设计师的功能。设计师应把心思放回用脑上，而不是用电脑上。设计师是能思善变的专家，并不是计算机操作员。

6.1.2 科技之于社会

设计师应该关心科技如何运用于社会。我们要认识过去，了解现况，更要知道将来的发展。我们要关心的不是表面，而是设计对社会和民生的深层意义。

例如，留意太阳能、蓄电池和其他能源的新发展，其实关心的是资源如何有效运用，及其对环境和民生的影响；关注回收、循环、新材料和新技术的运

用时也是如此。设计固然要关心科技对社会和民生的影响，更要留心消费者的选择和接受程度。要重视大社会的走向，因为是它在牵着小社会走。在这方面，我们需要理性和科学观。

6.2 科学态度之于设计

6.2.1 从宏观角度来想设计

今天的新闻时事中，国际和地域问题的比重和以前已大不相同。对财经，甚至天气信息的关注，都已扩展至国际范围。国际新闻不但增加了，而且还比本地新闻先播出。这有如水落池中，以前关心的是跟前点滴，今天还关心到那荡漾的涟漪，甚至关心到彼岸。国际观念已浮现出来，早有人憧憬会有统一全球文化的一天。但是，文化有地域之别，自然就有不同的观念和需求。

我们要从世界演进的角度来思考设计对地域生活的影响，寻找将来的走向。从事设计的人，关心米兰和巴黎的时装吧？关心日韩的电子产品、美国的新科技和信息运用吧？这些的影响会不会扩大至整个世界？中国崛起推动了世界经济，美国的信贷危机就是世界经济危机，某地的市场改变，其他地方的生产便会受到影响。设计要分别考虑本地和海外市场，因为需求定有不同，但又必须同时考虑，因为必会相互影响。就算是家居设计，也要同时考虑用者的家人、朋友，以及他的工作和生活；设计的主题已不是家居美好，而是生活美好。潮流、产品、经营管理的设计也是如此。

大潮流终会牵动地域潮流，设计师对此要有认识才容易揣测将来的发展。设计要有宏观的国际视野，不能囿于地域。而这种宏观的思考方式，也是来自科学态度。

6.2.2 寻资源，求知识

求知致用要有科学的态度。其实，任何专业都应该有科学的态度，那是专业的特点。有些年轻人想学设计，以为可以逃避那些没趣又不知有何用处的学科。但他们误会了，设计不是一门不求知识而只靠空想的专业。设计要求的知识比学校所教的更广，而学校所教的那些正是设计的基础知识。

加拿大有一所以动画设计闻名于世的小学院，名叫萨雷丁学院（Sheridan College）。从那里毕业的学生，连续多年拿到奥斯卡动画类奖项，连英国女王来访时也指定要参观这所学院。该学院的入学标准比著名的多伦多大学还要高，平均成绩不是最顶级的学生难以入读。

设计会被应用到社会每一个角落，而认识社会整体是需要很多知识的。设计会用到艺术，所以要懂艺术；设计会用到科技，就要认识科学和懂得运用技术。设计用于社会，当然要了解社会；设计关怀民生，便要深入细察民生。设计是一门专业，该有这种专业的态度。我们要有远大的视野，要有更宽宏的思考空间和更充实的资源累积。只是时间有限，我们必须善用时间。

6.2.3 懂得解决问题的技巧

解决问题的技巧就是科学的思考，是理性。这是艺术所忽视的，因此设计要向科学偷师。科学用逻辑思考来辨证事物，做研究和分析，寻因由，做推断。单是学懂逻辑，就非要在大学待上几年不成。设计没有深究的必要，设计求的只是浅易的基本概念和方法，不足时可再请教专家。

其实，基本的科学思考我们在学校时已不停使用，只是不自觉。相关的工具包括我称之为"二么三何"的5W，分析时用的比较、延伸、综合、归纳和何不，以及求结论时用的因为和所以等。设计在运用它们时，安排上倒要有些技巧。首先，需要科学地将工作分成不同阶段，然后要有技巧地运用纵横思考于特定阶段之中。这种安排正符合今天的很多思考方法的结构。我认为技巧不该有定式，安排形式也不能绝对，要有效而灵活地运用它们。

6.3 设计需要学习的技能与态度

6.3.1 善用设计工具

从事设计的人都有自己的一套工具。首先是实质的工具,例如,计算机、电子印制器材、摄影机、录像机、扫描器、电子笔、平板计算机和智能手机等附属的和衍生的器材,以及其他所需的专业计算机软件。不过留心不要让科技夺去设计思考的主动权。科技之外,还有很多东西用得着,例如纸、笔、墨、颜料和剪刀,以及可信手拈来的各种工具、文具和材料。由此可见,设计并没有特定的工具。

其次是非实质的工具。例如,设计的元素和设计运用的技巧。我们要充分了解它们的特性,思考能如何利用它们辅助创意。又例如,搜寻信息时,互联网当然是今天主要的切入点,但不是唯一的。从书本、社会里也可以找到信息,询问专家意见、看相关的行业事例来进行推敲也是可行的方法。

当然还有思考工具,这要你自己来定。因为只有你明白你的脑子如何工作,明白了思考目的后,才能剪裁出一套适合自己采用的方法。工具是你自己的方法,要适合自己,不需为想而想。这便是一个完整的工具箱,我们或可这样看:设计最重要的工具是脑袋,所以要善于用脑。

6.3.2 熟悉设计流程

只要明白设计流程,之后便可以多留心细节。设计流程在《关怀的设计》一书中有做解释,那是设计在社会中工作的流程。而设计工作中的流程,我最后会套入设计思维中,并一一列出。有了概念,你便会自然留心程序和环节。当今的设计人,特别是我那一代的,有很多怨言,那是源于没有为现况细想。变化是永恒的,应该是好事,也合乎社会的发展,我们需要更新我们的设计思维。

6.3.3 放眼世界，注意世情，与时并进

有个词的中英翻译好玩又吊诡。Doctor中文翻译为博士，意指博学多才之士，博有广阔的意思，但今天的博士追求的是专而不是博，是深而不是广。香港人爱笑说应该译作"窄士"，因为专于狭窄的范畴（Specialised in a narrow field），但这只适用于学术的层面。投入社会后，不少专业便立即向广博处伸展，设计就是其中之一。因为是设计是为社会服务，所以要立即与社会挂钩。

设计需要广博的知识，原因已解释过。现在的设计师已开始留意更大范围的东西，例如各地的设计潮流、海外市场和新科技等。设计趋向建立全面的世界观，以地域为中心向外放射伸展。至于设计师最终是选择了解更大的社会，还是囿于地域，我认为，服务外地市场的便用心于外地的文化，这是合情合理的求知方法。

我觉得，将设计思维里的世界观反过来建立会更有意义，即不是往外延伸，而是通过了解整体关系来看发展。这会令我们更客观地看世界，留意到世情的相互关系，带领我们憧憬将来。这种宏观且与时并进的遐思和联想有助于创作，并且会增强我们的洞悉能力，教我们看清当前所需，助我们找出解决问题的方法。

有人相信物极必反，有人认为变幻才是永恒。一个是理性的科学，一个是创意的讽喻。衣服流行色的转变似乎就有一定的规律，或说会受世情的影响。2008年金融海啸后，人们穿衣的主流颜色都是灰黑和阴暗的颜色。或许也是因为早年的丰裕生活使美好的亮色在人们眼中变得平凡和庸俗，人们便转穿黑衣和灰调，更爱不羁的剪裁和组合。当差不多每个人都接受了这种色调时，便是设计需要改变之日。若经济明显向好，人民的生活压力开始减轻，主流颜色将会是什么？该走向鲜艳吧？会否是简单的荧光对比？色彩和风格会如何引发潮流？会怎样影响你的设计工作？视觉设计和平面设计又会受怎样的影响？

大家有否留意，今天谈手机跟往日谈品牌有什么相同之处？是否应该多关心使用的价值，而不是拥有的价值？有考虑资源耗用和环保问题吗？有想过社

会公平吗？市面上已经出现以低下阶层为目标客户的产品——十多美元的手机和计算机。这会否是新的市场走向？低下阶层的市场究竟有多大？

今天，世界各国都在发展电动汽车，但各自为政，不是往蓄电池里钻，便是走混合动力的妥协路线。如果将来发展全电动，便要面对充电的问题，要补充动能，便要设立充电站。由于充电费时，各国都在不断研究缩减充电时间的方法，如加强充电的流量、改良蓄电池，但最后还是要充电。让我们想想，若将车子驶进补给站，不是充电，而是敞开汽车尾箱，让服务员把蓄电池更换一下，不是更好吗？这只是其中一种可能性，是否有更好的方法呢？

设计师已不满足于朴实的现代主义，开始走后现代之路而向艺术靠近，这被认为是大势所趋。然而，经过这么久的孕育和发展，却未真的普及。iPhone怎么还是走简朴的现代路线？为什么家居设计很少采用后现代风格？经济发展状况对这些事又有何影响？

总之，设计需要有宏观视野，要察看世情，要做思考，这样才能与时并进，甚至走在潮流的前端。

6.3.4 管理

设计者要学习管理是今日社会的分工合作使然。当社会走向专业化分工时，有人以为需要的是各司其职，是专心少管，但我认为反而需要多管，因为将要面对沟通、配合、衔接和共谋等各种问题。这些问题要靠管理来解决。

有人会说，那是管理专业的责任吧？怎么会落到了设计人身上？其实，设计机构内部隐藏着不同的部门，工作上的细分也已开始了几十年。例如，中小型设计公司要有人负责客务、账目、杂务，内部还有设计、媒体、制作、跟进、统筹和策划等各种不同的工作种类。多少人有全面的运作和管理概念？今天，越来越多的部门跟设计连接在一起，关系密切，需要共谋共创。那么，设计该怎么办？自己内部要管理，在外又要被管理。但这已是社会现实，我们只能去认识它，适应它。工作中若需要更多的如品牌创立之类的系统知识，最有

效的还是依靠进修。

其实，基本的管理概念并不高深，就是要整体运作如一，发挥最大功效。首先，要认识整体结构中各部分的作用，及其连接和运作方式，然后再考虑工作中如何更好地进行配合。我们要明白彼此的视野和责任，专长和关注，工作语言和工作方式，之后才是沟通、配合、互信和互助。至于管理技巧和细节，可以用常识做判断，或在工作中学习。

管理的相关概念可运用于设计，协助制订程序和控制环节的发展。例如，规划整体的配合、照顾最终的目的、有效运用时间来创作和管理设计内部的合作等。设计不同于艺术，它是有意识、有目的和有计划的工作，它需要创意但不能任意，建立在一定的理性之上。

6.3.5 人际交往的技巧

管理最需要沟通。以前人们爱谈 IQ，如今似乎更钟爱 EQ（Emotional Quotient），谈 EQ 的书出版了不少。还好，EQ 可以后天养成。我认为 EQ 是思维的成熟发展，简单地说，就是待人接物的技巧。

设计者应该学会这种技巧，利用它使沟通和合作变得顺畅。而技巧的运用应以设计思维为依归，要先从整体看，了解他人的责任和想法；同时，收集足够的资料帮助决策。沟通是双向的，心态应该是大家同坐一条船，而不是坐在谈判桌的对面。

6.3.6 语言运用

英语是今天通用的商业语言和国际语言。设计涉及商业，所以设计者的英语必须达到一定程度才能确保工作顺利。专业用语不能忽视，因为若要与其他专业沟通，容不下太多语言障碍。从最浅显的开始说吧。见到公司的一个职员时，该知道他的职权、责任和在机构中的位置；见到公司的名称，便该知道其业务性质；谈及某个部门时，也要知道它在机构中的工作和责任；谈到生产制

造中工序和材料时，名称和习惯用语便要琅琅上口。除此以外，商业活动中还有很多常用的词汇，商业法里的一些名词也会经常被提到。更麻烦的是，各个专业都有大量的简称和行内用语，有时难免用到，所以也需熟识。

设计者若想要懂得多一点专业用语，需要从工作和社会中学习，或是阅读各类新闻和信息，慢慢地吸收。特别是那些专有名词、简称、行内用语，最好是从自己的工作范围出发去学习，更多地了解其他专业，对设计过程中的沟通和合作有很大帮助。

以一个专业用词为例。近年常在新闻中听到"量化宽松"一词，其实意指政府大量印钞，货币因而贬值，即你的财富突然减少了。这是美国人发明的财经用词，是否有愚民之嫌？

6.4 设计中应用逻辑思考

我认为设计的思考，最重要莫过于建立设计思维。思维没有既定的结构和内涵，也没有既定的程序来建构。思维不爱标准和既定，只要了解了大脑如何思考，设计是什么工作和怎样工作；了解了设计的环境、思考的目的和自己的能力，我们就能剪裁出一个适合自己运用的设计思维。而这也就是你的设计灵魂、智慧和信念。设计思考直指创作过程，其次是策划，再其次是管理运作，具体运用时大概包括如下几个方面。

6.4.1 抱客观态度

设计与文学和艺术不同，文学和艺术可依自己的情怀来辨事理，设计则需抱客观的态度，就算是表达感情、文化和美感，也要照顾人们的感受。设计过程中有很多需辨事理的时候：承接项目时，我们要了解项目的要求和目的、背景和市场、供求情况和走势，以及顾客的期待等；安排程序时要考虑到流程计

划和合作方式；创作前要分析思考发展的方向；整理意念时要做筛选；有了最终意念时又要放回现实来看，做调校；最后还要进行整体思考，包括生产制作过程和设计的价值。在做这些的过程中，最重要的是保持客观。

我们要调整好思维，放开感情，去习惯从不同角度来探索，根据逻辑来综合，还要习惯多与人讨论。辨明事理后，便容易推断将会有怎样的结果。至此，设计的范畴和方向就渐渐形成了。

6.4.2 观察、分析、研究

在找到的资料和已知的知识外，还会有未知的部分，这时可求助于观察。我们在观察时要思考，不只是认知而是寻求认识，还要留意知识之间的关系。求得深层的认识，对创意思考很有帮助。在仔细观察之后思考并再观察，常常能使我们看到设计真正的要求和目的，使我们有更大的发挥空间。在观察过程中，可以运用那些逻辑工具，如二么三何、怎么会、能否、如果、为什么不，很多问题都可以试问，可以寻根究底地想。重复地问"为什么"是寻求知识深度的有效方法之一。

不少教授思考方法的人都会把观察和分析进行清晰的划分。我同意两者是思考的两个阶段，因为它们需要不同的心态，但将分析合理地运用在观察中是百利而无一害的，何必为了科学而坚持那机械性？分析研究就是要寻根究底、弄清关系和辨证因由，所以仍应以逻辑为主轴。

6.4.3 定范畴和方向

范畴和方向是以分析、研究为依据的，要得到客户和老板的认同，还要放得进设计思维中运作。我认为从事设计应该有信念、原则，要负责任。我不愿做有剽窃他人概念之嫌的项目，不爱碰奢华却包藏着愚昧，还可能分化社会的设计，例如镶满宝石、黄金，却无特殊功能的手机。我抗议有环保之名而无环保之实的设计构思，例如用木材代替塑料制造高尔夫球钉。我反对用过分夸张，

最终有可能会造成误导的设计表达手法；也反对那些利用花哨和取巧的手段，却无实利或改进的设计。这些都放不进我的设计思维中，在我看来不适合操作。

设计的范畴和方向要对准客观的目的，若能看到有发展空间和能引来想象则更佳。范畴包括设计的权责，以及可能涉及的合作和互助。设计者对创作时限也应该有个概念，要在清楚客户的经营文化和宗旨的前提下与之配合。以上这些在设计时都应该考虑。

6.4.4 评估价值

今天，一般人谈价值，多指其经济学上的意义，人生价值不包含在其中。社会价值还可以谈，因为可以转换成实际利益。不幸的是，设计的价值需要分为感情和应用两方面。在社会中，后者已习惯了由计算得出，而如今前者也开始计算。这难倒了有一半艺术血统的设计人。在市场学和经济学中，他们设法用理看情，意图用调查、统计和分析等方法将情转变成数字来计算。例如，针对使用者对色彩、味道、图形和造型等的反应做调查分析，将喜好和用量按比率来算。

除非在设计师的头脑中有另一种思维并存，如科学思维，否则在设计思维内很难容纳这种把情化为理的价值观，因为这违背了自然的情理并存、互补互助的基本概念。就如父母爱子女之情和人对事物的喜好，能够轻易用数字计算精准吗？这样的评估价值方法已属其他专业的范畴，我认为设计无须向这方面钻研，有个概念就是了。若真有需要，请求专家帮忙便可。总之，我主张设计还是继续把情和理、美感和实用的价值分开来看比较好，不用量化也不用太计较数值，觉得合情合理后，再找相关的专家商量也不迟。

6.4.5 决定取舍

先谈创意中的取舍。用不着的便应放下，这次放下的，在下次创作时可能又会重新浮现。所以每次的选择，重点在于是否合乎意念，能否产生新突破和

有意义的效果。

　　到挑选意念时，便需要理性介入了。这时要先冷静，确定创意的范围和方向，再依情理去掉大部分想法。若要将某个意念进行发展，便需要筛选，这时理性要作主导，但还是要用点情，留意设计师的思绪和信心，推敲会否带来意外的突破。这一过程，客观中要带些主观，期间最好征求专业意见。至于之后的分析，便需要尽量客观地讨论出可行的想法。最终的决定，为求尽量客观，大多集结各部门共议。我希望大家还是抱持这样一种心态，不合现时用的，将来还可能用得上；突然有转变时，早前放弃的，也可能正是解决方法。弄明白当时做选择的因由，将想法记下来，便是你累积的实践经验，将来必会受用。

　　最后，还有一个审视的程序，是设计管理工作的一个环节，即在得到市场和使用者的反响后进行回顾和分析，为将来的发展做决定。因为牵涉到整体和未来，需要集思广益来分析，故该环节常以会议方式进行。以产品系列为例，先决定产品是继续还是放弃？若是继续，是保持不变还是改变？若要改变，是改良还是从新设计？最后还要对系列再评估。这种做法常见于品牌管理工作中，需要很客观地做商业决定，关心的是品牌的整体价值。设计师有责任关心产品和产品线本身的意义。总之，设计的取舍是因时而做的选择，没有好坏对错之分。每次选择，价值不在于所选的对象，而在于选择的理由。

第七章

第七章

发挥创意思考

上一章谈及的运用逻辑思考的主要内容，就算在处理人际关系和进行企业管理上也能大派用场。下面要谈的则是如何发挥创意，如何使用横向思考，以及如何利用设计思维来工作。不少人以为，创意若不是设计思考的整体，也该是主体，但我却视思维为主体。创意思考很重要，但纵向思考一样重要，而正确和健全的思维结构更重要。

设计常运用思考，但对思考本身却不求甚解，知其然而不知其所以然。如此，思考便受制于方法，无法善用智慧，也不便于发挥个人专长。重视方法和工具使思考变得机械和不自然，必定会局限创造性思维。关于思考，能否恰当发挥其作用在乎设计思维，而能否善用则在乎是否了解其本身。

7.1 承袭艺术的创意方式

设计创意师承艺术是我的断语，之后将科技放进去酌情使用，也据理用情。爱德华·狄波诺在《纵横思考法》（*Lateral Thinking*）和《思考的机制》（*The Mechanism of Mind*）两书中，用新的角度介绍纵向思考和横向思考，道出了人的思考倾向和传统教育对思考的影响。这是为思考而思考，更多是为创意而思考。

7.1.1 寻改善，寻"更好"

首先，要放开思维，放下现实的包袱，开始关注人们的愿景，看眼前的不足，思考如何去满足它，再试将满足推至喜出望外的地步。要在挑战既有的基础上，寻找新的价值，进而追求胜于既有。设计师要放胆尝试，要让人体会到改善，感受到体贴和关怀，更要打动他们的心。思考要顾及功能的发挥和感情的关怀，要做到既美观也实用。

7.1.2 找新意，求突破

知所求时便可启动创意思维，今天似乎只有头脑风暴这一种具体操作方法，它是集体的创作工具，不少结果是集合而成。头脑风暴可由一人来主持，定程序，而后根据目标来发思，鼓励积极和肆意的创新。这是有规范而没辅导的横向思考，需要大家相互影响引发思潮，震荡出更多的想法。

但头脑风暴思考法只需要你天马行空，只求你有童真，不考究你的思考能力。点子的新和多很倚重集体碰撞，若是个人创作便没有这个好处了。头脑风暴思考法是寻找思绪的工具，对前后的程序和配合都不做多细想。它本是为广告行业而设，有特定的背景和要求，包括有资历的领导、懂创意思维的群体，以及重视广告求新求突破特性的态度。今天，我们在运用头脑风暴思考法时忽视了它的原意，也忽视了独立思考。我们应该明白它的意义，将它运用于设计中时要做调校和补充，特别是应该努力将它用在独立思考时。

试想想，设计中用到独立思考的机会多着呢。我们向艺术学习创意思维时通常就爱独自思考而不惯集思广益。头脑风暴思考法虽然是很有用的工具，但要修正至合用后再用，也不该将它当成是创意的不二法门。在设计过程中，我们独自思考的时间不少，所以要具备独立思考的能力，对思考要有深入的认识，要懂得如何运用思考。至于到底是集思还是独思，可根据需要来选择运用。

7.2 创意思考的心态

在展开创意思考前，应该有哪些心态上的准备？

7.2.1 自在自信

自在自信是做人做事的基本需要，对创意来说更是必要条件。自在，是于环境中有自主地存在的心态，创意更要求设计者无拘无束，能自由思考和挥洒

自如。

至于自信心，它来自你对设计的理解、积累的经验和对工作的深度认识。我们要多想多用，因为经验来自实践和练习，来自学习他人的经验，包括成功、失败和未经验证的经验。在创作时求自在，就要唤醒你的自信心。

7.2.2 有激情，有冲动

这里是指有意识而受控的激情，并非简单的冲动。以设计思维来说，激情是从对专业和社会产生感情开始的。社会中利欲引诱不少，若要得到这些，以设计为职业不会是最佳选择，且看大富大贵的人之中有多少是设计师便可知道。但假如你是性情中人，关怀社会又有感于设计的意义，那么，这实在是一份挺有意思的工作。

冲动和激情是创意思考必需的原动力。创意就是要寻找可能来开创未有的，而在这时，感情就是动力。这份激情源于对项目的认识、希冀和自信，而冲动需要你用心捕捉。这即是先有对专业的热诚，关心并认识眼前的工作，再用心投入工作。设计师要尝试从他人的角度来思考，用自己的感情来驱动创意，为他人求新和求"更好"。

7.2.3 寻新求变的意欲

设计师的意欲来自对设计的了解和对社会的责任。不是为新而新、为变而变，而是以利民、求改善和求"更好"为目标。设计最常见的不是对当前的否定，而是因不满足现状而渴望改变。所以，设计不用否定既有，而是要看清利弊，并考虑他人的意愿来引导寻新和求变。

当然，我们可以用全新的意念来演绎，但客户常常要求显示出产品的延续性，尤其是系列产品和服务的设计。因为在这方面，商家已摸准了使用者的心态，其他因素都成了之后的考虑。有些设计师以为这是保守观念带来的掣肘，有碍发挥，但只要认真了解设计以及设计与社会的关系，自然就会明白这些要

求的由来。例如，iPhone 的发展能轻易摆脱以前的造型和功能吗？大改变带来的改善和风险要衡量吧？又如网页的从新设计，有没有留意到它为网民带来的迷惘？在创意中，"改"和"变"各有利弊也各有因由。前文已谈及我们要对设计的整体有个概念，求新和求变要有依归，更要据情据理来发挥创意。

7.2.4 创意没对错

创意要找出切入点，不能受束缚。逻辑爱找是非对错，爱依循既有来思考；创意则爱找不相关的悬念来发展，即找逻辑中的假设。我们一直都在学分别是非对错，学辩证和辩论，近来却有了重科学而轻文艺，爱明确和统一答案的倾向。当思考趋向两极，答案偏好单一，辩论重胜负却轻原意时，对错便成了正负的对垒。批判他人错误亦会化为自我的优越感，并渐渐形成潜意识，成为一种自负。

这种思考方法是走偏了的逻辑，对设计弊多于利，之于创意思考的害处更大。设计不重对错，是求"更好"。创意的时候不应该考虑对错，甚至不应该批评好坏，因为若不能向前展望和相信有"更好"，便难求创新。创新是求未有的，批判则是在既有里钻，能有多少帮助？

7.3 创意思考的运用

这里谈的是创意思维的准备，进入创意思考空间的途径，以及一些可用的思考方法。

7.3.1 抛开现实，放开思维

首先，要分析当下的情况，弄清利弊和掣肘，之后才能了解现实。有了这些认识后，你才知道要放开什么来想。想改变时，我们很自然会寻罅隙、找弱

点来求发展，而找到的通常都是可以改良之处，改变只发生于偶然中，就如发明灯泡和发现盘尼西林。从现实开始向外延伸想法是求改良的有效办法。

前面已谈过大脑和思考的相关内容，从中可知，我们天生有认知的冲动，总试图解释眼前的事物，制造关系来认识现象。现今我们最大的缺点就是先有主见才做自我解释。若我们把这个恶习转化为创意思考工具，就会受用无穷。办法是先弄清设计目的，放开思维，运用想象力去憧憬；之后再运用联想、推想、幽默，甚至逆向思考等方法，还可尝试用图形和图像来辅助思考；接着就要跟设计项目建立关系，得出新的认识和概念。只要点子多，并不断思索，自会制造出不少关系和新意。从外向内思考的好处是找到新意和突破的概率高，它代表了今天创意思考的走向，其运用过程中最重要的条件是抛开现实，放开思维。

7.3.2 暂忘经验，放下是非心

经验是你经历的体验和你信任的他人的经验，它来自老师的传授、权威的理论和言论、对书本的理解，以及当下的认识。一切经验都来自过去，与未来没有必然关系。沿着经验推想，只会倾向改进而难求突破。我并不是说向经验学习不妥，经验十分有用，但对横向思考而言，有利也有弊。在一开始时是弊多于利，因创意从不太相关的点子开始，经验变成了障碍。至于是非心，那是我们的积习，不是对，就是错；不是符合逻辑，就是不合逻辑。创意思考不辨是非对错，只聚焦于改变和更好。在寻找创意的起点时，是非心和经验肯定会造成束缚。

7.3.3 投入客观环境，代入对象的角度

我们思考时常常不在意环境，即围绕主题的一切，也从未多关注环境对思考的影响。我们要有合适的环境来工作，不是无声无臭的中性空间，而是洋溢着积极和生气，能配合创意思维的环境。简单地说，是要一个没人骚扰，可以

安心自在地思考和工作的环境，若能提供有利于当时思考所需条件的更好。文学家海明威就经常在巴黎的路边咖啡馆座位上写作，以便接触人和生活。我们要设法制造或寻找这样一个有利于产生创意的环境。

在创作前，我们要分析围绕项目的环境，然后代入其中思考。例如，该产品是何时开始出现，怎样产生的？如今多在何时和何处使用？哪些人会使用？怎么使用？若产品改变，会对人们将来的生活或工作有何影响？假如你是使用者，在这样的环境下，你的感觉如何？代入他人的角度来思考的前提是对其有充分的了解。我们常常忽视客观情况，以己见来为他人想，这样往往会造成很大的偏差。我曾用英语来思考一个加拿大的设计项目就是出于这个原因。语言终究隐藏着文化和生活，想要避免文化错配就必须以对方的语言文化来思考。

7.3.4 运用联想、推想和幻想

创意来自想象力、一份童真和一点童心。在进行创意思考时，我们最自然会用推想，因为在学校时已养成习惯了。例如，如果这样的话会怎样？要是那样能做到，这样做又如何？假如这样做有问题，改成那样可以吗？这些假想还是比较谨慎的，加些激情和胆量，便会有更好的效果。但别忘记，在推想时可试用逆向思考，它能为你带来新的突破。例如，不这样又如何？若能放开来想，会有更新颖、更好的想法。

我认为联想是创意最重要的方法，联想是根据主题对题外的事物做相关的思考。以星巴克为例，以前的咖啡店只是卖咖啡，但星巴克却在卖环境、卖心情，那心情是工余时在室内休憩的舒适感。从这个方面想，能为你的设计带来灵感吗？

至于幻想，我们很少运用，它是用图形和图像思考最有效的方法，使我们能在虚拟时空中憧憬未来，演绎和发展思路。只要你放得开，也可以像孩子一般，抓着一点想法，做梦般云游四海一番。只是在幻想之后要立即思考，看有没有可应用之处，因为设计始终有一定的客观要求。

7.3.5 试用感觉和直觉

如果已准备好了，该从何处开始思考？试着找灵感吧。怎么找？又从哪里找起？这就是敞开胸怀的时候了。试回想整个项目及其背景，你有什么感想和希冀？培养出热诚和求变的意欲后，随着感觉向求变的方向思考，找个切入点。然后，用想象力将所有脑里和眼前出现的事物联系在一起，再看看哪些可以继续发展。这就是用感觉来启动思考。

我们也可试用直觉，它的好处是效率高且马上会有想法，也就是《快思慢想》一书中谈到的"快思"，不需细想，只局限于潜意识。我认为直觉可以作为创意思考的辅助工具。所谓感觉，不只限于情绪，五官的感觉也是直觉的一种。无论是旋律、节奏、声调、音域，还是色彩、光影、造型、肌理，又或者是轻与重、动与静，甚至香气、味道、口感等，若能总结出抽象关系，再回现实中找情理，便不难得到可以发展的想法。

7.3.6 利用不相关的事物

世界上和脑海中，有无数的事物可以引发思绪。各种感觉都可以作为起点，任何不相关的事物和言词也可以作为起点，它们只受制于你的思维。思维是可以发展的，只要我们多想、多学和多尝试，能力就会愈来愈高。

举例，我很爱吃巧克力冰淇淋。想到卖冰淇淋的"雪糕车"和车上播放的熟悉音乐，我就感到有点情不自禁。乐声吸引我走近，但走近后，我眼里不是只有冰淇淋吗？这能给设计什么启示？

7.3.7 利用印象碎片

眼前见到的、听到的或感觉到的，都是思考的材料，是灵感之源。你可以选用整个概念或者某个层次，甚至层次中的某部分内容，这些就是碎片。例如，对一个人相貌的印象，脑海里存着的是五官、脸型、发型、身形、四肢、仪态，以及声线、谈话、出现时间和衣着等，这些综合在一起得出的概念可能就

是你的女友/男友。我想指出的是，不一定要以你的女友/男友为对象来展开思考，她/他的仪容、嘴唇、笑脸、姿态、柔情和婉语……都是可用的碎片。若这样抽取碎片，你需要能抓住想用的部分，把它们原有的概念稍微放开，这样你会有给更多起点可选择。

7.3.8 试假想，试逆向思考

假想对思考也很重要，是带出思绪，让思维跳出现实和既有的一种方法。这里所指的假想是顺其自然地做假设，利用想象力，寻找未有或者没用的想法作为思考的起点。当然，之前已提过，任何事物都有可能带出思绪。

举例，单车的设计原理至今没有大的改变，发展方向是如何更有效地运用动力和发挥自力。前者着眼于减重、减阻力和改善动力传导，而后者如躺着踏的单车，可以使人更有效地运用脚力。前者面对发展空间愈来愈少的难题，后者则要面对人体工程学中人性和理性的平衡（躺着踏单车是有效，但躺着看路和驾驶却很不舒服）。

假设动能可以储备，会出现什么情况？会否影响单车的设计？若把剩余的动能储存起来，能否减少体能消耗并提供更多的歇息机会？太阳能和风力又能怎样融入单车的设计当中？

假如联想使你离主题愈来愈远，这时便要多用想象力，可令你更易得到特殊的想法。你坐在咖啡室阳台喝一杯冻饮，头上撑着太阳伞，斜靠在软垫椅子上时会想，骑单车时有这般自在就好了。假如单车的座位能这样舒适，会是怎样的呢？如果在平路骑车时想抓杯饮料喝，能否像驾驶汽车时那般不用太担心？若将单车设计成生活的一部分，而不仅是一种具有附加价值的工具，它该是怎样的？

顺其自然的假想总是会靠近现实和既有，但逆向思维是一种叛逆，所以对创新十分重要。逆向思维或许会受现实所阻，所以必须另寻出路，可以去了解现实之后再来求变，印度人就从单车想到了不需用电的洗衣机。

7.4 创作的关注点

7.4.1 协调艺术和科技

设计内包含艺术和科技，创作时要关心情与理，即兼顾美感与合用。中国人爱情理并重，其实是本能地先情后理。欧美则不同，他们习惯了理性和科学。因此我认为，亚洲设计对艺术的发挥具备先天优势，而欧美则在将科技运用于设计方面有先天的优越条件。

创意要在美感与合用之间求取平衡。对于美感与合用，我们追求并存而不追求对等。那么，该侧重哪里？有法则吗？我认为不该有，否则就是对思维的约束。其实，很多设计的侧重都是随个人意愿，这没大问题，因为各有专长和喜好，一如有人优于美，有人精于用，只要发挥得好且能兼顾，有何问题？

然而，以上是主观的选择，若能依设计项目来客观地选择当然更好。构建了自己的设计思维后，你该尝试从有利于项目的角度去考虑如何选择侧重点。客观地选择侧重点较难做到，但该尝试一下。要做到客观，方法是多看资料，找相关的人商量，一起探讨，毕竟设计是共谋共创的工作。

7.4.2 以真正的需求为依归

创意思考后的分析和选择要以需求和价值为依归，其中包括对社会和文化的价值，不应只向钱看。要求方面，以服装设计为例，设计应适合某年龄层和阶层的女性在某种场合穿着，有一定品位，甚至有特定的色调和风格，这些是实质的要求。更深一层的要求是彰显个性，随众而不庸俗。又例如平面设计，实质的要求是海报的大小、使用的地方、传达的信息和针对的群体，既要突出优点和个性，又要有视觉冲击力和符合品牌定位。从另一角度来看，设计是为了改善人们某方面的生活。我们要传达信息，让他们看见和感到改善，让他们知道这是明智的选择。

设计前要先弄清要求，然后再深思，看看还有没有更深层的意义。如服饰

的品位、色调和风格与个性和表现是否得体相关；而海报的尺寸和展示场所是为传达信息而设定，因此图像表达比言词更有效。设计的深层意义常会指向文化和次文化，而更深层的意义就是改善生活。明白设计真正的目的，审视创意时便有了可依据的准则。

7.4.3 重视社会价值和市场价值

当谈到设计价值时，感情和文化已包括在内了，当然还包括商业价值和价格。价值要从社会和市场等方面来评估，单独评审设计的艺术价值，无法认识到设计的整体价值。评价设计不应侧重艺术方面，试想想，你如何判断漂亮又标致的汽车与衣服谁更有艺术价值？有没有少人讨论，又少人看见的好设计？大家必须重视设计的整体价值，即设计的最终目的，这一点在创作时要想得通透。

7.4.4 协调设计概念

协调概念，即我怎样想，你怎样看，以及设计本身表达出来的是怎么一回事。创作时常常会受到思绪的牵引，所以我建议在最后审视时，加入这个理性的程序——刻意回看自己的设计。例如，你运用的造型和纹理带有哪种感情和文化？别人可能会有怎样的感觉？概念和设计没有可能完全贴合，只有处理得当才能真正突显设计心思。

有个看似不相关但其实很贴切的例子。有一款名贵腕表，包装内附一本近一英寸厚的使用手册，手册里的文字十分细小，又排得密密麻麻，不便阅读。我看见有人买了腕表后，很快就把使用手册丢掉了。如果设计手册的人重看这本手册，会有什么感受？

第八章

第八章

设计师工作思考案例

这一章主要是将我的设计思维套用在典型的设计工作流程中，让大家知道我在设计工作中是怎么想、怎样做的。请谨记，以下只是某君的思维样板，虽有一定参考价值，但不是既定程序，而每个人有不同的关注点，所以不该照本宣科。以下讨论并不重于介绍个案，而重于展示工作流程，因为我怕以实例来谈会引来局限和偏思。无论如何，希望以下内容对修读设计的学生和资历较浅的设计师有点帮助。

从事什么设计不重要，因为基本的想法大都一样。我主要从事包装设计，常涉及产品，也处理平面及广告设计。首先，投身设计要有信念，不能只为谋生，还要对工作有热诚。而信念来自对设计的认识和对设计的意义的认同，若能从中寻求乐趣和满足感，回报自然随之而至。设计师要抱有自信，不要与别人比较，但要对自己有要求，以实践来增加自信心和自豪感，鼓励自己与时并进，追求"更好"。这是设计专业的支点，是我从事设计以来一直抱持的心态。

身为设计师，我知道我的责任。我不只重视每一项设计工作，更重视我应承担的专业责任，并以尽力为荣。我常在工作之余、旅途中，或夜阑人静时，概略地回想近日的工作，思索有没有偏离和不负责之处，检讨一下是否有可以改善的地方。我有处理设计的一贯方法，使客户能估计到我怎么想、怎么做，从而信任我。了解和信任最后化成尊重，使共谋变得容易。

8.1 初步认识阶段

8.1.1 认识设计项目的要求

每个设计项目在开始时都需要召开一次会议，这个会议无论如何详尽和细致都只是开始，是寻求共识和为共谋作准备。在会议开始时，客户会介绍他们

的项目、市场现况、未满足的需求、可发挥的空间和可争取的市场。随之是项目的概念、项目针对的市场和对象、项目的优点、会遇到的竞争，以及还期望在哪方面取得优势。这时也会概略提出成本和价格预算，然后大家就开始讨论，提出彼此关心的问题。之后，大家各自谈谈对该项目的初步印象和看法，然后对整体概念提出意见。

若是产品设计项目，这时会讨论生产和材料，甚至一些技术问题。若是服饰设计，便会谈到展示、推广和发展。若是陈设和展览设计，自然会牵涉场地、空间、时间和人流等问题。若是室内设计，则主要关心的还是用途、表达、空间运用和预算等。

我会在会议时尽量了解项目，并乘机向相关人士提问，以掌握最多的资料。有了概念，便顺带想想如何发展和可能的走向。到自己发言时，先表达自己的理解（回应是沟通的最基本要求），再谈谈看法，然后提出意见。我见过不少年轻设计师很腼腆，不敢多言，像是被那场面和专业名词吓怕了。我认为应该给自己一点自信，因为不懂不是罪，没有所谓的笨问题和蠢话，不问不说才是蠢与笨。

8.1.2 了解现况、环境和文化

会议后，我们应该整理一份扼要的会议笔记或摘录。最好利用清静的时刻，把笔记和资料看一遍，回想项目和当时的谈话。我习惯先弄清项目中那些自己不完全了解的地方，通常是专业知识或技术性的资料。这些问题大多可在互联网上找到答案，也可以询问相熟的专业人士。

再回到项目里，应想想市场情况和社会环境。市场不过是在某地域中的某类社群，要知道他们怎样选购产品和怎样把产品应用在生活中。你可以先在互联网上搜寻，而我更多时候会翻阅杂志报纸，或去相似的环境中观察。假如市场处于海外，可以收集些当地环境和民生状况的资料阅读。若不幸对

市场所在地不太了解，我通常会到书店或图书馆找书本杂志做参考，也可先到维基百科（Wikipedia）上了解基本情况，再浏览旅游网页和杂志，翻阅当地新闻，并找相关产品来分析。最后是花时间认识同类产品，如果是产品线的分支或升级项目，就免不了要认识整条产品线。之后再稍作思考，便可以形成对市场和社会环境的初步认识，同时，还要想想文化，尤其是当地的次文化。这是第一阶段。

8.1.3 分析在市场中的位置及竞争情况

初步认识了市场情况后，我会思考该设计项目服务的对象是哪些人，属于哪个阶层？他们怎样生活？是否为某种次文化的典型？除了已知的竞争对手之外，他们还会做哪些选择？还可以尝试将自己代入他们的生活，如果我是他，会有什么希冀？会如何选择？现在的项目构想能吸引和满足他们吗？这时，你会渴望知道得更多，便会再去搜寻资料。在思考过程中，不妨与其他人聊聊，听听他们的想法。有些知识免不了要向专业人士讨教，或到互联网上查询。经过这样一番思索后，会对项目有更多的认识。

8.1.4 认识项目的整体

有了初步印象后，便要对项目的整体有意识，以便知道各部分的关系和如何运作。我的习惯是先回想客户的营商方法和作风，看看项目是属于他们的一贯市场范围，还是新拓展的市场；是已有产品线的延伸，还是新产品开发，又或者是新产品线的起点。为此稍做思量后，再决定设计时的关注点。

之后，我便会对设计程序做估计，首先要知道核心程序是什么，这是很多设计师没想过或不愿意接受的。设计项目的核心程序，即主导项目的关键部门，有时并不在设计中。产品改良时常由工程部主导；一般的服饰修改款式和增加款式由制作部主导；若是规划新产品、新市场，常会信赖市场部的决定；只有

全新概念的产品和服务设计是由设计部门主导。不过不用担心，只要能做好设计，客户定会重视、信任和尊重我们。

8.1.5 认识时限和进程

客户当然会提出设计时限，除非有很丰富的经验，否则很难在此问题上与客户进行具体的协商。设计的责任是在有限的时间内尽已所能。我通常会先了解项目流程，思考设计程序，考虑人手分配，再规划时间。具体方法是先锁定不易减省的时间，再分配余下的时间。若时间不充裕，便向客户解释，告知利弊和可能发生的情况，与其商量解决的办法。老实说，没有多少项目能让设计师拿主意，若能明确整个项目的流程，最好建议由其他程序调配时间。当然，前提是你要明白他人怎样工作，以及他们的工作有多少弹性。

8.1.6 了解权责、合作和配合

我们要了解各相关部门，多跟他们沟通，从而为合作铺路。认识自己的合作伙伴，遇到关键问题时知道要找谁，要怎样跟他们合作，这些都要在了解和信任下才能做到。我对合作伙伴的了解主要来自交往和交谈，以及书本、报刊和网上知识，但更重要的是留心、多问和多想。

举一个过去经常发生却颇为极端的实例。在还没有产品样办前，我会先用产品设计的初稿来进行包装设计的构思。产品模型的组件一制作好，便会立即送到我的工作室。在两小时内，我会完成配色和装饰的准备，将产品模型大概整合，量度并记下尺寸，拍下即影即有照片，再马上将模型组件送回工程部做组装和调校。有了外观和可估量的尺寸，包装和装饰的手样便可开始制作，而模型的装嵌也正在工程部全速进行。常是包装手样完成时，产品模型也刚送到，随即开始进行最后的制作和装配，并加上装饰。此时，我会立即拍下产品照片，嵌进早已准备好的产品简介中，然后打印出来。由初稿

完成至送到买家眼前，常是两三天内就可完成。若实际情况有此需要，设计要尽力配合。

8.1.7 了解客户

我为客户服务，自然要知道他们怎样工作。交换名片是相互了解的开始，可以由此知道对方的职权，以及服务对象的机构性质和业务。对方的自我介绍是个不容错过的机会，在交谈中加入提问，也会得到想要的信息。在洽商时，我会通过提出问题了解他们的公司运作方式和理念。其中最重要，也是新手最常忽视的是以下三点。

1. 服务和宗旨

客户用来经营机构和服务客人的理念就是机构宗旨，也可以说是机构的思维。该机构给人的观感、内部的运作情况、营商交往以至服务客人的方式，都会受此影响。若一时不能得到关于机构宗旨的明确认知，我会在以后继续发掘。因为只有如此，我才能代入他们的思维来工作。

当然，有些客户相当功利，会因势利导来选择发展的项目，这时设计的发挥便会受到限制。功利自然短视，短视便会摇摆不定地发展。面对这个情况，我会向他们推销贯彻统一理念和谋求长远利益的好处，因为这样才能获得最大效益，但决定权仍在他们手上。在掣肘下我仍会尽力而为，但当有项目无法被我的思维接受时，我便会婉拒。

客户若有一贯的宗旨，会给予设计不少的提示和可发挥的空间。例如，如果客户重服务，会重视使用者的满足感多于价格的浮动。品牌若是针对特定市场，则会关心那阶层的文化和生活多于功能和科技的运用。强调尖端科技的，定是渴求创新和突破，会视需要而侧重造型或功能，最终价格合理便可。生产中高档次产品的，会关心用户的生活质素和品味；为中下层群体服务的，则须更关心实用与价格。知其所以，设计便能在功能链中起到作用。

2. 机构的文化

机构文化是指在宗旨之下，机构的运作情况和风气，还包括了人际关系的处理方式。要多接触机构的内部人员，才能得到所需的资料。了解机构文化涉及两个方面：一方面要知道他们的想法和看法，这在不同部门会有所不同；另一方面，是要知道他们如何处事。设计者需要公司员工提供意见和帮助，所以我虽不爱商业应酬，但并不十分介意去参与有利工作的应酬，但要适可而止。

3. 社会和市场文化

设计者要知道客户的主要市场，也要了解相关的社会状况。客户对此自然有相当的认识，向他们查询能省下不少时间。在交谈中还可认识到他们关注哪些地方，以及如何运用市场资料。

若不了解当地文化，便会使设计工作的运作变得困难。一些在中国内地生产制造的外国公司，经常选择在香港洽商和策划项目。香港设计师既对整体市场有所了解，又方便沟通，最重要的是能明白各地的文化和大家的想法。正因如此，长期以来外国机构皆倚重香港来协助甚至主理相关业务。

8.1.8 寻找市场资料

项目开始时已寻找了相关的项目资料和竞争对手的资料，现在要做的是整理资料。我会先做一份创作的指引，计划工作，再去了解市场和环境，想想客户的提出概念。若设计能达到要求，会有怎样的感觉？跟已知的竞争者比较呢？对手优越的地方在哪里？在某些方面，能否做得比他们更好？这时我只是投入环境中去感受，想人们所思和所求，分析人们会如何做选择。在想象力驱使下，很容易发现一些值得探索的地方和可发展的方向。先把这些都记下来，若还需要别的资料，再找找便是。这时，可能只有初步的概念，可待晚一点再细想。

8.2 研究和分析阶段

到了须细看的时候，便要在每一点上深入探究，求个明白。以下是我通常的工作流程，有时也会跳过其中某个不需要的步骤。

8.2.1 细看设计目的、要求和局限

先要了解目的。设计要关注如何使人们的工作和生活得益，如何让人接受和感到受用。产品和服务如是，广告和包装亦然。我总提醒自己要再三审视要求，要多思索，因为最重要的不是那表面，而是背后的意义。这种思考方式常会带出其他的可能，引出其他的好处，甚至使我发现未曾想及的改善可能。

以我设计的玩具包装为例。客户提及的产品优点是在消费者接触过后才能感受到的，所以要求设计一个没有胶片封隔的开窗盒子，将产品扣着并尽量外露，吸引顾客试用，从而引起消费者的购买欲。我了解到客户的要求是希望顾客试用，于是我为产品特制了一个悬挂式的试用包装（Try-me Package），不用扣子，产品和包装连成一体，上面写着"试玩玩吧"。这样的包装节约了很多成本，使我可以利用剩余的资源做一个大的陈设包装，并放进整个小系列，这样产品就更瞩目了。这是设计师消化了客户要求后的结果，是顾及整体来设计。结果是产品的销售很好，市场反应很理想。

此外，我还要了解局限。第一个是钱的问题，不是指设计费，若设计费不足，又不能感动你做贡献，设计项目早已拉倒。这里的钱是指项目的预算，主要是预算的产品价位（Price Margin）和功能估值（Estimated Feature Value）。产品价位，即预算的卖价，制作和广告的预算也包括其中。因为设计变量多，我的处理方法是，卖价和成本能估计的便估计，否则就用常识来判断。若实在估计不了，我亦从不担心，到时客户自然会计算出来，明确后再修改配合便是。在刚刚提及的包装设计案例中，可以看到我如何调配预算中的资源。

产品价位主要关乎市场。人们对价格有直觉，是经验使然，这通常也是产品价位的来由。我向来以市场分析作为依据，因为它们是专家得出的结论。在商业上，价位往往重于功能价值，所以就算功能超值，价位也不能浮动太大，否则就会跳出目标市场之外。要对项目做整体反思，能反思后再定位、定价的，常是设计导向型的产品，其他类型的产品都不轻易改变价位。

除了价格，设计由于类别不同还有其他的局限。例如，陈设设计要关心货架的规格、摆放空间和陈设地点，在这方面我有一项优势。因为我的一些大客户，即超市和百货集团，不时要我代制产品陈设图（Planogram）来方便货物上架，我由此掌握了相关情况，少了顾虑。

另外，设计还有受众带来的局限。女性跟男性的要求不同，长者相比幼童对新知识的接受程度也不同，一岁、三岁和六岁的儿童又有很大差别。文化上的局限更不用多言，它影响着设计的发挥和表达。我主要从事玩具包装设计，要特别关心产品与包装的配合，因为两者是一体，这也是包装设计的特性。总而言之，要记着目的，要多想，还要认识到局限。

8.2.2 分析现有的利弊

假如是改良产品，或者现有产品线的发展，便要先回看已有产品，然后再分析市场上同类产品的利弊。逐一细想后再做总结，便可知道有哪些地方可以修改或做得更好。我会记下哪些地方是要着力的，哪些是次要可以放开来换取更大创意空间的。这个程序并不复杂，因为客户已提供了资料，我们自己也探索过，只需分析和记录便行。记录对团队创作很重要，团队据此来合作共谋，便不至偏离目标，浪费时间。

8.2.3 潮流之于设计

潮流是社会的爱恶和希冀的反映，做设计总须看潮流。创造潮流并不容易，

而设计正须如此。设计多根据现有的潮流走向来发展，所以是演变多于革新。例如，环保意识是当今的主流，该如何跟进？可否利用互联网和通讯科技使产品有新功能和新突破？今天社会的公平意识会否使浮华转向踏实？

作为玩具包装设计师，我当然要注意玩具的潮流，会留心那些影响儿童至深的电视节目和电影，会关注当今的教学与家庭模式，以及不时变化的营销方法。前文中提到要试用的那款玩具，设计理念来自一种当时正在流行的小孩玩具，加入了新的声响，还配上了一个童话般的故事，而产品定价并没怎么增加。又例如，当科幻题材和外星战士流行时，我创造了一条名为"失落的世界"（The Lost World™）的产品线，加入了科幻元素与神魔角色，成了男孩子喜爱的玩具，结果卖得很好。这些设计的意念的确来自流行元素。

8.2.4 从使用者及文化角度看发展空间

首先，设计师要将自己代入使用者的角色，思考使用者希望该产品有什么好处和改变？在外观和形态上是哪种感觉？在功能和形态之间该侧重哪个方向？哪里有发展空间？我习惯先在脑海中想象他们的生活，想想产品现有的好处，哪些地方满足了我，哪些地方不尽如人意，怎样才能更好？把这些意念记下来，歇一会儿再回想，分析哪里该是发展的主线？有哪些发展方向？这大概就是可发展的空间了。

接着，设计师还要从文化差异的角度来思考。从自己的角度看，该产品所处的社会文化中有哪些可发展的空间？应该如何运用和表达？例如，我曾做过的一个将杯子和玩具结合的设计项目，便因为杯子与社会文化的关系，遇到了一道难题，最后不得不搁置。在欧美产品市场，美国孩子常用的杯子是有把手的水杯（Mug），而欧洲的孩子常用茶杯（Tea Cup），那种美式的水杯比较像是他们的啤酒杯。两款杯子的形态完全不同，玩具的设计很难平衡。若分别设计，则是两件产品，市场亦一分为二，无法预算价位。因为你不能改变文化，

所以不可能设计出一款普通适用于欧美市场的杯子。

8.2.5 整理记录，厘定设计策略

因合作的需要，我开始写简要的设计记录。第一项常是要求的项目完成日期，接着是客户的要求，然后是自己的看法，具体内容依次是特性、优劣、市场、竞争、趋势和影响，随之是生活的关联和价值的考虑，最后是创意的方向和设计的初步想法。

首先应明确设计流程，让同僚知道跟其他部门合作的时段，当然要强调完成日期；然后决定如何分工和合作，并分配人手处理。设计分工时要说明概念、发展方向、局限和时限。需要外包制作时，更要定出条件和时限，还要安排人员跟进。用人以外，要用的资源也须事先安排，包括特别的材料和外包的合作者。

我习惯在此时回想一下整个设计项目。这个设计的重点在哪里？我会开始自问自答，通过一串的"为什么""如果""为什么不"。这种探究的好处，在之前的玩具包装设计案例中已有所体现。我从设计要求中找出了重点——要让消费者试玩，再进一步，就是要吸引人去试玩。把握了重点以后，就要思索该怎么做（How）。

8.2.6 察看文化的延伸

我较关注欧美市场，焦点是美国。在亚洲，多是父母和长辈为孩子拿主意买玩具，但欧美的孩子多是自己挑选玩具，父母只提供建议并进行规限。对孩子们来说，玩具店不但是挑选玩具的地方，更像是他们的游戏间，这是欧美人的文化和生活。由此可知，我要先吸引孩子，让他们喜欢，长辈才会愿意付钱。不过，还是要考虑玩具的价值，要让父母感觉是以合理的价钱换取快乐时光，并且可以增进亲子感情。

这是对文化和生活的关顾。我在思考过后，记下吸引孩子试玩的方法，再设法使他们喜爱，还要让长辈知道该玩具的好处和价值。请不要把这些想法看成商业手段，这是实实在在的设计思考。我最关心的是能否予人好处和快乐，以及能否将想法实现。

8.2.7 决定个人或集体创作

很多设计不用为此而特别费神，如时装设计和平面设计，通常都是个人的意念在起作用。但广告设计早已习惯从集思广益开始。至于产品设计，多是主导下的合作。我的工作本来较接近产品设计，但具体决定时仍要稍微思考一下。

我的做法是，一般的平面设计，比如常用的包装、传单、册页、海报等，会交由一人创作。但包装设计常有特别的要求，这时我便会将工作分成结构设计和图像设计两个程序，交由一人处理。设计工作最常见的是某方主导下的合作，由我或一名资深设计师领导一组同僚来合作。这是因为产品多有系列和类别，有些包装设计较为复杂，需要有人引领来促成合作。总之，要独立思考还是合作，要在这时决定。

8.2.8 订立进程和时间表

最后是订立流程表，写上预算的时间，这样准备工作便算完成了。感到有必要约见客户时，要事先知会，好让他们心中有数。之后便是我们的内部会议，商量细节，落实开展。

以上就是正式开始设计工作前的准备程序。看似形式化，其实不拘形式，它只是一个思考的流程，是创作的一部分，未必如你想象般耗神费时。若经验丰富，其中有些环节应该早已十分熟悉，不用多想。完成此部分后，便可进入设计的核心工作。

8.3 启动创意思考

设计开始时，你可以应用第七章"创意思考的运用"一节中提及的创意思考方法。来杯热咖啡，喝一口，躺到座椅上，甚至可以来点音乐，先让自己有个轻松的心情和积极的心态。此时，应放开思维，提醒自己，以前成功与失败的案例都没太大意义，这是新的题目，那些已往的经验未必管用。思考时，要从使用者的角度出发。例如，他们在什么时候、带着怎样的心情来到店铺？一般的陈设方式能使产品凸显出来吗？这时可运用前文提及的一些思考方法，如"运用联想、推想和幻想""试用感觉和直觉""利用不相关的事物"等，来解决问题。

8.3.1 寻找实践的方法

此时，要为每一个想到的改善和"更好"的想法寻找实践方案。若有头绪，可记下大概如何做，不过，总有一些想法虽有意思，却没办法付诸实施。那就暂且搁置一边吧，好想法总会有用到的机会，说不定是用在下一个项目呢。

我会做一张让人看得明白的思维导图。我的思维导图通常是图文并茂，而且图多于文。图表列清楚后，我会写出最需关注的地方和想走的方向。对照着思维导图，应看看哪些地方可尝试逆向思考。从这些地方入手，不时能构思出新的想法。最后，应再检查一下有什么遗漏之处。

以上是要探索的发展和方向，希望由此找到点子和可能性。这时已形成了初具雏形的意念构思草图，假如已有一些想法，不妨稍加完善，记录下来。之后分工合作时，也可多些实质的参考。

8.3.2 想象实践时的情况

每当开始一个新的阶段时，我都会翻看一次档案，不厌其烦地思考。拿起思维表，想想记下的要点，试着将每个圈出的点子思索得再深入一点。确认了

感觉不错和有意思的点子后，便逐一开始思考。以早前提及的玩具包装项目为例，以下是我的模式，有着惯常的次序。

1. 会有什么发展？

我会看看之前的想法能如何发展。首先，客户强调玩具必须试玩后，才能吸引消费者购买。由此我想到了广告、示范和集装式陈列。这种玩具开发负担不起全面的广告宣传，所以想也不用想；玩具示范的成本较昂贵，也不是上策；集装式陈列似乎是唯一的出路。

我想过没包装，就可试玩，也是最方便的办法，但该如何实践？如果有包装，便要解决如何试玩的问题。那么，有包装等于没包装的做法可能吗？这就要求用最低限度的包装实现最便于试用的目的。我也想过取消试玩环节，转而改变玩具本身，使其一看自明而无须试玩，但这超出了我的能力范围。包装解说放哪儿呢？没有它不可能达到试玩的效果。我亦想过部分甚至整个包装跟产品一起模造的方法，但要费时构思，又要跨部门合作，还是留作后想。于是，我在这些方向上继续探索。

2. 感觉如何？

先想想孩子们对以上这些做法会有什么感觉。没包装、没广告和示范，即是没带动，难得到想求的效果；集装陈设有帮助，但购买后便失去了包装的感情作用；有包装就简单了，本该如此，只要包装能带领孩子试玩，尽量减少阻碍就是了，但要达到这个结果并不容易。那么，我自己的感觉又如何？这样思考后，我会有自己想要走的方向。

3. 有意思、有新意吗？

我会先看产品，再想包装，然后思考两者的结合。在这时，我常会有修改颜色和修葺产品的想法。这是我最花时间的步骤，我用草图演绎，把各种尝试和重点内容都记下来。之后，再看是否有趣？是否有新意？我的最低要求是设

计明了而清新，没有似曾相识的感觉。

4. 有什么缺点？

比如图像，若包装匹配了文化和氛围，陈列时可能会被节日的色彩吞噬；若产品被包装喧宾夺主，便突显不了产品。所以，要想想如何补救这些缺点。例如，为方便拿在手上试玩，包装的版面变得有限，信息和故事的分量就要相应减少。若空间不足，无法传达信息，可以考虑利用外在的空间补救。总之，我关心的是因改善和追求"更好"而带来的缺点。

5. 容易明白和适应吗？

包装除保护产品本身外，另一重要功能是传达信息。就好像说话一样，我有忘了说什么吗？轻重和语序对吗？表达恰当吗？不只是文字，图像和色彩都是信息的载体。所有这些考虑的目的是要受众把我的意念记入脑中。

6. 合情理和可行吗？

我会思考设计是否合理和可行。我会想象流程、其他合作部门的反应、投放进市场后的情况。这时，困扰我最多的是流程中可能出现的技术问题，我会立即致电相关部门，甚至登门讨教。画面故事的演绎也偶有出错，常与文化有关，例如某国度根本没有画中的风景和树木，衣饰和发式也须不时进行检讨。曾有年轻的同僚，因不了解圣诞节的风俗习惯而做了不恰当的设计。

7. 可否改进？可否更好？

这是再审视，要看整体也要看细节。此时很少会找到大问题，常被细节吸引，所以是微调的阶段，如修改图形、颜色，以及介绍文字的用词。

8. 可再有变化吗？

这时要刻意抽身出来，想想已成形的意念还能有什么变化，这是以未用过的角度来看。例如，我想到玩具包装节省的那些钱，或许足够做一个集装陈列。这是在独立包装之外加的陈设包装，可以帮助传达信息和引起注意，解决了独立包装空间狭小的问题。还有，这是由四款玩具构成的一个系列，可以集装，

方便促销和选购。

8.3.3 制作报告和展示

确定了设计之后，便开始着手见客的工作。这里要应付的情况很多，难以一一描述，但我每次都有些相同的准备。例如设计的展示，不能单凭解说，我会利用意念草图和手样，并且以后者为主。真的有需要时，我还会做解说草图、影印图片，偶尔也附上一些示意图，好让客户明白。自己的档案当然要准备好，还有纸张、绘图笔等工具，以便实时演绎想法。

8.3.4 呈交创意计划

很多设计师以为，提交意念之时就是决定设计成败之时，所以对结果在意得很，尤其是在需要比稿（Pitching）的情况下，这在广告设计行业特别常见。比稿结果将决定你能否获得项目（即生意），同时也关乎形象。说是在意结果，结果是什么呢？成败？生意？形象？首先，生意不过是眼前而非长远的得失。形象是别人对你的观感，但形象不等于能力和专长，外表不会比实质重要。因此，我认为更应该着眼于选择的原因。客户的选择必定有因，我们应在不足之处用心，将来要在那方面下苦功。我们要掌握自己所能掌握的，并继续发展一己之长，因为这不过是专业成长的一点经历而已。

无论比稿与否，这时都需要会见客户。传达意念需要点技巧，我曾听闻有人见客户时表现夸张得像在做表演。我认为过分夸张除了搞气氛外，实在是弊多于利，因为会失真，甚至会分散注意力，除非你想刻意藏拙。传达意念最重要的是清晰和扣题，因为最终你是想别人明白你的想法。

坐在会议室时，我会利用准备好的材料，尽力表达我的想法和做法。就算是比稿，我也要挣脱评审的形式，通过互动，带出后面的程序，强调共谋合作的态度。

起初是别人提问，要我多解释想法和细节。在解释和反问之下，互动便开始了，一下子主客意识便被冲淡了。在不太明白时，我会多问，若引来其他问题，便寻求大家的意见。我设法建议改善和追求"更好"，若有一点共识，我便当场把意念草图绘出来。到这时，互动已很热烈，不知不觉间，双方已经是在进行改良版的头脑风暴了。

讨论结束后，若要比稿，大概就要回去等消息了。在我的设计生涯中，绝大部分项目都会在这时落实创意计划。若此时发现有问题，或者改变了创意方向，便须重新创作后，再呈交计划。无论如何，这时我会很注意进程和时限。我会向客户提出所需时间和细节，包括相关部门所需的时间以供参考，亦会向大家确认将要负责的工作和预算的进程。若程序中将要与某些部门衔接，我亦会实时关照并与其商量。

8.4 展开设计的执行工作

有了程序和时间，又落实了意念后，便要执行。我建议多留意需要协助和不能自主的地方，如找摄影师、插图师，跟工程部门衔接时间，材料是现有还是需订货等问题，也要留心外包制作的部分。以下都是实践设计意念时，要多加细想的地方。

8.4.1 功能照顾

还是以前文提到的玩具包装为例。我早前的想法是用最少的材料将玩具包装起来，我尝试制造心目中的那个结构，它既能稳固地与玩具结合，同时又可以让玩具完全外露，运作自如。这时须顾及包装条例的限制，不能过度包装，要注意包装面积跟纸张的配合，以免浪费材料。试想象产品陈列于环境中的细

节，也想想生产的方法和需要照顾的地方。之后，我会考虑孩子的双手约有多大，会怎样拿来试玩，从而再调校包装的形状。

8.4.2 观感和信息的考虑

在信息方面，我会先看名称，或者标题，这时偶然会出现新的想法，若感觉好，我干脆直接使用，制作中遇到问题时再修改。其他的信息则时有修改，多是简化和补充。随之便是想故事，这是我最用心的地方。玩具已有模样时，我会把想象空间扩大，把它戏剧化。为此，我常买儿童书来看，以保有我的童真。运用想象力构思故事时，脑海中便浮现出动画。要表达故事，不得不将图形一并考虑。要令故事突出，视觉上要吸引人，信息要清晰、简单明了。若这时发现需要产品修改造型来配合，我不会犹豫，会立即制图后向客户献议。

8.4.3 新颖、独特和趣味

关于新颖、独特和趣味，三者之中首要考虑趣味。我总要为此做修改，爱玩造型、色彩和意念，这是设计师的通病吧。之后再看新颖，它是之前提及的最低要求。最后我才会想独特。我希望设计看起来有点特别，会为此而修改整体造型，如颜色和图案。

8.4.4 落实设计，展开制作

至此，工作又到了另一个段落。我把设计交给客人做最后的审批和指示，之后便落实设计，展开制作。制作完毕并核实后便交给生产部门。当然，我会负责跟进生产期间出现的问题。一般的设计工作到这时便完结了，但玩具包装的工作则仍未结束，之后还要辅助工程部门做大修小补，跟质量控制部一起为质量和条例费神，与市场部联手为特别订单制造特别包装，为产品线想分支，依市场反应来预备明年的更新或转变。

大体上来看，真实的设计工作就是这样。以下几点，在之前的创作过程中我没有刻意强调，但也不能忽视：

- **注意市场和价值**

在设计过程中，我总会想到市场和价值：从商业上看，也从社会和文化上看。我关心产品能否成功销售、能否争到市场、价格是否合理、能否为客户带来利润。因此，我常与客户的市场部沟通。在社会和文化上的关心，早前的述说已很充分。

我当然关心商业上的价值，但我更关心是否符合社会的发展，是否有利于民。只有互利，才能为客户带来长远利益，为社会做点事，对社会负责任。设计的伦理思考，亦会从价值开始想，这点在《关怀的设计》一书中已说明。

- **注意生产和制作**

我与同行相比，明显的优势是关心设计的整体。我常向有关部门寻求意见，与它们保持沟通。因为设计不只是一道程序，整个流程才是设计的真正意义。我不时会向工程部询问生产情况。在需要时，我会主导制作，主动提议更改包装，以解决生产和运输等问题。这种心态使我常常参与设计执行后的检讨，宏观地回看优劣得失，为日后的发展作准备。

- **注意潮流和文化的发展**

另外，我总会注意潮流和文化，特别是它们的走向，当然，主要是着眼于与业务相关的方面。例如，我当然知道玩具的不同类别，包括传统玩具和新兴玩具，还会关注社会风气和青少年的活动，更会留意现在和即将上映的儿童电视节目和电影。我会以市场研究为重心，依此来推断发展趋势。

- **注意新科技**

无论二十多年前还是今天，一直有人以为设计只能用苹果计算机作为平台。但早在那时，我们经过认真研究和小心策划，已经开始使用微软的视窗系统辅助设计。这是逆潮流的选择，我属于最早的一群尝试者。今天，加拿大有

些设计学院也不用苹果系统了。要知道,设计不只是某种计算机的操作,计算机不过是一种设计工具。"合则用,不合则另选",这是我对科技的态度。

我很留意新科技,互联网更是我的知识之源。但是我不会只跟着潮流走,不做多想。似乎今天说科技便是直指新科技,但设计不能这样看。我运用科技以功效为依归,从社会的利益和接受度来考虑,新旧则是次要的。

- 注意新的社会关注

我对社会的新关注也很敏感,这是多方面的。例如,在某段时间社会关心过度包装问题,我从没做过这样的设计,因为很早便开始避免这种错误的方向,比较注意善用空间来设计。后来,政府很快便实施了包装条例来加以管制。又如,某个时期社会特别关注儿童暴力问题,我们便会消除产品可能引发的暴力联想,转向远离现实的科幻方向,连刀枪和武器也再不像真的,而是更强调安全。针对这个问题,也很快便出现了相关的条例。的确,若你不自律,社会便马上来管你。要是我们能自行处理,何必待人来管?设计也有这种责任。

- 为改善将来做准备

这一点早已在我的设计思维中了,是设计工作的一部分。设计只有更好,没有最好,我不可能什么都达至理想。但我会因此而多想一点,为将来做准备。最明显是,我在起初有创作意念时,常会提出其他可能性和处理方法。

记得早年有位客户对我说,我的设计正是他所求,不会有更好的,产品的销售也十分理想。但还不到一年,他便说要改设计。我问他:"你说过不能更好,怎么又要改呢?"他说:"那是'当时'的最好,明白吗?我现在要更好!"他是美国人,说话爱用这种口吻。第一次听到这种话时,我感到茫然,几乎连信心都失掉。

从社会的角度来看,设计没有做完的一天,只有被淘汰的一天,而被淘汰的一天正是新意念开始的一天。我学会了被淘汰之前,早早发掘新意念。若你有这种心态,也会这样做,便不愁没工作了。

8.5 玩具包装设计的窍门

玩具包装设计属于平面设计，是包装设计之下的一个小门类。它虽不会自成一科，但本身也学问不少。在积累了二十多年经验后，下面我将无私奉献那些让我最费心、最耗时，又最引以为豪的领悟，希望今后读者亦有所悟。

有人爱说秘诀，我爱说心得。它是岁月积累的成果，来之不易。在设计上，玩具包装跟其他包装的不同之处在于它的如下三大特点。

第一，买的人跟用的人不是同一个人。买的人是成年人，用者是小孩子，他们有很不同的关注点和性格。你或许会说，买礼物时买者和用者也不是同一个人吧？买礼物要投人所好，所以只需关注受者。就算礼品是玩具，但因为施与受两者想法很不同，对玩具的寄望亦有不同。还有，送礼品时受者常常不知是何物，而玩具一般是孩子先挑选，成人同意之后才送，特别是在西方社会。

由此可知，玩具包装要先照顾孩子，再满足成人的寄望。之前在创意思考模式章节中已谈过，我要先抓住孩子的心，再让成人明白玩具的价值。设计要微妙地平衡两者的要求，比如孩子爱见所有文字都活泼，但成人更关心信息传达的内容。

第二，玩具包装不只是包装，而是玩具的一部分。近年有个研究行为心理的实验发现，有些孩子玩玩具包装的时间，比玩玩具更多。只要细心留意便可知道，孩子很少愿意让你马上把包装扔掉，特别是年纪小的。成年人则绝不会这样，除非包装很名贵或者有用处。为什么？因为包装是玩具的延伸，是玩具的一部分。小朋友理解力不足，很难对玩具本身有全面的了解，于是，包装成了玩具延伸的补充部分，被用来说故事、引发想象力、打动孩子的心。当然，设计亦通过包装来传达信息给成年人，但以前者更为重要。包装为孩子带来了有助于理解的故事，因此包装加玩具才是他们所求的全部。

你很少见到玩具没包装吧？其他产品常抛开包装来陈列，但玩具从不会，因为玩具的价值会因没了包装而大减。或许有一些特例，如名牌服饰的芭比娃娃，但那根本不是小朋友的玩具。包装要结合玩具，设计时要一并考虑，互相配合，为此而进行相互改动是常见的事。这时，产品设计为主，包装设计为副。正因如此，有时我会参与产品设计，主要是造型、色彩和概念方面。

第三，玩具卖的不是产品，是梦。成年人看玩具跟看用品分别不大，当然会关心孩子是否喜欢，但更关心教育、安全和价值等。成年人视买玩具为买用品，而你知道孩子怎么想吗？他们想要一个梦！所以玩具卖的不是产品，是梦。玩具包装就是梦的一部分。若能这样看，你便不会那么费心于图形、色彩、画面平衡、构图新颖那些地方，而是会更用心于说故事、显童真和做幻想。我不是说前者那些都不用考虑，只是后者较重要。玩具包装不能引起小孩子发梦，就不算是好的玩具包装。

了解了这些特性，便明白了玩具包装设计的窍门。通过这道门，回归到前面所谈的设计思维中去，之后的创作方法，便跟其他设计无异。玩具包装设计在市场、技术和条例方面有其特殊的要求，但以上提及那三点才是关键，是成败之所倚。

评价玩具包装设计的好坏，要先通过上述这一关，其次是看市场反应和相对销量，之后才考虑其他的设计表达和技巧是否新颖、独特。我相信如果大家都懂得了这个窍门，玩具包装设计的水平便会大大提升。我最希望的是你们在各个门类的设计中都能有所领悟。愿你们领悟出一种思维来提高各门类设计的水平，使设计专业的地位更稳固，获得更多社会认同，对社会起到更大作用。

很抱歉，我不能在书里向读者展示那些玩具包装设计的范例。虽然我早已向客户请准使用，但最终未获批准。因此，绝大部分做过的工作，我都不能拿来当例子。后来，我不再存作品集，只储存理解和经验，最终只能接受专业的

这一现实。但这亦不是问题，我做的设计多有延续，只要到各大玩具店或百货公司认真看看便能找到痕迹。何况，新的总比旧的好，更贴近现实，更具学习意义。

第九章

第九章

当代设计的思考方法

谈设计思考，大家都以为我要说设计的思考方法，但我却是指思维，理由前文已说清楚。这里我只提及一些工作时必会接触到，或时有听闻的思考方法，做一些回顾和补充。

9.1 头脑风暴（Brain-storming）

《应用想象力》（*Applied Imagination*）一书是头脑风暴之源。头脑风暴思考法是亚力斯·奥斯本于1953年开创的横向思考工具，它利用不相关的事物和言词，通过集体思考和开放思维，诱发大量的新起点来寻找有意义的想法。

头脑风暴的做法是先由某君来定程序并主持，根据目的，依照所得的资料来引发思绪。它用渔翁撒网的方式寻求思绪，寻求最多的起点。然后，分阶段整理、挑选和发展。最后，分析并做筛选，直到发展出可行的意念。在这个过程中会运用思维导图，它的特点是游戏化和重团队精神，以横向思考方式压制批判思考。头脑风暴思考法相信集思能启发出更多独特的新概念。

大部分谈头脑风暴的书都没指出，它原为广告创意而设，不过是大家引申来运用，其他专业也鼓励使用。不过，使用头脑风暴思考法也有一些前提条件，它假设大家有一定的思考能力和不同的专长，在意念冲激时有互补作用。若没有这些条件，大家的发挥便会有很大的落差。所以，它特别适用于广告和市场推广。我认为它的缺点是不太能照顾到功能和价值，不重视也没列出整体的思考系统，只宜用作启动创意的工具。

虽然有人教你独自思考时也可运用头脑风暴，但其中的重要功能便会失去了，成效会减弱。头脑风暴是帮助思考的好工具，但设计不时要求独自思考，所以，运用时要加以调适，才能发挥其长处。我建议设计在进行集体思考时运用它。

9.2 思维导图（Mind-mapping）

它的渊源可轻易推至千年以前，如设计的历史有人能追溯到石器时代制造工具一样。在《圣经》未编成之前，思维导图就已具雏形了，之后被用作学术和专业研究中的图解，也就是今天的导图之始。Mind-map 这名堂，是 1974 年东尼·布赞（Tony Buzan）在 BBC 电视节目中使用后得到普及的，之后我们便听到各界都在运用思维导图。

利用图表记录思绪有不同的方法，跟思维导图相近并同样普遍的，还有概念导图（Concept-mapping）。就目的而言，思维导图重于记录意念发展，概念导图则重于记录意念关系。在形式上，思维导图是从一个中心放射出分支，想法各自发展，像阳光般向外伸展；而概念导图是将各意念的发展依关系连上，并在连线上注明关系。由于设计的意念是各自独立探索的，意念的发展较为重要，所以多用思维导图。

思维导图是用来显示思路，帮助记忆和回想的方法。它以简短的文字来记录思考的发展，以图表来显示思绪的延伸。在设计上，我们可以用图像和符号来代替文字。

9.3 设计思考法（Design Thinking）

这是美国斯坦福大学设计学院（Hasso Plattner Institute of Design, University of Stanford）的思考课程，创于 2007 年。它是一门颇新的课程而不只是思考方法。我认为设计思考（Design Thinking）这个名称的普及，应始于哈佛大学彼德·罗尔（Peter Rowe）在 1987 年出版的同名书。

简单地说，设计思考的重点是创意与社会。它关注的是活动、环境、互动、

物和人，简称 AEIOU，用的是代入式设计流程（Empathic Design Process）。它认为市场调查有不足，受制于使用者的有限知识，所以要加入专业人员的角度，找出根本问题的所在并弄清真实的需要，再用专业思考来寻求新的解决方法。为求贴近现实，设计思考强调眼见和体验，要求亲身经历。设计思考的运作包括五个程序：细心观察，掌握资料和数据，用分析来反映需求，用头脑风暴来寻找方法，以及做模型和验证模式。在这个过程中，思考者会重演现实来协助分析研究，测试想到的方法，是代入和实践求证。

IDEO 是 1991 年成立的美国设计顾问公司，是世界上影响力最大的独立设计公司，它的支部遍布世界各地。由 IDEO 主持的设计思考工作坊普遍在美国院校开展，已引起各界的注意。很多人在互联网上收看 IDEO 工作坊的录像。

IDEO 的设计思考工作坊同样是采用代入式设计流程，以社会功能为重心来创作。该机构的作风体现在强调简洁、功能、新颖和价值，所建团队是经选择而组合，重视相关联的专才，这正是使用头脑风暴思考法的先决条件。IDEO 的经验对学习有很大裨益，但与讨论经验相比，他们更注重实践，这是很好的教学态度。

设计思考这个理念已在业界普及，却仍未深入民心，究其原因是太侧重科技和理性，没有充分显现出对文化和感情的关顾，我们需要修正来运用以补不足。在设计思维下，最有意思的是重视眼见和体验的实践精神，它能使判定需求更为准确，而之后的认真验证，则使设计效果的实现更有把握。

9.4 纵横思考法（Lateral Thinking）

纵横思考法（Lateral Thinking）源自爱德华·狄波诺于 1967 年出版的同名书籍。Lateral Thinking 的英语原义是横向思考，其实是以纵横相辅的方法来寻

求新概念。爱德华·狄波诺之后出版的很多书，都是围绕着这个理念在进行演绎和补充。下面我简单谈谈这个概念及其衍生的意念。

基本的思考方法可分为纵向和横向两种。纵向思考就是学校教授的那套，强调思辨、分析和逻辑，而横向思考则是偏离主题的设想，它随着人的成长受到压抑。爱德华·狄波诺用了很多篇幅来说明两者的特性，他认为纵向的深化思考已不足以应付今天的需要，我们的将来更有赖横向思考。他游说并策划学校教授横向思考，同时向社会推广，希望得到大家的重视。如今，各界人士都在尝试运用他的思考方法，他所教授的内容已广为人知，并在世界各地普及，甚至有的国家把它定为了标准学科。

其实，狄波诺也有道明，纵向思考和横向思考两者相辅相成，只有恰当的交替使用才能发挥最大功效。因此，我肆意地称之为纵横思考，我想强调它的真实用法，不想大家将横向思考独立使用，因为互补才是真义。

爱德华·狄波诺创造了很多工具和方法来帮助思考，更创立了课程来引导。他的工具很有用，但在我的设计思维概念里，应该要自制工具并自我完善。他建立的方法有一大优点，就是没有指定的程序，可因应个人需要而改变，因此能够被广泛地使用。我不以为然的是，他太重视制定工具和方法，即使已留有活用空间。我认为，工具和方法可以借用，但要能设法迁就自己，才是最有效的。下面这个例子就反映了这个问题。"六顶思考帽"是我认为最有效的思考方法之一，但一位中国设计老师跟我说，她看完这本书之后，因为记不住六顶帽而迟迟未能应用。若想运用，请大家试着将它修改成自己的工具。

合用的六顶思考帽

"六顶思考帽"的概念来自爱德华·狄波诺的同名书，指由六件思考工具结合而成的一种思考方法，它用横向思考来寻找解决问题的新办法。这六件工具是：

白帽子：客观的想法。这是说要理性地看清事实，能找到数据和事例支持

最好，多想、多问、细察和深究能使你知道更多、看得更透。

红帽子：主观的感觉和印象。这是说容许感情的存在和自我的思考，可显示个人对事实的印象。你的看法和喜好，也就是你的见解和感受。

黑帽子：看看有哪些地方不妥。因他在说集体思考，所以追求的是一己之想。寻找专注于负面的感觉，最好还能说明因由，就算是说不出的感觉，提出来也是有用的。若是在进行独立思考，则要同时考虑他人的想法，以下的黄帽子也是。

黄帽子：看看有哪些好处。同一原因，也是寻求一己之想。这回是专注于正面的感觉，能解释当然好，就算只做感情的描述也足够了。

绿帽子：横向思考寻解决方法。绿帽子是纵横思考的核心，要求你进行横向思考，找出新的解决问题的方法。此时可先用我前文提过的各种横向思考方法，之后再用纵向思考做调校和修正，寻求新的可行办法。绿帽子钟爱新颖和突破，爱积极和尝试，是头脑风暴可融入的环节。但是，我建议要根据之前的分析和印象来思索，尽快与主题扣上关系并稍作审视，尽早放弃毫无头绪的点子，追求效果的同时也要追求效率。

蓝帽子：审核目的和思考过程。这是监控设计思考的流程，在感到需要时便可使用。它提醒你不时要做审核，察看有否偏离目的，程序中是否有要修正或再试的部分。这就是一个检讨想法和思考的过程。

比较之下便知道，头脑风暴不过是一件工具或一个程序，而这六项帽子则构成了一个思考方法，一个实在的思考方法。从设计角度来说，我们也要认清此法的不足。首先是思考中没有太多对文化的关注，对感情上的美感也不太用心，更倾向于理性，只是求新的解决方法而已。我们需要依自己的专业来对它进行微调，以求能自然地运用。然而，六项思考帽终究只是个方法，没有特定的理念，还是要靠设计思维来主宰，才能贯彻始终和发挥效用。

9.5 设计的管理思维

20世纪80年代中期,我开始为设计而思考,看到了设计管理的前景,不时跟行内人谈及。那时香港还没有设计管理,更不用说内地。虽然香港要到90年代中期才有了这门学科,但其实它由来已久,只是不在设计专业中开设而已。

设计管理的概念可以追溯至很久以前,至少在包豪斯之前,1907年德意志制造联盟(Deutscher Werkbund)时已具雏形。当时,彼得·贝伦斯(Peter Behrens)为AEG设计了第一套商业标志(Corporate Identity),体现了设计管理的概念。到了20世纪70年代,设计管理在英国独立成科,开始颁授学位。

虽然如此,我认为设计管理仍处于发展的初级阶段,还在不断探索大方向。现今,设计管理专业在各地的学院有不同的侧重点,具体课程包括品牌和形象管理、设计经营管理、设计系统管理、产品设计管理、工程和城市设计管理等,欠缺一个统一的系统。当你看到设计管理专业的证书时,怕是得先弄清楚它设立于哪一门学科下。

顾名思义,我认为设计管理最基本的就是设计加管理。它要求从社会的角度来看功能,将设计的视野由创作的环节扩展至整体。设计创作需要策划和管理,是因为今天的设计工作已不是一人之力所能及。我们要将整体纳入管理范围,为运作而思考,尽量发挥设计的功能。学习设计管理,懂设计是先决条件,其次是修读基础管理学,还需辅以商业和市场管理知识,懂一点经济学更好。以这个结构为基石,设计管理便可发展出更合理的专业分类方式。

很多人认为设计的不同门类各不相干,其实不然。不同的设计门类理念往往相同,只是关注点不同而已。设计师常要做跨部门的工作,本就应该多了解和学习,只要能消化,各个门类的知识都是用得上的。例如,靳埭强先生精于平面设计,但他也处理产品设计和陈设设计的项目,我做包装设计时

也经常要兼顾产品，做服装设计的设计师则要兼顾陈列和包装，甚至参与服装展的筹备。

请试从品牌来想，在一个商业目标之下，会有公司和品牌的形象，产品线里又涉及形象、产品、标签、包装、陈设、店铺、网站和广告宣传等，这些皆要用到设计。其中必有跨部门的设计工作，至少需要合作。若反过来想更易明白，原本是为一个目标而求诸设计，但为了设计能精益求精，我们将它分成了不同门类去处理。这就是设计分门别类的缘由。正因如此，设计管理才有必要，并且最好是由一位明白整体的设计师主理这些环节。

9.6 设计思考之于社会、人生

我说的设计思考就是指设计思维。设计思维是设计师必须构建的思维，它处于大思维之下并受其约束。大思维就是人生的思维，即你怎样看天、地、人的关系。《关怀的设计》一书中谈设计伦理，现在谈设计思考，都反映了我的人生观。在这两个论题的背后，是王阳明心学的"致良知"和"知行合一"。不要想得太高深，不过是要懂怎样才能对得起人、社会和世界，怎样才配做一个人。有良心、有真知，所知和所做要一致。不太高深吧？你信人该平等吗？信互助互爱吗？你该有这样的想法。那么，你不是也有你的人生观吗？

消化和恰当地运用设计思维，有助你完善人生思维。这是设计思维的精髓，即能转化成人生思维的内涵。今天人们爱说，做好人就做不了人，我不相信！单说我的老师靳埭强先生和他的一班弟子，他们人很好，不只为己也为人，他们生活得很好吧，还受到社会尊重。当你关注当下的得失时，便会左闪右避而求利，再难兼顾宏观事态和世情。如此，思想与行为再难显一致，会让人难以触摸和有所顾虑。要做到思想与行为一致，需要有宗旨，有既广

且深的视野，还要再加上良知，这样人们才能了解和信任你，才能跟你诚心合作和共谋发展。

　　设计今天所渴求的，是有良知的人生观与设计思维相辅相成。如不这样，中国出不了一位乔布斯。如没这些，我们创造不出有意义的设计来影响世界。设计经营应是求大利重于小利，求长远而不只顾目前，重利人多于利己。设计最重要的是多思考，抱着宗旨去思考，如此你定能应付现实，留有余地且往高处走，并对得起天地。

第二部分

靳埭强

设计的思维实践

第十章

第十章

造型・文化・创意
——中华文化的审美[1]

[1] 2015年5月27日,靳埭强博士应邀到天津美术学院,举办以"造型、文化、创意"为主题的讲座。此章节便是根据当天的演讲撰写而成。

1981年，我受中国包装技术协会邀请来到天津，在会议上做了两个报告，一个是关于商标的报告，当时我刚发表了中国银行的标志设计，另一个是关于包装设计的报告。我还坐火车把一个在广州美术学院刚结束展览的，名为"现代香港设计展"的香港展览送到天津公开展览。那应该是天津的第一次海外设计展吧？所以我对天津有一些印象，但已经三十多年了。当年还没有这么多高楼大厦，还没有这么漂亮的河岸设计，只有一些欧洲、俄罗斯风格的老房子。我这趟来有了新的印象。

　　我的演讲分为三个部分：一个是造型，一个是文化，一个是创意。我会详细谈谈中国文化在我的创作中是怎样体现的。我从1967年开始学习设计，做设计师，更早在1965年已开始学习艺术，从事艺术创作四十多年，一步一步慢慢领悟了许多。中华文化的审美对我的创作非常重要，影响的甚至是我整个创意思维。首先，我简单谈谈我成长及学习期间的几个阶段。

　　我的故乡在中国南方的番禺，现在是广州的一个区。我在番禺出生，这个小村庄的村口有鳌山古庙群，包括五间小庙。其中一间小庙的檐头里面有三幅我爷爷的作品（图1），里面的两幅山水画水平很高（图2）。小时候我不懂欣赏这些山水画，现在懂了。他的山水作品有元代人文画的味道。我后来去了香港，多年之后回广州，那是1979年改革开放初期，受广州美术学院的邀请去交流和演讲。他们带我去当地一个很古老的大房子陈家祠参观，里面记载了工艺领班人，就是我的爷爷靳耀生，号称"灰塑状元"。他做的灰塑工艺精湛，被誉称为状元，即第一。我小时候知道他是有名、有地位的，但不知道他这么厉害。就是受他影响，我小时候喜爱画画。他当时已经退休，在家画画山水、刻刻印，我和弟弟都受他影响。后来我和二弟杰强都成了画家，可以说是他给我们播下了种子。

　　后来，我15岁去了香港，就没有机会再念书，当了学徒，做了十年裁缝，从1957年到1967年。在这期间，我还曾梦想当个画家，后来索性把这个梦想埋葬，因为看起来是没有机会了。但我还是很遗憾，于是思考人生，慢慢看

第十章 造型·文化·创意——中华文化的审美

图1：三善村口鳌山古庙群报恩祠的壁画

图2：报恩祠檐下的靳耀生作品

书，听音乐，看画展，重新培养我对艺术的兴趣。从 1964 年开始，我决定要为我的艺术梦想奋进。那时候，我的伯父靳微天是水彩画家。他本来是岭南派画家赵少昂的学生，后来不再画国画，转而创作水彩，成了水彩画名家。他知道了我要学艺术，要当画家，就免费收我为徒。我每周有两个小时去上他的课，从素描开始学习。图 3 是我当时的素描练习，不是老师课堂上的练习，没有一笔经老师改过，完全是我自己在家里练习的作品。

图 4 是他在课堂上教我时画的，他的水彩画有岭南派国画的风格，可看到没骨法[1]的运用。我觉得他是利用了一些中国传统的国画技巧来创作他的水彩。图 4 中有老师添加的两笔，图 5 是我自己创作的。我不喜欢老师修改我的作品，我觉得老师应该告诉我怎么好、怎么不好，而不是直接修改，我希望能留下一些我自己的创作。我自己在家创作的作品，风格和我老师的有些不同，比如说在色彩的运用上就有很大差别。我学习了两年基础的写实创作技法后，希望学习一些不同的艺术知识以丰富我的创作。这时，我认识了画家王无邪，他是现代派画家，我很喜欢他的作品，他开个展的时候我已很欣赏他的作品。我希望跟他学习，就报读了他在晚上教授的课程，后来才发现他教的是设计课程。《平面设计原理》是他把教学理论辑录成的书（图 6），里面也展示了我们的功课。这本书的封面是我设计的，基本上是以王无邪传授的包豪斯思想为基础，是符合现代设计理论的创作。

此外，我还遇到了另一位老师，他是王无邪的老师吕寿琨，是一位水墨画家。他领导了香港的"新水墨运动"，是很重要的水墨画家。我和王无邪老师都受到他的影响开始从事新水墨创作。图 7 是我在吕寿琨的水墨基础课程上的练习作品。这幅作品采用了抽象造型，是在运用点、线、面、体来做水墨练习，是我在家里完成的课题习作和实验，很有平面设计的味道。我当年学习水彩，

[1] 没骨法是一种运笔的表现方法，水彩画讲究笔触的运用，没骨法是以最简单的笔意来表现画材的形状及颜色之变化。

第十章 造型·文化·创意——中华文化的审美

图3：靳埭强的素描1965年（上）　图4：靳埭强的水彩习作（中）　图5：靳埭强的水彩作品1966年（下）

图 6：王无邪著《平面设计原理》封面 靳埭强设计 1974 年（上左）
图 7：靳埭强的水墨习作 1967 年（上右）
图 8：靳埭强的水彩画 1968 年（下）

第十章 造型·文化·创意——中华文化的审美

图 9：靳埭强临摹山水画
习作 1968 年

很快就不想追随老师的风格，开始用自己的方法画创作。我在作品中加入了一些中国水墨画的笔法，这与老师的风格有很大的差异。图 8 是 1968 年的作品，那年我已经开始学习设计和水墨画了。

吕寿琨老师的教学方法很特别，他反对给学生临摹老师的画稿。但他不是反对临摹，他说"师古"是临摹古画，要学习古人的技法，不要学老师的风格，要向历代的大师们学习。有一天他带我们去看画展，之后他对我说："靳埭强，我给你一卷手卷回去临摹。"这手卷不是他的作品，而是古董，他让我临摹给他看。当年的我是很反叛的年轻人，不喜欢临摹，不喜欢古老的东西，喜欢现代艺术。但是老师这么关爱我，把这么贵重的东西给我带回家临摹，我很感动，所以就临摹了一段卷尾，就是图 9 这张山水。完成这个习作之后，我赶快将习作和古画交还给老师。他当时没有打开我临摹的作品，而是拿回去批阅后发还给我。他在我的习作里题了很多字，还说我的远山画得最好，还指出我落笔湿，用笔太多水分，所以前后

树林分不清楚。他告诉我我的缺点在哪里，比如房子那里没有足够的空间，说的都是画理。他先说出我的好处，然后告诉我学习的方法。我可以公开老师教我的三个方法，我就是按照这三个方法学习的。师古，即向古人学习，临摹古人的作品；师自然，即向大自然学习，写生；师我、求我，即自己做自己的老师，用自己的方法创作出个人的面目。另外还有闲来多读画论、画理。这是他给我的锦囊，我就遵从这些方法去学习。老师很早就去世了，当我回归到山水题材创作的时候，他已经不在我的身边了，我再没有机会去请教他。他只看过我一两件山水作品，所以我只能追随他的遗训：向古人学习，向大自然学习，向自我学习，求自我。我觉得这些都是非常好的方法，希望大家都能听懂。画山水是向大自然学习，其他题材的创作就要向人生学习，也就是"外师造化"。创作就是人生，在生活里面学习，然后求自我，用自己的方法创作。

10.1 造型

接下来回到讲题的第一部分——造型。首先，我觉得慢慢领悟中国文化后，有很多方法可以在创作里面运用。在审美观里，我先谈谈造型。

10.1.1 应物

第一个造型的方法，就是向大自然学习，向人生、生活学习。怎样去将我们所见的有感觉的东西变成我们的创意？我称它为应物——应物造型。我喜欢大自然，除了写生，我还捡石头、捡东西，后来喜欢收藏石头。石头很可爱，这么小的石头，乌乌润润的，我很喜欢。曾经，我为北京一家民办设计博物馆开馆创作了一张海报。馆长要请设计师参加开幕展览，并每人设计一幅海报，主题是新生命诞生，这大概是15年前了。中国有了这第一个设计博物馆，真

的很好，我很高兴，觉得似是有棵苗子，代表新生命的开始。所以，当我看到身边的一些石头，有颗好像豆子，灵机一动，就用水墨画了一个芽，意喻发芽后要长出一个新生命（图10）。我希望这间博物馆能成长为一棵大树，可惜它当年经营很困难，最终无法做强，早就关闭。我知道现在杭州的中国美术学院有一家包豪斯设计博物馆，中国真真正正有了一间设计博物馆，希望将来可以有更多"石头"，有更多发芽的种子。这就是我看到一个物件，然后把它变成我的创意的例子。

我不单收藏石头，我也捡树叶。我曾做过一个以"绿与生命"为主题的环保设计。我觉得树叶可用来代表自然，恰好与主题中的"绿"有关，树叶里面的叶脉可用来代表"生命"，又好像是个人形。我于是用水墨画了一个人，叠在叶脉上，就完成了喻意大自然和人共荣、共存的创意作品（图11）。

中国银行相信大家都很熟悉，1981年我第一次来天津做报告时就发表过

图10：《诞生》设计博物馆开幕纪念海报 1999年

图11：《绿与生命》环保主题海报 2001年

我设计的中国银行标志（图12）。这个中国银行的标志代表的不仅是中国银行，而是中资银行的一个集团，我用"中"字和象征银行服务的古钱币作为设计元素，铜钱被一根红绳串在一起，中间就变成了一个"中"字。还有，这个古钱的方孔是长方形，也是有理由的。当年中国银行和其他香港的中资银行合并成一个中银集团的时候，用的是一台计算机中枢，13家银行、百多家分支行都可以联营服务，所以这个长方形代表计算机屏幕。这就是用现代物象和古老铜钱应物造型的例子。

10.1.2 肖形

第二个造型方法是肖形。我们做造型的时候，不只是把自然中的"物"拿来应用，而是运用创意手法，塑造物象以肖形。我早在20世纪70年代就开始设计生肖邮票，鼠年邮票是1972年设计的，后来又设计了兔年、龙年和马年的，都属于香港第一个生肖邮票系列（图13）。最初我设计的鼠年邮票很西方、现代，带有包豪斯风格，虽然很前卫，很简单，但是大众就是不喜欢。然而，有一个年轻人叫黄炳培（又名又一山人）[2]，当年只是一名中学生，看到这个邮票却很喜欢，并立志要当设计师。当时大众都不喜欢这个设计，但我觉得做邮票要大众喜欢，所以改用中国剪纸、汉代的画像砖，还有唐马做邮票设计，并运用了肖形动物的造型手法。这款马年邮票还使我在70年代中期拿了国际设计奖。

我在汕头大学长江艺术与设计学院当院长的时候，每两年都有一个大型国际学术活动。首个大活动就是"岁寒三友——中国传统图形与现代视觉设计"研讨会。岁寒三友，即松、竹、梅三种植物，它们在大自然里的生存状态是坚强、高洁和生命力的象征。整个活动和清华大学合作，由清华大学办展览，我们办研讨会。展览邀请设计师每人设计一款以"岁寒三友"为主题的海报。我

[2] 黄炳培，艺名又一山人，香港设计师，以一系列以红白蓝尼龙帆布为主题的艺术作品著名。

第十章　造型·文化·创意——中华文化的审美

图12：中国银行行标 1981 年（上）　　图13：香港首轮生肖邮票设计：鼠、兔、龙、马 1972—1978 年（下）

图 14："岁寒三友"主题系列海报 2005 年

运用线条、物象和文字设计了三幅海报：第一幅表现的是"承传创新，代代长青"，运用松烟墨、水墨线，以毛笔写松针，肖形松树。竹的那一款，上面有竹字，里面写的是竹叶的形态，以毛笔写墨线和竹节，连接下面的竹尺，代表"节节高升"；梅的一款，肖形梅花的小碟里面有点和线，就好像花蕊，我用自己收藏的一个小碟子造型，就好像一朵梅花，再以水墨增强它的意象，意味着"岁岁花开"（图14）。"岁寒三友"主题设计就是要用一些不同的东西和不同的造型方法，去仿肖一个形态。

10.1.3 方圆

造型的另外一个方法，也是中国人很喜欢的一种方法是方圆，"天圆地方"是天地的象征。我设计的水墨会会徽（图15）是一个篆体的"画"字，用一个圆圈和一个方格做出方圆的感觉。其中，水墨的这一笔圆不是我动手画的，而是借用了老师作品中的墨圈。水墨会由很多喜欢水墨画的收藏家共同创立，

第十章 造型·文化·创意——中华文化的审美

图 15：水墨会会徽 2004 年

致力于推广水墨艺术三十多年，这个"水墨圆圈"代表的就是新水墨的广阔领域。从事设计不是所有东西都要自己动手，你可以使用一些有代表性的东西，即使只是一个很简单的圆圈。

在香港水墨画家大阪联展的场刊设计中，水墨方形是我动手画的，这是20世纪80年代后期的作品（图16）。我70年代用毛笔写书法都是浓墨，没有浓淡的变化。1970年开始创作水墨画后，逐渐对墨的浓淡有了感觉，于是用毛笔画出了图16中这个方形。因为书画本身需要笔墨多变化，所以笔画里面的水墨有丰富的层次。这张水墨方线的不同之处在于，用毛笔书写创作时，这些笔画就是中锋用笔画出的。你可以在浓淡墨色中看到它的中锋，因为毛笔用清水开封，笔锋中会留有水分，再蘸墨后，下笔书写就会有水、墨交融的浓淡变化。中锋用笔写出的笔画中间淡、两边浓，每一笔落笔处墨色偏浓，后来慢慢变淡。图16中的图形设计喻意着我们的水墨展览在日本举行，中间的一碟朱红"圆"似个太阳，圆与方亦构成了"日"字，代表日本。这个图形被用于

图 16：香港水墨画家大阪联展场刊封面 1988 年（上）　图 17：《BUTSUDAI》日本宗教刊物封面 1997 年（下）

该展览的场刊封面与海报设计，日本人很喜欢，他们认为具中国文化特色的设计很棒，这件作品也促成日本机构邀请我为其做设计。

图17是日本的一本宗教杂志邀请我设计的封面。我也用天圆地方，中间的红点成为宇宙的中央，也象征心灵的信仰。方中还有人形，就是天、地、人合一的意思。中间的山（笔山）代表大自然，也代表文化。山是石质，代表大自然；笔架是文房工具，代表文化。

10.1.4 中轴

我很喜欢中轴线，我的很多设计中都使用了中轴线。在中国传统的构成方式中，中轴线很常见，普通民居与大型的宫殿建筑都是沿中轴线规划，这符合中华文化的审美观念，与西方的对称构图类近，但内蕴着哲学宇宙观。

图18是我1969年的水墨作品。1967年起，我跟随吕寿琨老师学习水墨画，两年后我开始创作和老师不一样的画作，在中国水墨中探索新路。当年我喜欢西方的现代艺术，深受20世纪60年代最前卫的波普艺术影响，我可能是中国第一个用水墨创作波普风格艺术作品的人。然而，我后来否定了这种风格，不再走这条路了。我想，为什么要追随外国人的道路呢？我去追他们的潮流，能追到他们前面吗？在后面追到最后失去了自我。当时，我的波普艺术作品受到评论界的批评。他们说美国的波普已进入太空时代，因为70年代美国人早已经登上月球了。那我的波普是什么呢？它是塑料工业时代。当时香港还在做塑胶工业，香港家庭都在做塑胶花。他们是在说我是很落后的波普。我当时还很年轻，有人这样批评我使我大受打击，但这也令我思考，我的想法是不是错了？一再反思后，我不觉得错啊！他们是太空时代，因为他们在美国生长，我又不在美国生活，这有什么不对呢？我在香港生活，而我的作品正反映我们香港的时代精神。我当时是这样想的。但是，我还是觉得很迷茫，人家做波普你就跟着做波普，人家做概念艺术你又跟着做概念水墨？怎么追呢？当年我曾问王无邪老师：我现在做的艺术是不是将来的反面教材？他虽然没有回答，但我

图18：《宙》水墨与混合素材设色纸本 1970年

恐怕是反面教材。《宙》是香港艺术馆最早收藏的我的水墨画作品。这个作品的尺寸为两米乘两米，中间有条无形的中轴线，一边是丙烯颜料绘成的硬边图形，另一边是水墨和水彩所画，还用了当时流行的荧光彩。这个使用了中轴线的作品是我在生活潜移默化的影响下创作出来的，最后获香港艺术馆收藏，应是对我创作水平的肯定吧！

后来我反思了好几年，到 1974 年开始觉得要改变，记得吕寿琨老师说过："首先要向古人学习。"我回归山水题材，创作了《壑》（图 19），画的中央以长长的瀑布为中轴。我摹写了范宽《溪山行旅图》中的一个山峦及一条瀑布。我先临摹了其中一部分，然后对倒，反过来又临摹第二趟，构成了前所未有的山水画。这是我的第一幅山水题材水墨作品，也是香港艺术馆收藏的作品。当年年轻的我真的很幸运，第一张水墨波普作品就被收藏，第一次创作山水作品又被收藏了。这幅作品中有两个几何图形，中间是中轴线，当时我选用了很重的色彩，是以西洋色彩学的方法赋彩。

1976 年，我去台湾野柳向大自然学习。那里的海边岩石很美，我以它为山水画的题材创作，也是运用一条中轴线，两边是对称的石岩，在四个长方格中，把一个主体重复四次，构成视觉上的《重奏》（图 20）。这幅作品没有临摹古人，而是我掌握古人的方法后，再向大自然学习，将水墨融入了设计创作中。它曾经在台北"国家"画廊展出，当时主办方要求我捐赠作馆藏，但我一直留着，不愿意卖出去，最终是收藏在西九龙 M+ 博物馆。

图 21 是我为在名古屋举办的香港水墨画展设计的海报。我运用了一个我很喜欢的砚台，没有选那些雕刻很多花纹的砚。这是个自然形态的石砚，不是绝对对称，加上墨线就是一个"中"字，因为是香港画家联展，香港属于中国，"中"字图形也是中国水墨画的象征。中间的一点红代表日本，组成了喻意中日交流的视觉形态。砚石、墨线、红点和毛笔排列成中轴的布局，一气呵成。

图 22 是 1999 年澳门回归的纪念海报。澳门回归是很自然的事，好像年年花开花落，生生不息。九九回归，我直接以水墨写成两个"9"字，也好像

图 19：《壑》水墨设色纸本 1974 年（上）
图 20：《重奏》水墨设色纸本 1976 年（中）
图 21："香港著名水墨画家十三人展"海报 1989 年（下）

第十章 造型·文化·创意——中华文化的审美

图22:《九九归一. 澳门回归》纪念海报 1999 年（上）　图23:以"互动"为主题的海报 1998 年（下）

"回归"的"回"字，合成九九回归的意思。虽说澳门以赌场闻名，但是本地人自己不去参与，只是外来旅客在使用他们经营的赌博娱乐场所。我觉得澳门似一朵出污泥而不染的莲花，所以让一片莲花瓣落在似涟漪的淡墨回纹上。标题分上下两行放在中央，构成中轴线。莲花是澳门的市花，代表澳门。整幅图就好像"中国"的"中"字，莲瓣又似一叶轻舟，表达了过渡回归，同舟同心。

10.1.5 合一

中国人审美造型，有一种很喜欢用的手法叫"合一"，即把不同的东西融合。中国的文化本来就是融合的文化，所以"合一"是符合我们中华民族审美的观念。

图 23 是以"互动"为主题的海报，主体图像是中文的"互"字。我觉得人跟人的互动最主要是思想的互动，所以就把两个侧面的人融合在"互"字里。下面是个正向的侧面人脸，上面是个倒转的。中间扣合，好像眼睛的，是两人的脑袋，似眼珠的点也是我收藏的石头。"互"字的笔画也借鉴了水墨中国书法的表现方式，水墨有浓淡，融合在几何线中，可视为现代字体与传统书法的合一。这个作品是我在 20 世纪 90 年代中期设计的。我很喜欢现代图形跟中国水墨艺术的融合，但是这个作品被很多人抄袭盗用，现在变成公共文化财产了！

比上述作品更早面世的，是我于 1983 年创作的画展海报。当年，邓小平先生提出"一国两制"，内地的社会主义和香港的资本主义是一个国家的两种制度。我这个作品是"一字两体"，即一个字两种字体。红色的部分是黑体，黑色的一笔是楷书，两种字体合一成一个字，"一"与"画"合二为一。传统与现代的合一，构成了《一画会会展》海报的意象（图 24）。吕寿琨老师的学生在 20 世纪 70 年代创立了一画会，推动水墨画的创新和改革。一画会的"一画"从何处而来呢？有次我看展览的时候一位年轻人问我："艺术与设计打基础重要吗？"我答："你去细读《石涛画语录》吧！"石涛是明末清初的画家，

第十章 造型·文化·创意——中华文化的审美

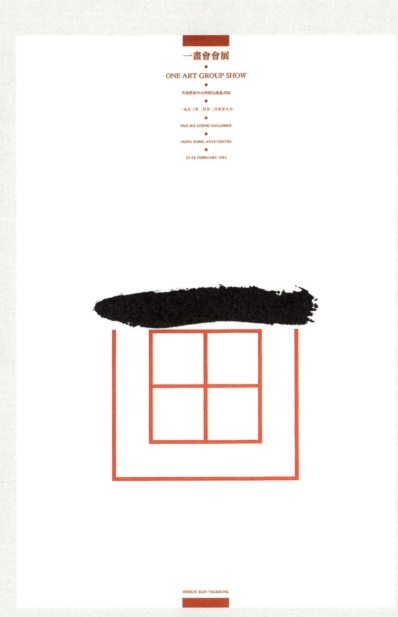

图 24：《一画会会展》海报 1984 年

他写了本超越时代的画论《石涛画语录》，也叫《石涛画谱》。这是本理论书，全书有18章，第一章叫一画章，我认为最重要。他说绘画的基础从何来？"法于何立，立于一画"，就是说技法从一画开始，本来是没有法则的，所有的法都是从一笔一画的基础开始。最重要的是要"无法生有法，以有法贯众法"，即本来没有方法，从一画开始产生众多的方法。那怎样产生方法呢？"一画之法，乃自我立"，方法是由你自己建立的。"一画论"影响了我们这群年轻人，所以成立了"一画会"。我在这幅海报的创作中把"一画"表现为有一画在"画"字里，既现代又传统。传统要现代化，二者要融和合一，这张海报表达了当年我们一画会的精神。

最初，我用毛笔写文字是用全黑的浓墨，还没有领悟水墨的浓淡，那时我的设计是浓墨不分五彩。后来，在探索水墨画多年后，我领悟了"墨分五彩"的美妙，在设计中开始爱用浓淡变化的墨韵。"一画会"海报中的"一"字不是我写的，我怕自己写得不好，于是邀请我的书法家画友翟仕尧写。但当我邀请一些书法家来完成具特别创意的作品时，他们有时难以很完美地完成。就如图25这个作品中的书法部分需要将"韩"与"朝"两字倒对地合二为一，黑体和行书融合，就需要我自己动笔完成。我的用笔有浓有淡，变化比较有韵味，跟全黑的浓墨有很大的差异，可以与黑体字产生自然对比。这幅以"韩国、朝鲜统一"为主题的海报，北方看是"朝鲜"，南方看是"韩国"，"韩""朝"二字形态上有同有异，它们是兄弟，我觉得怎样看都似这样难以分离。这是用一个相同的基因将两个文字联结成了一个整体，结合在了一起。

图26是中国国旅在香港的分公司的商标。因为中国国旅当年的视觉形象太落后，所以邀请我为分公司改良原本的商标。总公司要求不能放弃原商标中的地球元素，而且里面的三个箭头都要保留。怎么办呢？我把箭头强化了，又把地球做得很简练，为了表现出这是中国国旅的地球商标，我将箭头和经纬线化作"中华"的"华"字。这是很难构思，得来不易的创意，设计者必须机智和具有联想力。我把箭头、"华"字和地球融合为一体，这是奥妙之处。

第十章 造型·文化·创意——中华文化的审美

图 25：以"韩国、朝鲜统一"为主题的海报 1997 年（左）
图 26：中国国旅香港分公司商标 1997 年（右上）
图 27：体艺中学校徽 1989 年（右下）

香港有一家中学专门取录体育水平和艺术水平高的学生，名叫体艺中学，英语叫作"Ti-l College"。我为这个学校设计的校徽里可读到"Ti"，呈现了"体艺"的主题，要能看到运动又看到艺术，真是很不容易做到（图27）。大写字母"T"和小写的"i"的造型就好像在跑步的运动员，我把"体"跟"艺"融合，又把人形跟调色板图形以及文字的意象巧妙地结合。以上的设计案例都说明，"合一"是中国人常用的创作方法。

10.1.6 连绵

中国人也很喜欢一些连绵不绝的意象。我初入设计行业的时候，1967年到1972年间曾追随西方观念，完全不关注中国文化。到20世纪70年代初才醒悟了，开始回头看中国的文化，并在民间艺术中探索有什么可以去学、可以去用的东西。图28是我在70年代中期设计的月份牌。这个月历一个月一页长条的版面，分别配上寿字、富贵、祥云等吉祥图案，其中有一个图案叫作"盘长"（图29），由源源不绝的线条连在一起构成，寓意长长久久、生生不息，这就是"连绵"。

图30是一间中国餐厅的商标，我用了一个似祥云的意象。这个富丽轩餐厅的英文名字Jade Pavilion第一个字母"J"，从另一角度看又好像一个"P"，将它们互相连接地重复四次，就构成了美玉（Jade）的造型（图30），也是使用了连绵的构成手法。这两个案例都符合中国传统图案学的审美观，是将传统图形融入现代构成风格的创意构思。

周生生金行曾邀请我设计一件金器，他们希望创作一个独特的摆设。我塑造了两尾指头那么大的鱼，一条鱼的鱼头与另一条鱼的尾互相连结成环状，构成椭圆形，再配上一个底座。简洁的弧度好像一个浪头，跃动的鱼与无限的浪，构成了一件感觉很现代的金器设计（图31），呈展着连绵不绝、生生不息的吉祥意象。

《爱与和平》主题海报（图32）也是连绵不绝图像创意手法的例子。两

第十章 造型·文化·创意——中华文化的审美

图 28：月历设计 1977 年（上）
图 29：月历中的盘长图案（中左）
图 30：富丽轩餐厅商标 1987 年（中右）
图 31：《生》黄金摆件 1997 年（下）

个心形相连接,中间没有断开,连绵不绝,又好像一个无限符号。我看到"LOVE"(爱)里面的"V"字母,好像一个心形,"PEACE"(和平)中的字母"A"也像是倒着的心形,两个对倒的心连在一起,"爱"跟"和平"就连在一起了。面对这个普世题材,我受中华文化审美观的启发,运用现代设计视觉语言,创造出了连绵无限的意象。

10.1.7 杂锦

中国匠人喜欢把很多东西堆在一起,构成装饰图案。图33是1979年我第一次去广州美术学院交流的时候,带去展示的一幅海报。这个作品的展出轰动了当时的国内工艺美术界。"哗,传统的东西也可以做出这么现代的设计,真不简单!"他们都这样称赞。我在这幅海报中使用了一种符合中国审美观的创作手法——杂锦,就是把多种东西放在一起。海报中,印度跳舞女郎的头饰、中国戏曲的眼部妆容、泰国面具的鼻子,以及日本浮世绘版画的嘴部被拼接在一起,构成了一个新的脸谱。这幅作品不只是把东西放在一起,更重要的是做出了全新的意象,一个代表亚洲艺术的新脸谱。

我曾为很多届亚洲艺术节做了形象设计,每年都采用不同方法把这些代表亚洲各地区艺术的东西拼合在一起。第七届是用了立体的线结,通过吉祥结将很多艺术器具捆绑在一起(图34)。第十届则是用七巧板拼出了四个人型(图35)。我把七巧板重新设计,重绘各地民俗图案花纹,有中国的、印尼的、日本的、泰国的,还拼合了不同的演艺工具。海报的背景是祥云和海浪图纹。该作品是用杂锦手法表现亚洲各地艺术汇集的作品。

图36—39也是采用将很多东西拼在一起的杂锦手法设计,是推销小时钟的系列海报,以多种元素为主题。第一个主题元素是"日"(图36),我用电脑技术将摄影和水墨融合在一起,创作了一个太阳的意象。我先拍摄球体,再加入数码的红光,做成太阳。第二幅的主题元素是"月亮"(图37),我拍摄了一个好像月球表面的铁盒子,投射出如新月的边光,再用数码技术做出太

第十章 造型·文化·创意——中华文化的审美

图 32：《爱与和平》海报 2002 年

图 33：第三届亚洲艺术节海报 1978 年

图 34：第七届亚洲艺术节海报 1982 年

图 35：第十届亚洲艺术节海报 1985 年

图 36 :《日》元素时计系列海报 1994 年（上左） 图 37 :《月》元素时计系列海报 1994 年（上右）
图 38 :《风》元素时计系列海报 1994 年（下左） 图 39 :《水》元素时计系列海报 1994 年（下右）

阳、地球和月亮的反射效果，有水墨，有摄影，也有数码图像。第三幅的主题元素是"风"（图38），风吹起蒲公英，种子在漂移。用摄影加数码技术，叠上两片在天空中拍摄的云，再用电脑做出变形和叠合效果，拼在一起的。第四幅的主题元素是"水"（图39），我用上了自己收藏的一个云形的玻璃小摆设，内有可流动的水。首先拍摄水的形态，再将数码绘成的涟漪拼入其中。这一系列作品只用计算机不容易做出来，当中的水墨部分需要动手画，是混合媒材的创作。该系列作品参加了波兰第一届国际计算机艺术大赛，拿了全场冠军，这也是我赢取的首个世界冠军。其实，我是不懂计算机的，可以说是一个计算机盲，他们竟将计算机艺术奖颁给一个计算机盲，这就很有意思了。我用电脑，但我不动手操作，都是我助手帮我做的。但是，我得先理解计算机能做什么，然后用我的头脑来思考它能怎样表现我的创意。

所以，用电脑如用笔一样，要意在笔先，即先有意念，然后再用工具。中国的审美观很厉害，理论也很厉害。意在笔先，笔就是工具，不一定是毛笔，什么工具都可以视作"笔"，但是用工具前一定要先有创意。在外国，有青年人问我："你怎么用电脑表达中国文化？"我回答："第一句是'意在笔先'，第二句是'用笔，非为笔所用'。"就是说，你用笔时不能让毛笔牵着你走。若你不懂毛笔你能写什么？就会变成"为笔所用"，而不是用笔了。你启动计算机，却不懂它的好处和坏处，就会让计算机牵着你的鼻子走。现在很多年轻人就是这样，计算机给什么就用什么，而不是你用电脑。要记住"意在笔先""用笔，非为笔所用"，即使将来有更先进的新工具，这两句话都是不变的道理。所以说，中国文化中的很多观念都是超时代的，我们应该吸收、消化。

我为一家洋纸企业的30周年纪念设计了三个代表不同年代的视觉图形（图40），也是用很多意象拼合而成。我把种子、萌芽、土与石这些元素结集在"十"字里，将很多生长的绿叶、枝干结集于"卄"字中，最后将花与果实结集在"卅"字内。我把很多不同的东西放在一起，象征企业30年的耕耘和丰收。这组图像被应用在刊物上，也被印制成了三幅大小不同的系列海报。

图40：友邦洋纸30周年纪念系列海报 2007年

我在"肖形"一节曾提及，我有一名学生，就是在中学的时候看到我设计的鼠年邮票后就确定要当设计师的黄炳培，他又名又一山人，做了30年设计。黄炳培多才多艺，活出了丰盛的人生。他在2011年邀请了30位好朋友，包括他的老师、前辈和后辈，一同做一个30周年的展览，每个人都与又一山人互动创作并展出。恰巧他与我都喜欢捡拾弃物，我就用三颗拾来的石头与水墨线组成了一个"三"字，又要求他借给我他收藏的物件，拼合成了一个"拾"字，呼应了"三十"的主题（图41）。我同时还创作了"三生拾得"的标题，喻意他在多领域有丰富多彩的创作，如活出了锦绣三生。

10.1.8 律动

古今中外存在着很多相通的观念，中国的杂锦与西方的集拼就是同类的创作手法，而律动更是不同时空、不同艺术领域都适用的造型方式。律动是形象的节奏感和起伏动态。图42这个商标由两组字母"j"构成回旋的动态，是很优美的动态。它是高级时装店"Joyce Boutique"初创业时的商标，四个"j"连起来，似礼物的丝带花结。这是我在1971年设计的作品，当时我全盘接受包豪斯的审美观念，以很理性的规律性形象进行创作。

图43是中国金币总公司的商标。我表现了一个旋动着的金币，摇晃的动感。为什么这样设计呢？我觉得中国金币总公司最重要的产品是熊猫金币。然而，我总不能用熊猫的图像做商标，这样太写实了，没有想象的空间。经过思考，我决定采用一个动态，好像熊猫很笨拙地摇摆胖胖的身体。我告诉企业的老总，这是熊猫的动态。他说："哗，你这是中国画的创作态度。"意象在似与不似之间，不是写实，只是写意，表现了熊猫的动态。客户看懂了，接受了我的设计。

静心是一种女性用的口服液，作用是使服用者安心、睡得好，所以品牌形象要很柔和，令人宁静（图44）。我把品牌形象中原有的文字改得更秀雅、清新和柔顺，并将"静"字中一笔转动的线很优美地连接在底部的一条弧线上。

图41：《三生拾得》又一山人创作30年纪念海报 2011年（左）
图42：Joyce Boutique 时装店商标 1971年（右上）
图43：中国金币总公司商标 1999年（右中）
图44：静心口服液商标 2003年（右下）

产品包装上原本就有这条弧线，我顺势把它连在这个品牌名字上，形成了一个很安宁的、不躁动的动态。这个改良包装设计使用了很精确的定位与策略，但引来了别家公司的抄袭。我完成设计后就告诉这个企业要先注册商标与包装，要保护新品牌形象的版权。后来，这家企业告了两家侵权者，获得赔偿的钱已抵得上我的设计费了，所以，版权是需要保护的。我们的创作完成后，版权已转给客户，就要客户自己保护，赔偿也不会给设计者。

晋江集团的商标是一个草书的"龙"字（图45），因为企业的英文名称是Dragon。在中文里，晋江是一条河，而草书的笔画就像一条河。"晋"是太阳升起的意思，"龙"字头上的一点红代表红日。把草书的"龙"字塑造得好似流转的大江，并赋予它龙的飞舞动态，通过书法运笔的轻重徐疾，写出优美的律动和神韵。

另一个运用毛笔书写出韵律的案例，是我为香港口琴协会设计的会徽（图46）。口琴是一种普及的乐器，非常轻便小巧。我以水平、垂直细线绘出这乐器独一无二的吹气方孔，再以彩墨书写三笔自由流畅的笔画，透叠在方孔图形上，组成看似"HA"（口琴协会的简称）的图形，另一角度又可看成草书的"气"字。抽象而富律动感的弧线给人一种生动优美、乐韵柔扬的意象。

10.1.9 混沌

还有一个造型中的美学概念是混沌。混沌是指宇宙万物还凌乱不清、乱成一片的时候。我曾经设计过一系列手做明信片，是为台湾同业跟香港设计师之间的交流而创作的。我将一幅自己创作、曾经印制成纸卡的山水画手撕成明信片的大小，然后用铅笔将一些乱线绘成烟雾的状态，最后擦去部分如烟雾的笔触，在上面写下一句话："人类污染了的空气是擦不干净的。"完成之后我觉得，很好啊！可否着手创作一整个环保系列，每一张都有不同的创意呢？于是我尝试每一张都采用新的创意，完成了28张不同的环保作品。图47和图48这两张都是采用混沌的造型美学表现被污染的大自然。后来，我

图 45：晋江集团商标 1988 年

图 46：香港口琴协会会徽 2002 年

将这些明信片结集，出版了一本书，这本书就以铅笔乱线绘出的一片混沌的意象图案作为封底（图 48）。

10.1.10 残缺

若宁拙毋巧的审美观是追寻率真情趣的表现，那么，残缺又是另一种求真的态度。人是祈求圆满的，但世情从不事事圆满，十全十美。缺月残阳、老树昏鸦、枯藤落花……都是画家、诗人常描写的美景。在中国哲学中，儒家有"以和弥缺"，道家有"抱残守缺"，佛家有"大圆若缺"，都是对生命、宇宙思考后得出的真知灼见。这些都影响着我们以残缺为美的创意探索。

相对于追求无瑕之美，接受残缺的不完美是一种惜物的美德。它是从生活中体验、反思，并孕化出创意思维的动力。这种发自心灵的意象可以将枯槁烟灭、残败缺破化为凄美空灵，将人带入豁达自在的境界。

我在《爱护自然》明信片创作中亦运用了"缺"的意象。这个系列的创作应聚焦在我所绘制的云山与小松的水墨画上。一幅以手工挖出小松树，使完整的自然变成缺破（图 49）；另一幅则用火将松树烧去，留下焦黑一片与残缺的空洞（图 50），以呼唤对自然的关怀。

图 51 是我应邀创作的一幅《关心未来》公益主题海报。我以对珍惜林木的思考为出发点，试将一根炭枝断折，连同点点碎片，拍摄出树木焦断残缺的意象，再在主干旁以淡墨绘写出一片叶子，组合成字母"F"（FUTURE 的首字母，代表未来），点出关爱未来的主题（图 51）。然而，烧焦了的林木怎能再长树叶呢？我用残缺之美抒发对大自然的祝祷。

图 52 是为印度尼西亚海啸天灾而设计的海报。我没有在残败的灾区景况中找寻无常厄运的伤痕，只在残皱缺破的白纸上以淡墨画出海平线，象征平静无际的海洋突来天海崩裂的灾难。纸中间被撕破的缺口刻意造成鱼的幻象，鱼眼的位置放置着白色的"米"字形星光，这是我对印尼人民重建鱼米之乡家园的祝福。

图 47：《爱护自然》明信片 1994 年

图 48：《爱护自然》明信片集封底 1994 年

第十章 造型・文化・创意——中华文化的审美

图49、50:《爱护自然》明信片1994年

图 51：《关心未来》公益主题海报 1997 年（上）　　图 52：《印尼之光》海报 2005 年（下）

10.2 文化

第二个部分——文化。创作最重要的是以文化为本。每一个地方的设计师，他们的设计都带有自己的文化特色。不是因为我们是中国人，才说我们的设计要有中国文化，不是的。任何地方的设计师都会自然地把自己的文化放进作品里。近代中国的经历使国人对自己的文化失去了信心，变得崇洋，喜欢跟着西方走，向外国学习。所以，我提出要重视自己的文化，要做以中国文化为本的设计。这也是我经过反思后，一步一步走出来的创作道路。

20世纪70年代，我从民间艺术中学习民俗文化，后来觉得，为什么一定要把民间的图形、图腾、吉祥图案等穿戴在身上，说我是中国人呐？为什么中国人不能有现代的面貌？穿的是时装，而有中国的心！于是，我开始尝试把文化融入进创作里面。

10.2.1 精妙

中国文化的表现手法有很多，先来看其中一种。中国人很喜欢精雕细刻，追求"精妙"。图53是我为中国银行香港中银大厦贵宾楼设计的礼品包装。我借鉴了三角形的中银大楼骨骼，并搭配了故宫里的一些雕塑工艺，选用了几款瑞兽的纹理，如龟和狮子，将尊贵的古典文化与现代构成手法融合在一起。作品中还有一些吉祥图案和古钱图案，当然也有中国银行的行标，它被做成铜钱的形态。包装的整体纹理体现出一种精雕细刻的精妙文化。这个设计项目包括手提袋、包装纸、餐桌用品等，纹样造型很经典，用色也很典雅。

香港回归之前，中国银行发行了港元钞票，我不是设计师，只是当顾问，设计师是中国铸币公司的钞票设计专家。当时，我建设将港元钞票做出香港的风格，与内地的中国风区别开，让两个地方的钞票有不同的特点。港钞的设计制造出了一种偏重心的空间对比效果，右边是空白的空间，左边是图案，行标放置在右边空白区域的上方。这个行标与钞票精密的图纹后来就用作推广的视

图 53：中国银行香港中银大厦贵宾楼礼品包装 1984 年（上左）
图 54：中银大厦贵宾楼礼物纸局部（上右）
图 55：中国银行发行港钞推广活动手挽纸袋 1994 年（下左）
图 56：中国银行首发港钞纪念装 1994 年（下右）

图 57：中国银行首发澳门钞纪念装 1995 年

觉形象，也用在包装上。包装的设计也很精妙，很多图案是取自钞票上的花纹（图 55）。在纪念装的木盒子上（图 56），行标变成了一个扣，把它推进里面盒子就锁上了，按一下就可再向外拉出来。木盒里面藏着五本钞票收藏册和一本证书。除此以外，钞票的图案还可变成包装的花纹，都是很精美、精妙的设计。

澳门回归时，我也为中国银行澳门分行做了一款包装（图 57）。莲花是澳门的市花，向着中国银行行标，钞票的图案变成莲叶，并被组合成各种不同的形态。这套钞票收藏册的成本比较低，全部用纸材制造，封面上的莲叶图形可以一片一片地打开，非常精妙华贵。

近年，我常戴着为纪念我 70 岁而设计的陀飞轮手表（图 58），它是我第一次为手表品牌做设计的成果。陀飞轮香港品牌万希泉希望与我合作，我提议设计一个生辰纪念的手表，我 70 岁了，所以限量发售 70 只，很珍贵。我想出了一个挑战工艺的创意：以"寿"字作为主角，很多寿字象征长寿。这款表的表面共有 70 个寿字，每一个都是手工雕刻的。每一只手表的雕工都要损坏好几把刀，很困难。表面的 70 个寿字代表 70 岁，表底还有 30 个，加起来是 100 个，寓意百寿延年。这里卖的不是名贵的宝石、贵金属，这里卖的是精雕妙刻的手艺，当然还有表的意义。这款表的包装也是很精妙的（图 59），有水

图 58:"百寿延年"万希泉陀飞轮手表 2012 年(上)
图 59:"百寿延年"手表包装 2012 年(下)

晶的龙纹盖，当时是龙年，所以用的是龙纹；包装盒里有个小抽柜，打开里面有个放大镜，可以让你清楚地看到那些寿字在哪里；木包装外面有个金寿桃，盒面有些暗图纹……如果你不戴这手表，只将它陈列起来，它也如艺术品般，很有收藏价值。

10.2.2 拙稚

中国人喜欢精妙，但是对文化人来说，拙稚比精妙更好。我们常说宁拙无巧，巧就是精妙，拙则是一种纯真朴实的感情表现。剪纸是一种中国民间工艺，各地有不同的表现风格，有精雕细刻的，也有自然纯朴的。图60和图61就不是很精细的剪纸工艺，而是民间拿来烧的祭祀衣纸，有一种拙稚的味道。我以图中拿着古钱的两个剪纸小孩童作为主图形，只用水墨给他们画了两个嘴，一个快乐的男孩（图60）和一个快乐的女孩（图61）就出现了。这是一系列以节日为主题的海报，是我被邀请参加日本一个国际城市设计活动时创作的作品。

AGI（国际，平面设计协会）是国际上最顶尖的平面设计师的联盟，每年都在不同城市举行年会。在柏林开周年大会的时候，要求会员以"AGI眼中的柏林"为主题创作海报。我是个中国设计师，当然要用中国文化表现主题。我以剪纸的艺术表现手法创作了一幅海报（图62）。熊是柏林的吉祥兽，也是柏林市标，所以我将熊作为设计创意的出发点，用剪纸的风格绘出柏林熊表演中国杂技"狮子滚球"的形态，充满拙稚的童趣。

我还设计过一件以"爱护动物"为主题的T恤，是慈善工作，不收设计费，卖T恤的钱会捐给保护动物的公益机构。要义卖，我就要让T恤能热卖。我的创作一定要很受欢迎，吸引很多人买，这样才能捐更多钱给他们去做宣传爱护动物的工作。那么，怎样表现爱护动物呢？我想到有一种动物好像最爱它的下一代，就是袋鼠。我设想在T恤前面做一个如袋鼠妈妈那样的口袋，然后把一个小动物放在袋子里面。有了这个创意后，我就去问厂家能不能在T恤的前面做一个大口袋，厂家说可以（图63）。我又想，那怎么设计小动物呢？就

图 60：《快乐的男孩》节日主题海报 2001 年（上左）
图 61：《快乐的女孩》节日主题海报 2001 年（上右）
图 62：以"AGI眼中的柏林"为主题的AGI年会海报 2005 年（下）

让爱小动物的人来画吧！我想起一位曾经跟随我工作多年的年轻设计师，她很喜欢猫，养猫之外也收集很多和猫有关的东西，她画的插图亦很可爱。我想，一个爱猫之人画的猫一定很讨人喜欢，于是邀请她画了这插图，充满拙稚的意趣（图64）。她在猫的脸上留了一笔给我完成，我用水墨为它添上了一张笑口。这件T恤成品真的有一个可放动物的口袋，很特别（图65）。这个项目邀请了10位设计师，创作了10件不同的T恤，我的这件是销售情况最好的一件呢！当我想多买一些送朋友时，已经买不到了，上市两周后就已经没存货了。我完美地完成了这项慈善工作。

图63：爱护动物主题T恤设计草图（左）
图64：陈宾娜绘制的小猫插图（右上）
图65：爱护动物主题T恤2009年（右下）

图 66：靳陈秀菲私用名片、信封、信笺 1999 年

图 66 是曾得金奖的作品，是我太太私用的文具，它的设计其实我没有动手做什么，是靠创意取得了成功。作品中的图画是小孩画的，文字是我的设计助理排的。我太太秀菲是我的学生，她后来没有做设计了，但很喜欢教小朋友创作。她教学生画画，自己做模特儿。我用在作品中用的图画就是学生创作的"我的老师——菲姐姐"。三幅作品都是小朋友为我太太画的画像，我用它们设计了儿童画老师靳陈秀菲的名片，以纪念她教导学生的成绩。这个创意非常好，不用自己动手就可以让儿童创作的那份率真拙稚去感动别人。我拿的金奖，其实也是小朋友和我太太的荣誉，因为她是好老师，学生才能将她画得这样漂亮。

我真的很喜欢儿童艺术，很希望自己能常常保持着一颗童心。同时，我也很喜欢和小朋友互动创作，让我们再看一个案例。

我设计了一套儿童邮票（图 67），通过一些将动物、植物、昆虫的形象人

图 67：《画出童心》儿童邮票、首日封邮品 2001 年

格化的插图，表达万物共融的意念。这套设计的创意亮点是：我把每个插图的主体留白，让小朋友可以填色。这套作品的标题叫《画出童心》，就是因为可以让儿童一起来创作，在邮票上绘画。通常，钞票与邮票都不准涂污，涂污了就不能用。这应该是全世界第一套你涂鸦、填色之后还可以寄信的邮票，所以这是一个原创的设计。邮票设计中用的插画是我的助手画的，也是模仿儿童的笔法创作，追求的就是一个拙稚的审美形态。

10.2.3 阴阳

我们中国人都很喜欢道家思想，道家思想里面有个"阴阳"的理念。其实，在西方的审美文化里也有"对比"的概念，所有的艺术审美都重视对比，有对比才有力量，才有冲击力。然而，西方的冲击力与我们中华文化中的阴阳不完全相同。阴阳是互补的，有阴有阳，阳中有阴，阴中有阳，这是一种融合的、

共存的形态。所以,我觉得传统图案中最漂亮的应该是太极图。它以一条弧线将圆分成两半,一半黑一半白,黑中有白圆点,白中有黑圆点,非常完美。

我尝试将水墨与西方绘画媒介结合,创作出新的太极图(图68),以干笔的红色和有浓淡变化的黑白水墨表现东西方文化融合的概念。这幅海报是为香港的中国艺术家在德国举行的展览而设计的,所以文字内容是德文。我想表达的是,香港艺术家的作品都具有一种中国文化与西方文化融合的风格,是很有代表性的阴阳审美。很多人问:为什么靳埭强的设计这么现代,符合西方的现代的审美,但内里也包含了中国文化?可能是因为我生活在香港,处于华洋融合的环境,就自然地做出了这样的作品。

图69是一个中医机构的商标,也是由太极图启发而设计。一阴一阳两片叶形,一片是正常的形象,另外一片被处理成空白的虚位,是运用了阴阳、虚实的构成。两片叶子上有渐变的圆点,一组白色一组黑色,但不是纯黑色,是与草药接近的棕色。

我喜欢跟外国的朋友交流、互动。邻近柏林的德绍,有一家包豪斯学院。我访问这所学校时碰到了一位叫格吕特纳(Erhard Gruettner)的老教授,他原是东德的海报设计师。我们互相欣赏对方的作品,一见如故,就想:为什么我们两人不一起在不同的地方办巡展呢?于是我们就去办巡回二人展,在北京、武汉、汕头、香港展出,最后也去了德绍。我们还设计了两三个互动作品,以海报对话,就是他先设计一张海报,我再设计另一张去回应。图70是他设计的海报,黑底、黑地球和一弧白光。我不懂德文,他说这件作品标题的意思是:东方有曙光。他看到东亚的兴起,看到中国的强大,就如看到东方的光。那么,我怎么回应呢?我不喜欢黑黑的作品,喜欢白白的,于是就把地球保留着,然后将背景变成白底。另外,怎么回应他看见的东方曙光?我使原本发亮的位置呈现出地球上的烽火,中文标题是《地球有烽烟》(图71)。地球上还没有停止过战火,从没有完全的和平!就是这样,一黑一白,一东一西,互动互补。这烽火的图像是用电脑做的,原本有光的位置变成了火焰。这对话展现出了阴

第十章　造型・文化・创意——中华文化的审美

图 68：香港现代中国艺术家联展海报 1988 年（上）
图 69：安和堂商标 2000 年（下）

图 70：对话海报《东方有曙光》格吕特纳设计 2007 年（上左）
图 71：对话海报《地球有烽烟》靳埭强设计 2007 年（上右）
图 72：《易马》雕塑 2014 年（下）

阳对比的相生相通。

香港的靳刘高设计有一个个案"十二肖"计划，每年找一个国际知名的艺术家来创作生肖艺术品。这个项目有位合作的投资者，要求我也做一个。他们让我选一个生肖去创作，我是属马的，就选了马。我自从做生肖邮票，就开始收藏与生肖有关的东西，所以也有很多与马有关的工艺品，多种不同题材的。我在收藏的过程中了解了不同形态的马，所以就想尝试把我对马的许多不同认识拼在一起去做这个雕塑。最后创作出的这匹马是阴阳相合而成，一边是具有现代感的银色，另外一边是古铜色，比较传统的风格。因为是一阴一阳的造型，所以命名为《易马》（图72）。

阴阳学说与《易经》有关。《易经》说，是神马将河图带来人间的，另有神龟带来洛书，于是我在马背上刻入了一个河图。这是很珍贵的作品，得到不少年轻人的喜爱，我在广州展览时就有三四位青年人订购了。

10.2.4 自然

在中国文化里，阴阳是道家思想，自然也是道家所崇尚的，即推崇"道法自然"。前面谈及的我的几何山水作品《壑》，就是我70年代中期开始向古人学习后，临摹古画重构创作的。1978年，我第一次上庐山，看到五老峰上的景色才知道：啊！原来中国山水画里的云烟，在大自然里面真的存在，它不是幻想的仙界，而是画家从大自然中体会出来的。就这样，我在自然中领悟出了云烟的来由，学会以自然为师。1981年，我上了黄山，看到云海。在名为《黄山小景》的作品里，我题写有：立雪台上得此小景（图73）。我在黄山玉屏楼旁边一个叫立雪台的位置看到这座小山峰，写生之后，回画室用道法自然的途径去创作。这是我向大自然学习的代表作，没有运用什么设计手法，只是带入了些现代人的感情，跟传统山水画不同。我从古人的山水技法里学习、汲养，在大自然中理解、融合，最终创作了这个作品。这幅水墨画使我获颁香港市政局艺术奖，它也成了香港艺术馆的藏品。

图 73：《黄山小景》水墨设色纸本 1981 年（上）
图 74：《绿》环保主题海报 2000 年（下）

第十章　造型·文化·创意——中华文化的审美

　　我的风格受古人影响却异于古人，但更重要的是，大自然让我看到了真的山水云烟。能够画出这么生动的云烟，得益于我从自然中悟出的画法。

　　道法自然可以启发创意。我在庐山上看到一棵很漂亮的树，飘下了一片叶。我就拾起它，收起来，压在书中，它后来变得黑黑的。我创作环保主题的海报时想到，大自然的血可能是绿色的，叶子没有生命的时候绿色就褪掉了。于是我在枯叶上扎了一个刀伤的痕迹，伤痕是计算机做出的效果。伤口在流绿色的血，是彩墨绘成的，流干了，绿叶就变成黑黑的。大自然给了我这个创意，让我设计出了这幅以保护大自然为主题的海报。

　　外国名牌纸坊近利纸行邀请多位大师在它们的产品中留下印记，这个项目在欧洲推展得很成功，在香港他们邀请了我。大标题中的 KAN TAI-KEUNG 是我的英文名字，DR 是博士衔，SBS 是我的勋衔，字体应用和编排格式都是已确定的。怎么留下我的印记？我把两片捡回来的树叶"飘"进纸面里，并将水墨洒滴在纸上，好像下雨一样。然后让风吹去树叶，留下痕迹就。我用崇尚自然的态度做出了这个自然的印记（图75）。

　　我有一块很喜欢的石头，是去武夷山旅游的时候拾的。那天看完日出，我

图75：近利纸行"留下大师的印记"
主题推广海报 2012年

在溪边散步，看见石滩旁的水中有一块石头很漂亮，就把它捡起来，洗干净。它晾干后还是黑黑的，那么漂亮，好像有生命的一样。我珍而重之地将它带回家，放在工作室的案头上。在我为一个卖家具的商场设计宣传海报时，为了不厚此薄彼，引起争议，我决定不将任何品牌的产品放在其中。那应该选用什么呢？我用宣纸做了个枕头，然后让这块似有生命的石头，很安静、安宁地睡在这个枕头上。做枕头的宣纸是皱皱的，上面画有一条水墨线（图76）。同系列的另一张海报上，我用了另一块石头，也是我收藏的，它好像是庭院里的石头。我仍是用宣纸，在上面画了一组平行的水墨线，形成如一张门帘的形态，营造出一种宁静致远的气氛（图77）。这个家品空间推广的系列海报，创意源于中国人的生活态度。

图76：《息》大名堂家具城系列海报2013年　　图77：《静》大名堂家具城系列海报2013

图 78 这幅海报的设计也用到了石头。我对这块石头是很有感情的，因为它是我祖母的生活工具。小时候，我在故乡与她一起生活，这石头是她用来打纸元宝用的，经历了千锤百炼，上面留下了很多生活印记。她去世后，石头留在了故居中，我回故乡时看到，就拿走，放在家中做纪念。深圳是改革开放后发展起来的新城，从一个农村演变成了一个大城市，沧海桑田，水土都发生了很大变化。水跟土，这石头便是"土"，它与水墨写成的"水"，共同构成了一个字母"S"（深圳英文名称的首字母）的形态。这幅海报是我到深圳大学演讲时设计的。当时，我问自己：我的演讲作用有多大？它就好像一个石头，投放在水中，激起一点涟漪，复又平静如常。可能没有什么作用，也可能很有作用。又或者，如石头也曾溅起一点水花，我的片言只语或许会在年轻人的心中留下难忘的印记。

10.2.5 无为

除了顺其自然，道家思想中更重要的是无为。老子骑牛，什么都不做，不用缰绳，让牛自由行走。图 79 海报中的纸，是我弟弟废弃的宣纸。我弟弟杰强是物理学博士，也画水墨画，创作超写实主义的山水。那年，香港艺倡画廊要主办我和我弟弟的展，我的个展完了，接着办他的。为此，我设计了这幅可以两个人轮流用的海报。他用的时候，他的作品在上角；我用的时候，我的作品在上角。那中间用什么图像呢？放他的作品不行，放我的作品也不恰当，我就想起了弟弟的那张废纸。那张废纸是从哪里来的呢？因为杰强在美国生活，要在香港办展览，画就要邮寄回香港，包装时会用很多废纸保护画作。我拆包装的时候，看到这张带有皱褶的废宣纸很漂亮，舍不得扔掉，就留了下来。后来，我觉得用在海报里最好不过了。我们创作时都会产生失败的作品，变成废纸，无法展览。但是，我们在创作的过程中都是很享受的，废纸也是非常美丽的，它们都是很有感情的。因此，我写下了："创作使我快乐，无论作品终会展出，或被弃置如废纸"，这一句标语，说明这张废纸是我们创作过程的一个

图 78：靳埭强深圳大学设计讲座海报 1997 年

第十章 造型・文化・创意——中华文化的审美

图79：靳氏兄弟双个展海报 1990年

体现，它虽然不是我们的作品，但从什么角度看都那么漂亮。这就是无为，我没有刻意为海报的意象去做什么。

后来，我又设计了一个以"纸"为主题的海报（图80），基本上只是纸就已经很漂亮。起初，我试在宣纸上写了一些水墨的东西，但不是很满意，就想把它扔掉，可皱卷起来后，又觉得很好看，于是用它设计成了这幅海报，并配上标题：纸本善。纸本身就是好的设计，不需要刻意地再做什么，无为是伟大的创意。

图80：《纸本善》主题海报 2002 年

10.2.6 余白

我很喜欢用余白。图 81 是我在 1994 年创作的水墨画《心韵之七》。开始向大自然学习后，我试着用自己的方法去创作山水画，走"师我，求我"的路，即我感受了自然景物后，用我法表现自然。这幅画的上半部分似流水，前面像石头，也像山水云烟，有点抽象。无论创作海报还是水墨画，我都喜欢用余白。从 2002 年开始，我尝试用书法绘写山水，将书法与山水融合。图 82 是我在 2006 年创作的《观自在》，就是一幅有很多余白的水墨画。草书写成的文字，就好像云烟缥缈的山水，里面有高山，有流水，还有观瀑者和青松，其实都是自我的化身。

图 83 是我另一件运用了余白的设计作品。这是花吗？是毛笔吗？花非花，毛笔可以成为花的意象。这只蜻蜓只是淡雅的墨象，好像它存在于净白的、无污染的环境中。这件作品其实是一个环保主题画展的场刊封面，画家们通过该展览义卖作品，所得钱款捐赠，以推展环保工作。该场刊封面通过余白的手法，营造出了一种很自然、洁净的空间的感觉。

10.2.7 气韵

中国的书画艺术很讲究气韵，"气韵生动"是最重要的"六法"之一。图 84 海报中都是书法家写出来的很生动的笔画，"山"字配合文房工具的图像，空白的空间似流动的"气"，"水"字本身就好像流水一样，形态非常漂亮，"风"字好像风在吹，"云"字缥缈如云烟。草书运用在《文字的感情》汉字主题系列海报中，配上笔与笔山、纸与纸镇、砚与水注、墨与墨床，使作品画面气韵生动。我觉得文字可以显现做字人的感情，写字人的感情，设计师的感情。另外，制造工具的人也都匠心独运，他们丰富的感情也在那些文房的姿彩神韵中自然地流露出来，工艺其实也是艺术。

系列海报"妙法自然"（图 85）是我与台湾书法家董阳孜通过互动，共同

图 81：《心韵之七》水墨设色纸本 1994 年（上）
图 82：《观自在》水墨纸本 2006 年（中）
图 83：《美的回响》环保慈善画展场刊封面 1989 年（下）

第十章 造型·文化·创意——中华文化的审美

图84：《文字的感情》汉字主题系列海报 1995年

图 85："妙法自然"书法与设计主题系列海报 2011 年（一）

第十章　造型·文化·创意——中华文化的审美

图85："妙法自然"书法与设计主题系列海报2011年（二）

图 85:"妙法自然"书法与设计主题系列海报 2011 年(三)

创作的作品。我选用了一些她的书法作品，并将它们绘成了文字山水画。《气韵》《圆融》《至情》《率真》《游心》《虚怀》，一套六幅作品。董阳孜的草书呈现出了非常生动的气韵，我创作山水画时，当然亦要尽力追求这种中华审美的最高境界。

10.3 创意

我要讲的第三部分是创意。创意怎么寻求呢？创意可以从生活里面寻找，物情、事情、人情都可以衍生创意。有什么具体方法呢？第一个方法是承传，承传前人的成果，消化、衍生出自己的新创意。

10.3.1 承传

我的老师吕寿琨 1970 年创作的水墨画《不染》（图 86），算是他晚年的作品。他用朱红点出莲花的意象，象征出淤泥而不染。吕寿琨是运用抽象表现方式创作的第一个中国水墨画家。中国近代先有徐悲鸿留学法国，学的是写实主义，用西方的写实技法创作水墨画。然后，林风眠是从印象派中衍化出他的水墨风格。而吕寿琨则是从抽象派衍生出了他的水墨禅画。他晚年的很多作品中有写莲的意象，红点是莲，乱墨是污泥，一个混沌的意象，蕴含着禅意，寓意出淤泥而不染。他去世后第十年，我们办了一个展览纪念他，我负责设计展览的海报。我利用他作品中的素材（图 87）来寻找创意，污泥、红点、莲，尝试以不同的构图，创作不同的手稿（图 88），并最终完成了《水墨的年代》这张海报（图 89）。海报中的红朱点是我自己亲手绘成的，因为他作品中的红点很小，放大不可能那么清楚。我学习他的笔法，点出了莲花蕾的意象，是在用心地模仿他，承传他。我用了一张方形宣纸，中间一点红莲，圆砚中叠着乱墨，这是纸、笔、墨、砚，构成了文房四宝的意象。同时，这张海报还承传了他作

图 86：《不染》水墨设色纸本 吕寿琨作品 1970 年（上左）
图 87：《庄子自在》与吕寿琨画作的局部（上右）
图 88：《水墨的年代》设计草稿（下）

第十章 造型·文化·创意——中华文化的审美

图89:《水墨的年代》吕寿琨纪念展海报 1985 年

品中的天圆地方、污泥、不染等意象元素，以此纪念他，向他致敬。这海报也是我第一张被欧洲美术馆收藏的海报。

我有很多偶像和前辈，我常向他们学习，其中一位是龟仓雄策。他说自己是世界的设计师，同时，他很喜欢自己的文化。他在日本传统演艺海报（图90）这件作品中，将很多樱花和传统图形融入了现代的创意里。这件作品给我影响很大，因为我从中看到了世界级大师如何运用东方文化，他用得这么精彩。后来，他成了我的伯乐和好朋友。1997年，他去世了。我应邀参加在东京举行的他的悼念海报展。我从他的日本传统演艺海报中得到灵感，创作出了向他致敬、向他学习的悼念海报作品。我不喜欢原作中的黑底，也不喜欢金色的条带，于是把粗条改为了黑色，并将底色改为白色，增添了余白。我还用很多他设计的商标取代了原作中的樱花图案，并添加了他的海报里常用的和平鸽元素。最重要的是，我用我的红点，而不是我老师的，是变化后形成的我自己的红点，象征我将自己的心灵放在大师的创意里，他永远活在我的心里面，表达悼念之情。在创作这幅海报时，我参照了原作的排字方法，同时融入我的风格，即用水墨书写文字（图91）。2014年，为纪念龟仓一百周年诞辰，在银座举办了一个展览，展出了我的这件作品，这是我的荣幸。将大师与我的作品作对照来看，就会明白我是怎样向他学习。更重要的是，我将前人的手法变为自己的语言，而不是只把他的东西搬过来，不是直接拿来用。

在西方，保罗·兰德（Paul Rand）也是我最崇拜的一位大师。我有幸见过他两面，他给我写过三封信，对我影响深远。他很肯定地告诉我，他很喜欢我的水墨画，但他觉得我的设计应该更多关心自己的文化。他认为中国的文化很伟大，所以我觉得自己走对了路。1996年，他去世了，我亦受邀请设计悼念海报。怎样设计呢？他有一件为达达主义艺术设计的作品（图92）。保罗·兰德把DADA四个英文字母纵横交错排列，呈现出一种很反叛的感觉。我觉得这个设计简练、独特，也很有现代精神和前卫性格。看着这件作品我想到，很巧合，他的名字PAUL和他的姓氏RAND刚好也是四个字母，并且里面也

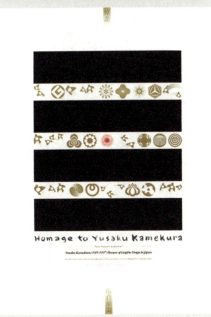

图 90：日本传统演艺海报 龟仓雄策作品 1981 年（上）　　图 91：悼念龟仓雄策海报 1997 年（下）

图 92：《DADA》刊物封面 保罗·兰德作品 1951 年（上）　　图 93：悼念保罗·兰德海报 1997 年（下）

有 D、A 两个字母。于是，我用水墨写出他的名字，沿用他的 DA 黑体并加入 R 和 N，排出他的姓氏。我把我的文化与风格放在大师的原创设计里面，将它们融合在一起，向他致敬（图 93）。我设计的纪念海报改用了白底，水墨跟黑体字代表大师与我的风格交融。承传之余，我用我法。

图 94：《太阳》与《流行通信》标准字体 田中一光作品

我的另一位偶像是田中一光，他的代表作之一是一款宋体字的设计。我觉得他借鉴了中国的宋体，日本称为明朝体，可能因为是明代传到日本的。我觉得田中一光设计的字体漂亮，是因为它的笔画对比很大，但是很清楚、很优美。田中一光创作的明朝体经常用在不同机构的商标之中，例如《太阳》杂志和另一份刊物《流行通信》的字标（图 94）。2001 年，田中一光先生去世了，他既是我的伯乐，也是我的好友，我为他设计了悼念海报（图 95）。我在画面上放了一个"一"字，就用他设计的明朝体。我把这个"一"字倒过来，放在中间。颠倒的"一"字象征死亡，倒过来的明朝体像合上的眼睛。然后，我把水墨线写在"一"字下面，连接着一滴眼泪。这个效果是我的计算机专家助理用计算机做的，做得很好。这幅海报呈现出了一个非常明显的悼念田中一光的意象，我借用他的字体，融合我的水墨，并运用了数码科技手段，承传了他的设计成果。

10.3.2 立新

承传之后要立新，要创新。破，然后立。我曾为了设计"平面设计在中国"论坛的海报，打破一个砚台。20 世纪 80 年代，我在北京买了一个 100 元的砚台，按照当时的物价，100 元也是不便宜了，但我买的时候觉得很便宜。在我为"平面设计在中国"论坛创作海报时，为了一个立新的创意，我就把砚台打破了。它破成了两段，我在中间加入了一条垂直线，构成了一个"中"字，以

图 95：《悼念田中一光》海报 2001 年（上）　　图 96："平面设计在中国"讲座海报 1992 年（下）

此表现中国设计要打破传统，把新的意象呈示出来（图96）。这幅海报的主题是对中国平面设计的展望，我觉得我们一定要破旧立新。后来有位专家告诉我，这个砚台是明代的。我对收藏的东西没有做过考古研究，我不管它是什么年代的，只凭个人审美，有感觉就收藏。

受邀到中央工艺美术学院（现在的清华大学美术学院）给学生上课的时候，我曾亲自设计了一幅宣传海报（图97）。设计这海报时，我问自己，应该教学生什么呢？当时还是20世纪90年代初，我觉得中国太多条条框框，希望学生能打破它，就送了他们四个字：勇破成规，作为标题。我用一片金色圆形代表"方圆规矩"，撕破成两半，重组成BEIJING的首字母"B"；折断一把尺，象征打破旧标准，同时形似BEIJING中的字母"J"，两个图形叠加在一起代表北京。这个意象代表着我希望学生勇破成规的意愿，同时，它也是对破而后立新的创意实践的一次示范。

我收藏了很多尺，应该有四百多把。收藏并不是玩物，重要的是从欣赏进而思考，汲养文化，领悟道理，诱发创意。我的另一个运用断尺设计的作品是《Communication Arts》（《CA》）杂志的封面（图98）。我年轻的时候学习设计，就喜欢看外国的设计刊物。我转行为设计师三年左右时，就立下宏愿，希望全世界最权威的四大平面设计杂志都有评价我的作品的专题，即日本的《IDEA》、德国的《NOVNM》、瑞士的《GRAPHIS》和美国的《CA》。这个愿望在1999年就实现了，最后一本就是《CA》，它是设计师最难获得个人专题评价的杂志。那期杂志还用了我设计的封面，水墨写成的字母"C"代表我的设计内含中国文化，我用打断了的尺和铅笔构成字母"A"，象征我的设计不受规矩和工具的限制。这个意象表现了我的设计精神内涵，很多外国的大师对我说，这是《CA》杂志最漂亮的封面。《CA》很少邀请设计师做封面的，选用了我的设计是我的一大荣幸。

尺是很简单的工具，但为我提供了很多素材，可以做很多不同的设计，充满生活的感觉。你看图99海报中的五把尺，它们为什么是这样呢？这是

图 97：《勇破成规》中央工艺美术学院教学活动海报 1992 年（上）　　图 98：《CA》杂志封面 1999 年（下）

五把不同国家，不同时代，不同长短的尺。这幅海报是为亚洲太平洋国际海报比赛设计的，该赛事邀请了四位东方评委和一位西方评委。我想，背景不同的评委应该都有自己的标准。我用不同标准的尺组成一个尖角，用水墨画出水平线，代表太平洋，尖角与水平线共同构成字母"A"，亚洲（Asia）的"A"。创作这幅海报时，我产生的对不同标准和普通的标准思考，其实都是从尺那里获得的。

渐渐地，朋友知道了我收藏尺，所以都希望把漂亮的、不同的尺送给我。我曾去巴厘岛交流，那是一座很漂亮的岛。有一天，当地的两位年轻设计师带我去观光。晚上回家后，其中一个年轻设计师就问妈妈，家里有没有很旧的尺？妈妈说："没有，我们不用尺。"年轻人很奇怪，问："没有尺怎么度量呢？"妈妈做着手势说："就这样度量了。"他们把这个故事告诉了我，我真的很感动。因为这个故事让我明白，尺的标准是人做出来的，不是一定要有一个真的工具来度量，人的身体就可以做到。

图 99：亚洲太平洋国际海报展海报 1997 年

图 100：靳埭强首尔个展海报 2007 年

那位巴厘岛的年轻人除了告诉我这件事之外，还告诉了我另一个感人的故事：岛上盖起的第一栋高楼，即凯悦酒店，其实不算是摩天大厦，只是十来层的高楼，但仍然让他们很不舒服、不高兴。于是，他们决定要立法，为盖楼的高度定一个标准。你能想到他们用了什么样的标准吗？他们竟然用椰子树的高度做标准，规定将来盖的楼房都不能高于椰子树！多么人本，多么环保，多么有人文气息，多么关怀大自然！这是一件我很难忘、很受感动的事情。

这些故事启发我有了另一个创意，即韩国首尔个展海报中使用的这个以自己身体为尺度的意象。我打开手就可以度量，这就是我的尺度，这就是我的标准。我邀请观众用自己的标准来评价我的水平，两手之间的尺度就是这个意思。

10.3.3 寓意

创意里有寓意，寓意是一种创作手法。比如说，我为联合企业（简称 AIC）设计的商标。他们是做投资的，不是卖产品，也不是卖服务，是靠投资赚钱，所以我试用中国算盘去象征投资要"精打细算"。这个商标极具原创性，从来没有英文字母是以中国的算盘珠子为基本形拼成的。a、i、c 三个字母好像算盘中显示的数目，寓意精打细算，很适合作为一家以盈利为目标的投资公司的商标（图 101）。

图 101：联合企业商标 1974 年

图 102：繁荣出版社商标 1989 年

图 103：宏利保险贺年红包 2016 年

有一家出版社名叫"繁荣",这两个汉字很复杂,很难做商标,用英语简称又没有什么意义。中国人常以牡丹寓意富贵、繁荣,于是我将它与"开卷有益""书中自有黄金屋"的寓意结合在一起,设计了书中生长出牡丹花的图形,寓意开卷读书就会有富贵繁荣。从来没有一个传统图形是书中长牡丹的,因此这个出版社的商标也是很原创的设计(图 102)。

中国人很喜欢用谐音寓意吉祥,传统图案中就有不少这样的例子。那么,怎样创造出新意?这是我们要努力探索的课题。我为宏利保险题字和设计的利是封(图 103),就是一个广受欣赏的案例。"鱼"谐音"如"意、有"余","蝠"谐音"福"。我将锦鲤和蝙蝠设计成简练而生动的平面图形,并融入现代审美流行的迷彩表现方式,构成了喜气呈祥的纹样。另外,烫印上的金色书法和现代美术字组合,构成了"如意"与"多福"两句吉祥语,这样就完成了一对节庆主题鲜明的贺年用品设计。

图 104：郑明明化妆品商标 1998 年

图 105：点睛品金饰店商标 1996 年

10.3.4 诗情

以创意表达感情，其中就包括诗情，诗文亦可启导创意。先来看一个商标，是我设计的郑明明化妆品的品牌商标（图 104）。中国人创造了很多诗情画意的文句和绝妙的诗词。古人赞女子漂亮能有多夸张呢？太漂亮了！月亮不敢露面，所以能"闭月"；花不开，因为比不上美女漂亮，就能"羞花"。我用字母"C"做成新月，将"MM"做成花蕾，以"闭月羞花"的意象创作出了郑明明的美容品牌商标。它是一个很现代的图形，但是里面有中国文化，是中国的诗文启导我创作出了这个既现代，又典雅的化妆品商标。

画龙点睛、蜻蜓点水都是中国的成语，也是颇具诗情画意的文字。它们启导我设计了点睛品金饰店的品牌形象。品牌商标设计以抽象几何图形象征体态轻盈的仙子，点在似眼睛、如涟漪的回旋线中，表现出了面向青年人市场的时尚金饰店的品牌神采（图 105）。

一位中东的诗人，要求我设计他的诗集封面，还要我选择他创作的一首诗放在设计里。我选了一首，原文是英文的诗，自己把它翻译成中文，并尽力译出原有的诗意。这首诗简练而有诗意，因此我希望我的设计也可以有诗情画意。我将水墨绘成的小仙子和彩红点的蝴蝶放置在象征天圆地方的虚空中，构成了这本诗集的封面和宣传海报（图 106）。

第十章 造型·文化·创意——中华文化的审美

图 106：中东诗人诗集封面／海报 2010 年

10.3.5 哲思

我在长期的探索过程中，并没有满足于只用图腾和中国元素创作。其实，我反对推动单纯运用中国元素设计。我认为，只是带有中国元素的设计很表面，中国设计应内含中国人的生活态度，应把中国的哲学思想放在里面。中国的哲学思想影响了我的设计，自 20 世纪 80 年代开始，我一步一步从对中国元素的应用走进对中国哲思的探索，并将它融入设计中。

图 107 海报的主题是香港回归。香港回归是一件中国人都很高兴的事，要敲锣打鼓放烟花。因此，官方选择的设计中使用的都是放烟花、放和平鸽、小孩的笑脸、敲锣打鼓等元素。我觉得不需要啊！孩子离家长期在外生活，现在可以回家了，应是跟妈妈手相牵，很温情地走在一起。我设计的海报运用妈妈的手跟孩子的手相叠在一起的图形表现一种家庭伦理的感情。我将我创作的香港回归纪念银器（图 108）与创意草图交叠设计成海报。这件纪念银器可以打开盛放东西，也可以叠合或以不同的位置关系摆放，它温馨地焕发着儒家伦理

图 107：《手相牵》香港回归纪念银器发行海报 1997 年

第十章　造型·文化·创意——中华文化的审美

图108：《手相牵》香港回归纪念银器 1997年

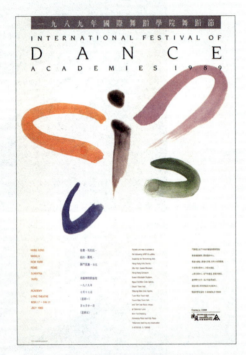

图 109：国际舞蹈学院舞蹈节海报 1989 年

精神，造型上则融入了佛家的审美观念。

　　上述作品体现的是儒家思想，伦理精神，图 109 这张海报则蕴含着道家思想。大家都熟悉道家那个庄子梦蝶的故事。庄子梦见自己是真真正正的蝴蝶，醒了，又认为自己是真真正正的庄周。他想，这个梦是蝴蝶的梦，还是庄周的梦呢？最后，他想通了：都是一样，万物为一。我画了一只蝴蝶，代表跳舞的人，其舞姿像蝴蝶般漂亮，这是蝴蝶，也是跳舞的人。运用这个意象，我设计出了国际舞蹈节的海报（图 109），现代风格中蕴含着道家的哲思。

　　我还创作了一个以"蝴蝶梦"为灵感的雕塑，也是人跟蝴蝶合二为一，只是表现的主题和造型手法都另有意趣。这件雕塑坐落于新开发的住宅区中，在两家学校中间的广场上。我想让人们知道，这个作品所处的新社区本来就是

设计的思考 | **223**

第十章　造型·文化·创意——中华文化的审美

图 110：《人在自然》公共雕塑 2001 年

美丽大自然的一部分，希望居民能珍惜自然环境，学会与自然共处。这个雕塑名叫《人在自然》，是我对庄周梦蝶的另一个思考（图110）。雕塑以不锈钢制成，带着一点动态，一对翅膀变化为两人的侧面，相亲相爱，人蝶合一。

日本有很多杰出的设计大师，但我还是觉得中国人比较理解和精通中国文化。有个著名的纸坊要生产一种带有中国文化的纸时，邀请我做设计。我运用了宣纸的竹纹，并把手造纸的毛边转化为一个纹理，将纸边都变化成大自然的形态。然后，我借由计算机数码技术做出花纹，再运用造纸工艺压成独特的纹理（图111）。纸的颜色，我选择的也是具有中国意象的色彩，包括陶艺的釉绿以及大红、枣红、铁灰等。后来，又生产了另外六种由我选择的日本色彩，共十二种色彩（图112）。

我将这种纸命名为"自在"，取自佛家"大自在"的哲思，表达一种无忧无牵挂，完全自在的感觉。我还为它设计了一系列宣传海报，弘扬"自在"的禅意。"行也自在"（图113），行走在山野间穿什么鞋自在呢？穿僧鞋真的自在吗？在佛家思想中，其实不在乎穿什么，而是在乎你的心灵自不自在。心自在，穿什么或不穿什么都自在。坐也自在（图114），坐在哪里自呢？坐在石上，还是坐在井里？青蛙坐井或是坐石都没关系。你看那些文字都是有表情的，"坐"字很稳，感觉就很自由自在。睡也自在（图115），要用什么枕头？木的？漆的？瓦的？都不重要。你心不宁，所以睡不香。求得内心的宁静，才能像睡莲一样安详。这些意象都印在了"自在"彩色花纹纸上。怎么印刷得这么精美？这就需要设计师了解印刷工艺，做设计最好能精通工艺。吃也自在（图116），这个"吃"字有一笔好像一条小虫，它把叶子吃出了两个洞，而那些豆形筷子架则寓意"种瓜得瓜，种豆得豆"，体现的是佛家的因果观念。玩也自在（图117），蝌蚪自由自在地在水中游。我亲手画了一百只蝌蚪，像选美一样选出来这几只，它们的形态、大小都不相同。"玩"字笔画里的水纹不是书画家写出来的，是用计算机做出来的，我用电脑发尽量不着痕迹，以求呈示那份自然自在。

第十章 造型·文化·创意——中华文化的审美

图111:《自在》纸与花纹创意图(上)
图112:《自在》环保花纹纸样册子(下)

图113:《行也自在》"自在"纸推广海报 1996年（上左）　　图114:《坐也自在》"自在"纸推广海报 1996年（上右）
图115:《睡也自在》"自在"纸推广海报 1996年（下左）　　图116:《吃也自在》"自在"纸推广海报 1996年（下右）

设计的思考 | 227

第十章 造型·文化·创意——中华文化的审美

图117:《玩也自在》"自在"纸推广海报 1996年

儒、道、佛是中国哲学中的三大重要的思想，影响着东方人的生活态度。我从佛家禅宗思想中悟出创意，设计了一系列海报。台湾书法家董阳孜曾邀请亚洲多地的设计师互动创作主题海报"无中生有"。她给了我们很多她书写的"无"字，希望我们变化应用。无中生有，我想来想去，想不出要怎样表达？这个主题应该怎么理解？具体能怎么表现呢？想了很久，我还是想不到！我就放下来，闲坐在沙发，随意翻阅一本文艺杂志。请注意，设计创意遇到瓶颈时，不要翻看设计图录找创意。我在这本杂志上读到了一篇散文，是香港作家小思的作品，写老师带她去京都的庭园里寻禅、冥想。她在庭园里看到了两句话："无山见山""无水见水"。这两句话似醍醐灌顶，触动了我的灵感。为什么无山能见山，无水能见水？我一看就懂了，因为我遵从师训向大自然学习以来，

图 118：《无山见山》主题海报 2010 年　　　　图 119：《无水见水》主题海报 2010 年

常游山玩水、写生赏山，大自然的千山万水早已在我心中。眼前没山，心中有山，能见山，可以写山，就是无山见山；眼前无水，心中有水，可以写水，就是无水见水。海报标题《无山见山》是手写篆体字，这个系列的海报全是手写手绘，没有用电脑。《无山见山》海报（图118）上的"无"字里有山，有云烟，有松树，有人……《无水见水》（图119）中的另一"无"字里则有很多瀑布、流水。这就是佛家思想，无山见山，无水见水，其实这个概念自古就有。

10.3.6 心源

唐代有位大画家，吴道子。吴道子人物画了得，山水也画得很好，只是传世作品稀少。当年，皇帝要他创作江山万里图，于是他去了长江，看可以怎样画长江万里。看完万里江山回京后，皇帝问他为什么没有草稿。他答道："臣无粉本，并记于心。""粉本"就是草稿，"心"是最重要的心源。吕寿琨教我的第三个学习的方法：师我求我，就是向自己的心源学习，就是"中得心源"。我有两个常用的闲章，一个是"我用我法"，另外一个是"师心"，想表达的就是要向自己的心源学习，用自己的方法创作的意思。在借用吕寿琨老师象征不染红莲的红点设计海报之后，我就常用一些红色的圆点进行创作，但每一次的红点都有不同的意义。后来，我的文字山水作品中也有放进红点去象征我的"心源"。

在我的水墨画作品《一心》中，"心"字里有一点红（图120）。我的作品集《画自我心、画字我心》的封面和封底（图121）都有一个"心"字，两个"心"字是不同的，但都是印白色，上加红色的点，象征我的心源。创作《水墨的年代》海报向老师致敬之后，我自己的第一个红点是用在海报《佛法在世间》里（图122），篆体的"心"字似佛的坐莲，上面加入圆圆的红点，代表我心中的信仰。

日本出版的权威设计刊物《IDEA》，曾以专题评价我的作品，还选我为世界100位设计师之一，所以我设计了图123这张海报。海报中有一个砚台和一

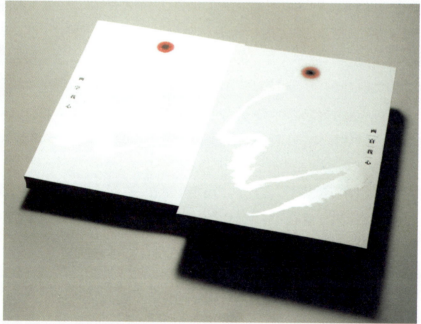

图 120：《一心》水墨设色纸本 2003 年（上）
图 121：《画自我心．画字我心》画集 2008 年（下）

第十章 造型・文化・创意——中华文化的审美

图 122：《佛法在世间》宗教活动海报 1980 年（上）　　图 123：《IDEA》杂志靳强专题评介海报 1993 年（下）

图 124：新埭强海报作品展海报 1994 年（上左）
图 125：《关心儿童》公益海报 1997 年（上右）
图 126：《爱护自然》环保纸推广海报 1991 年（下）

图127:《爱大地之母》京都环保会议公益海报 1997 年

支钢材的铅笔，笔尖指向上方的红点，象征直指创意的心源。图 124 是我的个人海报展 "POSTER SHOW" 的宣传海报，内容是我拿着一幅海报的相片，中间代替字母 "O" 的那点红也是象征我的心源。

图 125 是以关心儿童为主题的海报。海报中的小孩是我旅游时偶然遇见的，我觉得他的眼睛仿佛在对我述说着故事。在海报中，我给了他一个希望、一支火柴和一点光，并把红点变成了关爱的红心。在《爱护自然》环保纸推广海报中，我以砚石代表大自然，包裹着它，保护它，红点则代表大自然伤口流出的血（图 126）。在每一作品中，我都会赋予红点不同的意义。

图 127 这幅作品表达的是什么？你们一看就知道了。海报中间的这点红是妈妈的乳头，我以乳房的意象象征地球，北美洲、南美洲、太平洋、澳洲、新西兰……就好像淡淡的胎记。妈妈哺育我长大，地球哺育人类，所以，我爱母亲，也爱地球。我用一点红、一笔水墨设计出了件作品，取名《我爱大地之母》，它是京都国际环保会议邀请我设计的一张环保主题海报。

后来，德国的海报博物馆收藏了这幅海报，并举办了我的个展。展览时，这幅海报吸引了很多观众，原本我以为男性会比较欣赏它，但是女士看了也很喜欢。当时，德国一位女性观众回家后，对这张海报念念不忘，要求博物馆让给她收藏，但未能如愿。博物馆只收藏一张作品，馆方为保护版权，不允许打印作品出售或赠送。她通过博物馆获得了我的通信地址，并把此事告诉了我，我很高兴。我用带有中国文化的创意做设计，能感动非华人，这说明中得心源的创意不只是中国人才会理解和欣赏。

*　　*　　*

近二十年来，我一直在反思设计和创作的意义。我从生活、文化和哲思中领悟各种观念，寻觅创意。然而，我们做得还远远不够，我们应该试着去关爱万物。包豪斯在 1919 年就提出了 "为人而设计"，很了不起。但我觉得

是不够的，我们应该为万物设计，因为我们为人设计的时候，最重要的是不去伤害与人类共生的自然万物。就如我们中国的道佛思想所推崇的：天人合一，万物同一个世界，众生平等。我们应该用关爱的心去做设计，要随机应物，随心融情。

后 话

创意思考是艺术与设计创作的重要课题，但任何论述都不应成为金科玉律。

思考不应有固定的成规，创意的寻求没有公式。我很欣赏石涛的画论："法自我立"，"我用我法"。他还主张"了法"，视变法为至法。创意是求异立新的过程，我们应想前人未想，做前人未做，创造异于前人、异于今人、异于别人、异于自己的作品。本书所分享的理论与实践，皆是作者的心得与经验，或可诱发思考或作为借镜，但最终，探索自己的新思路才是创新的途径。

<div style="text-align:right">靳埭强</div>

结语

2014年，世界杯足球赛在巴西举行，日本在第一场赛事中输掉了。散场后记者们留意到，约有900名日本球迷自发留下来，把他们座位附近的垃圾一丝不苟地清理掉之后，才慢慢地散去。在场的人都为此感到惊讶，结果成了国际新闻。这就是今天缺少的社会责任，也就是国格，是我们渴求的文化成分。设计作为一门专业，需要具有这种责任感和道德观才能发挥最大效力，受到社会尊重。

我先提责任和道德来为设计思考做总结，因为这是专业之所依。不负责任、没道德，你还敢跟人说专业吗？设计是一门专业，因为它负有一定的社会责任，遵循社会的道德标准来发挥所长，服务社会。作为设计师，先要弄清设计是什么、做什么和该怎样做，之后再负责任、有道德和守规矩地去做。这是设计师应有的基本意识，是靳叔和我费心于设计伦理的因由。

国格是人格、社会道德和文化的反映。国即是民，即是社会。一个负责任且合道德的社会，自然受其他社会的尊重和信任。同一道理，社会如此，人亦如此。若你懂得做人，有合乎情理而又与社会兼容的人生观，你已有了一定的设计根基。我遵循知行合一，"知"是指良知，是最基本的是非对错和情理观念。它侧重的是做，知而不做便与无知无异。

设计是社会中的一种作为，亦同此理。若你的作为对社会没贡献，对民生

没改善，那就没有意义。做人要负责任，身为设计人更要负专业责任。若自私而不利民，就算你生存得了也难求信任和尊重。怎样做才是对的呢？往设计伦理的方向去想吧。有合情合理的人生观，负社会责任，抱有专业意识，这些是设计专业的主轴，再加上对设计的认识和专业知识，就差不多了。这是设计专业的基本概念，该印在我们的脑海中。《关怀的设计》一书中讨论的设计伦理和这里说的设计思考，正是在引导你建立这种意识。

有合情合理的人生观后，你还要有设计思维，它能协助你做个专业设计师。我认为，没有标准的设计思维，也没有标准而又最好的思考方法。设计思维是通过思考和理解，最终形成自己的专业理念。而思考方法呢，就是你明白大脑的运作后，找最适合自己的方式来思考。别忘记，设计的门类很多，大家都有各自的个性和专长，所以对思考方式的想法和用法不可能一样。充分认识设计运作和社会的关系，在思维里建立一种意识，算是设计思维的灵魂。

设计思维有灵魂也有内涵，知识、经验和思考方法便是内涵。它们会帮助思考、影响思考，也可用来改善思维，只要我们肯为思考而思考便行。今天谈得最多的创意思考是指横向思考，然而我们最常使用的其实是逻辑思考法。由概念或假设开始，顺着向下想便是逻辑思考，横向找新的概念和假设便是横向思考。

在设计的伦理观念下，即在设计的专业责任和目的之下，设计师需要对工作有一定的认识和理解。这种理解如设计思维一样，专业的设计师都应该具有，可视为设计思维的一种成分。首先，设计师要多了解艺术，知道它如何影响设计，知道该如何运用它。同时，也要用同一态度来对待技术和科学，了解它们对设计的影响，思考如何将它们用于改善民生。再者，设计是思考的工作，要了解文化、语言、图像和传统教育对思考潜移默化的影响，否则会受制也不自知。

以上是我对设计思考的想法。在本书中，我还用我的设计思维，做了一次工作上的演绎。我主要是从事玩具包装设计，属平面设计却时有涉及产品。我

顺着流程来演绎设计工作的过程，你会见到我如何关顾工作、怎样运用纵横思考、如何满足要求、如何寻求改善。现在你该明白，设计最重要的是动脑思考，设计最可贵的是那些你触不到和看不见的用心。

靳叔为设计努力的决心，使我决定余生为设计尽一点力。离开香港近20年，回来后得知他仍在身体力行，使我有迟归之愧。后来靳叔委以重任，要我为设计伦理课程撰写讲义，这是他在2005年已有的想法。我花了近两年编写，终于得到了认可，并成功在汕头大学长江艺术与设计学院开设了一个新课程，2011年开始授课。靳叔让我担任该课程的教师，上课时百多名学生的反应积极，我们感到很兴奋。

这是一个好的开始，但我仍感到有不足。我认为今天的设计教育欠缺两个基础课程，设计伦理只是其中之一，我称之为设计的基础（Fundamentals of Design），而另一个则是设计思考。在我看来，设计伦理与设计思考应该作为两个核心课程，其他的课程需围绕着它们来更新，再系统地发展。

不过，这不是一个容易的课题，我花了整整四年才将想法整理出来，还未算上二十多年来的思索。困难在于，眼前只有来自艺术和工程领域的思考方式，专门为设计而设的没多少，且现今许多的思考方法和工具都欠缺系统性。我有自己的想法，近年看了不少书籍和资料以充实自己，最终落实了我的理念。我将书稿交由靳叔指点，得到了他的补充和参与。很高兴能有这个为设计拓展新思域的机会。

我认为设计思考之本在于设计思维。东西方都早有思维的概念，据我有限的学识所知，东方始终视思维为一体，重知而及用，即重于意识；而西方则爱分开来看，之如思维（Mind Frame）、思考模式（Mind Models）和特定的想法（Mindset）等，常会分别讨论。我的设计思维理念是以确立的意识来指导使用，重用而追求理念一致，追求自我完善。我认为思维有系统，人生观是大思维，设计思维则在其下。设计思维需要与社会衔接，所以要合乎社会情理。

有人说，我教设计像是在教做人。如果不会做人，你相信他能成为一名好

结语

的设计师吗？人要跟社会共存共荣，不应该对社会做出贡献吗？设计的工作是为人谋的，能不心系社会吗？

设计是用脑的工作，所以不能不了解大脑的运作，不能没有专业的认识和方法。这些加上设计伦理观和各种基本的设计知识，便构成了设计的基础。之后，便开始分门类，引入专门的知识、技巧和运用方法，引导练习和实践，便大体完整了。我建议学习设计的学生不只练习，还要实践，试做实际的工作，为投身社会做准备。

我希望设计师有正确的专业观念，有独特的设计思维，有专门的知识和技能，并善于思考和运用，为民为己。不论在学或在职的设计人，都要有这种心态。我相信在不久的将来，设计人才会是创意专才的一个主要部分。只要我们的水平再提高一点、知识再广博一点，便有能力占据高位来策划营运和发展。这是我的设计梦。

的确，你将会见到像乔布斯那样设计出身的人，或许还会见到比他更善于经营的人。他们将首先在哪个国家出现呢？那就要看各自的意志和努力了。我认为将会有更多设计师进入各类机构工作，但独立的设计公司也不会萎缩，在更远的将来还会更常见。现在，创意思考仍心系工商业的整体发展，之后，会因竞争和社会发展而更倚重突破和独特，赢利会变成次要考虑。那时，束缚少的独立设计工作室会有很好的发展机会。我当然希望政府能扶植一群独立的设计师（Freelancers），帮助和支持他们靠出售设计理念维生。

希望这里谈的设计思考对年轻设计人的工作和学习有帮助，也希望前辈和行内人给予我修正和补充的意见。但愿我所拥有的这些知识能够传授给接班人，充实设计专业，造福社会，利己利人。最后一句说话：思考本于思维，重于多想；要反复地想，横思直想；然后还要想之有法，用之有道；最重要的就是要善用。

谨此共勉之。

潘家健